LOS NEXOS *del* SER

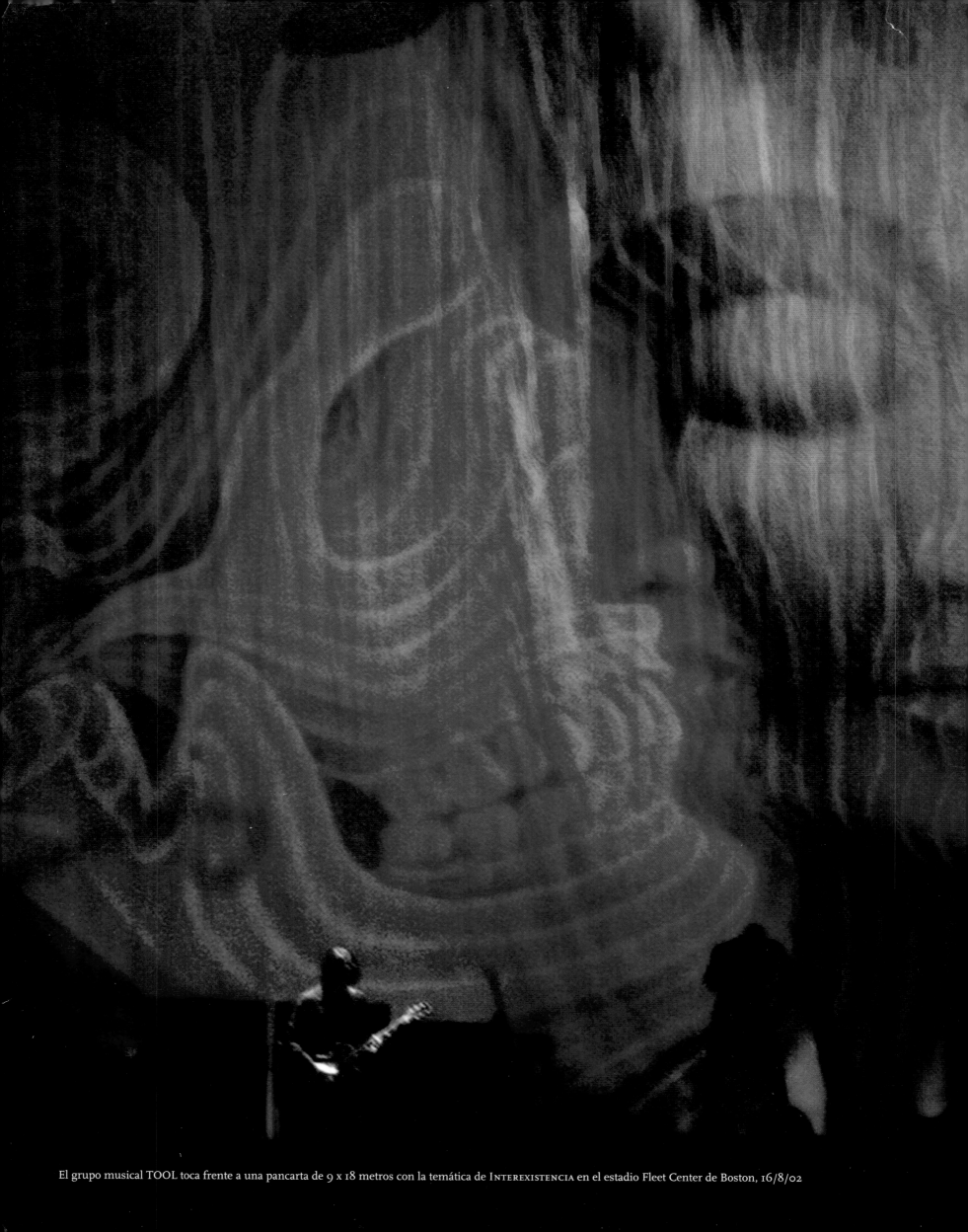

El grupo musical TOOL toca frente a una pancarta de 9 x 18 metros con la temática de Interexistencia en el estadio Fleet Center de Boston, 16/8/02

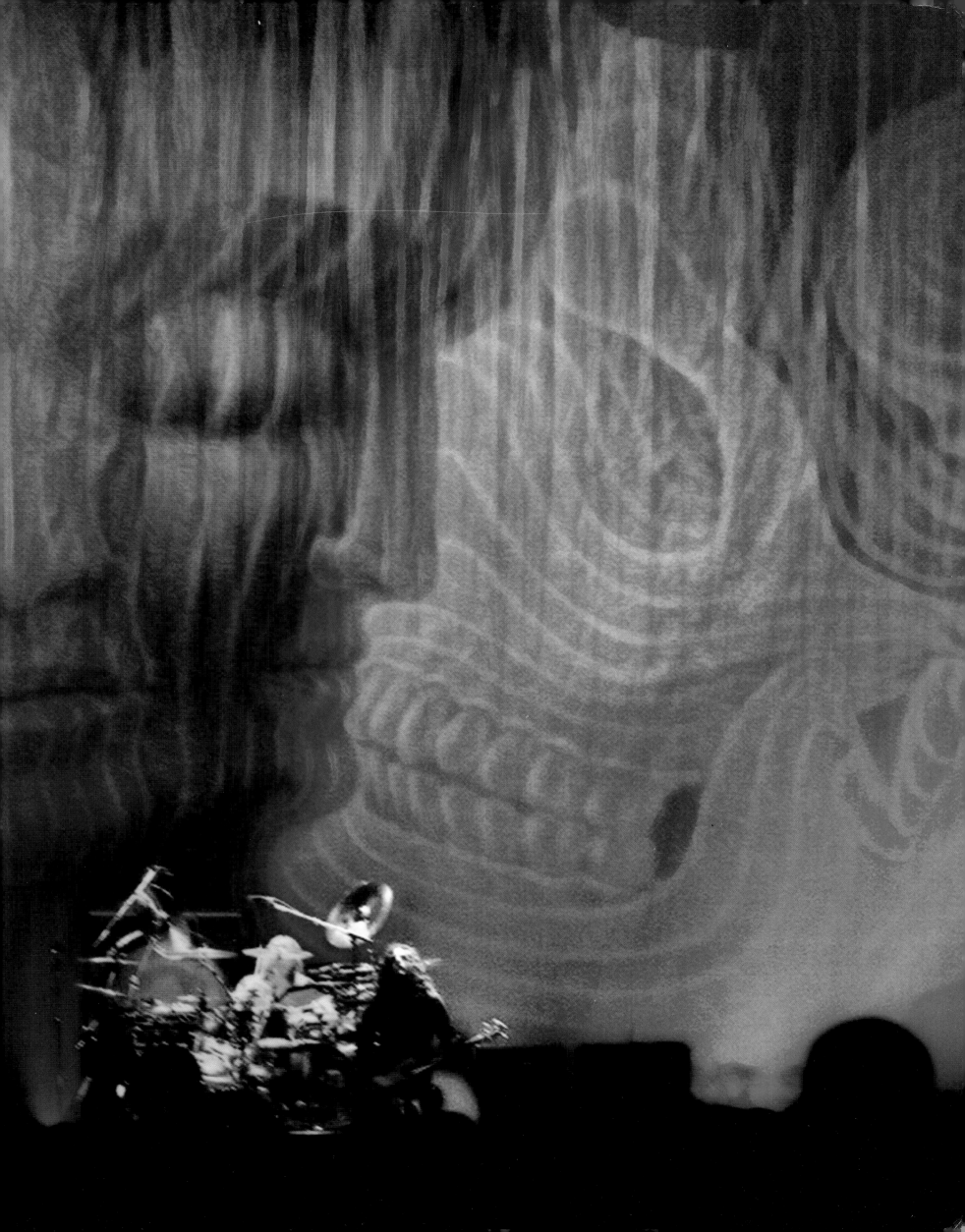

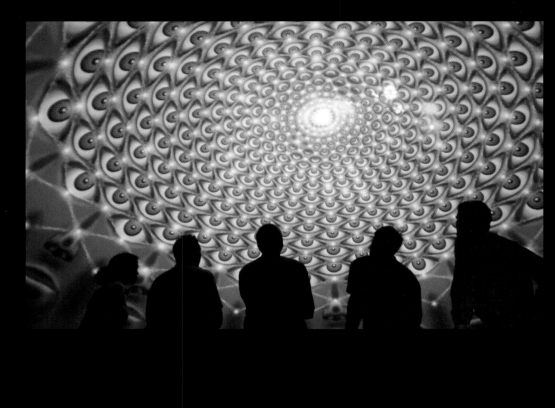

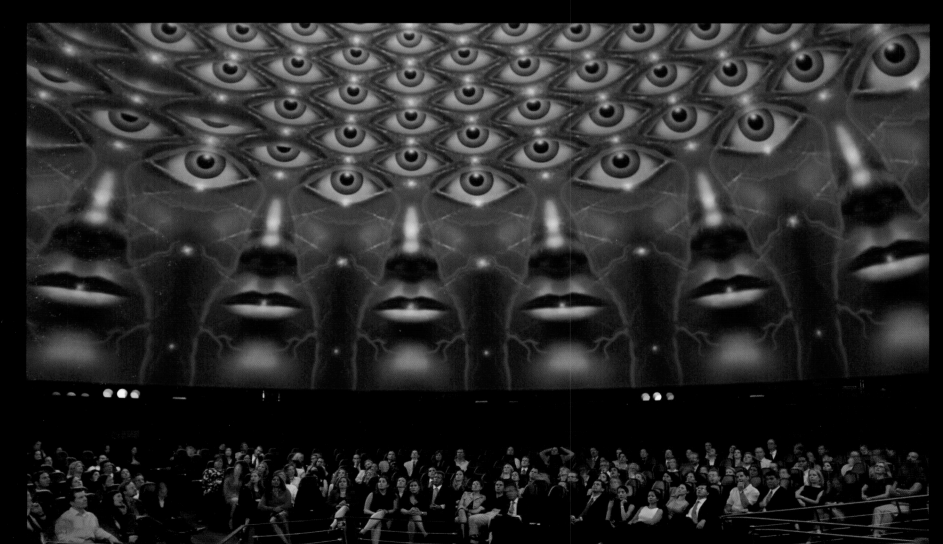

Animación inspirada por la temática de Visión colectiva, como parte del programa SonicVision, en el Planetario Hayden del Museo Americano de Historia Natural, en Nueva York

LSD & MYSTICISM • RAM DASS • ECSTASY, NATURAL & ARTIFICIAL

$4.95
Canada $5.95

No. 26
Winter 1993

Gnosis

A Journal of the Western Inner Traditions

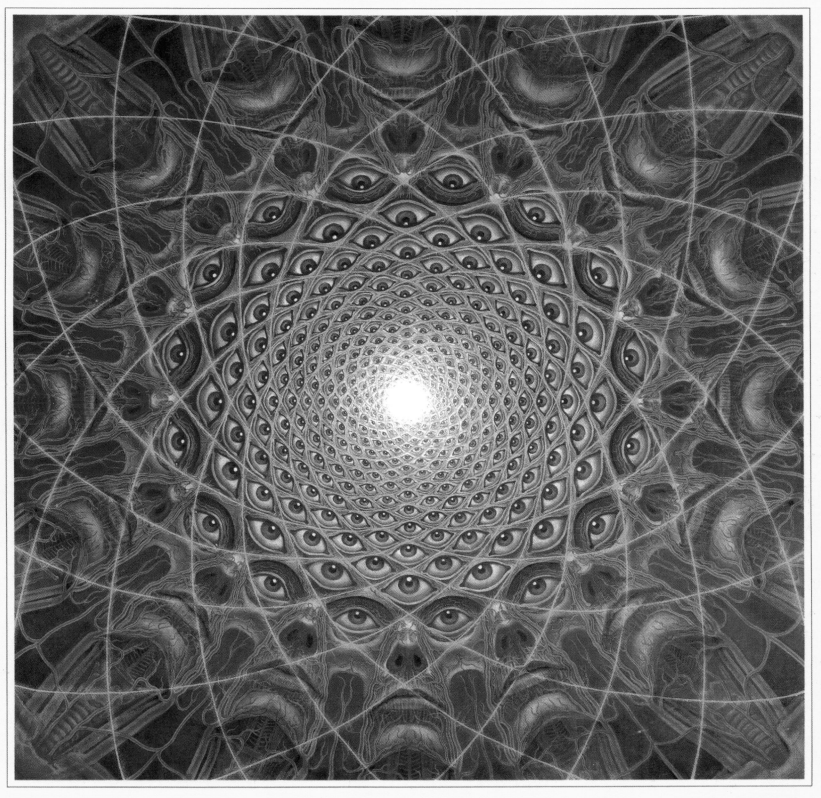

Psychedelics & The Path

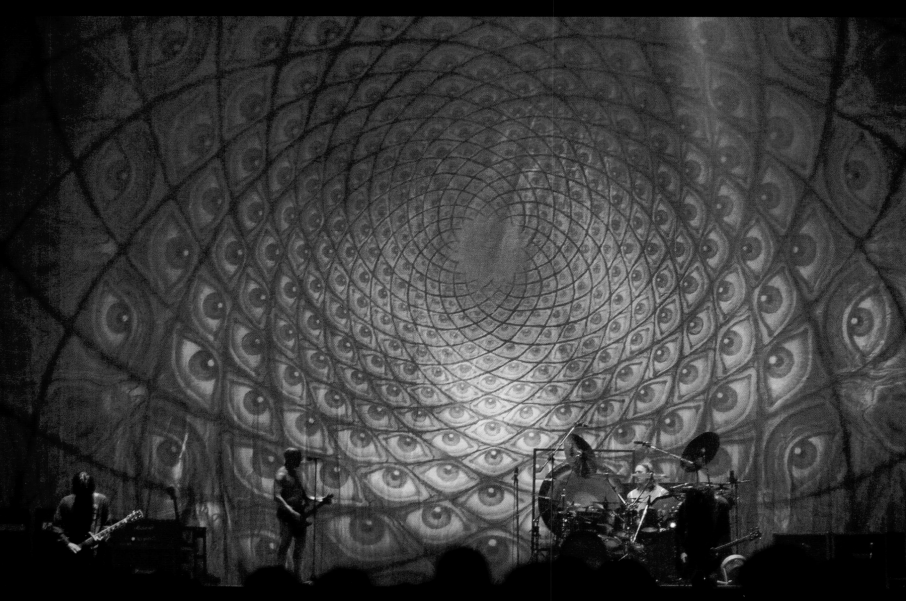

El grupo musical TOOL en un concierto frente a una pancarta de 9 x 18 metros con la temática de VISIÓN COLECTIVA en el estadio Fleet Center, Boston, 16/8/02

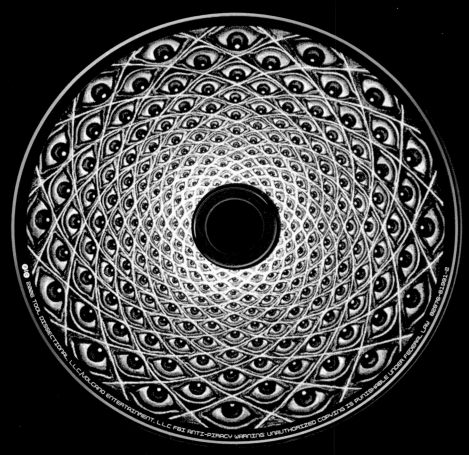

Diseño del CD de TOOL *10,000 Days* ["10.000 días"], 2006

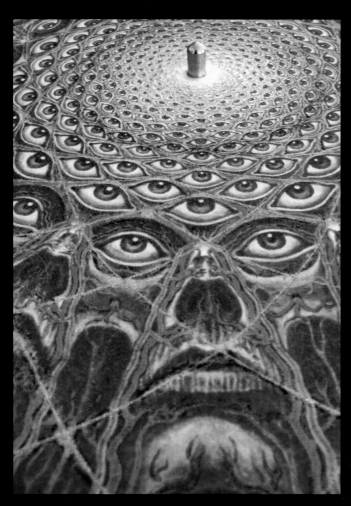

ENTHEOCENTRIC SALON

ALEX GREY

TEMPLE

FRIDAY, OCTOBER 5TH, 2007, SF, CA

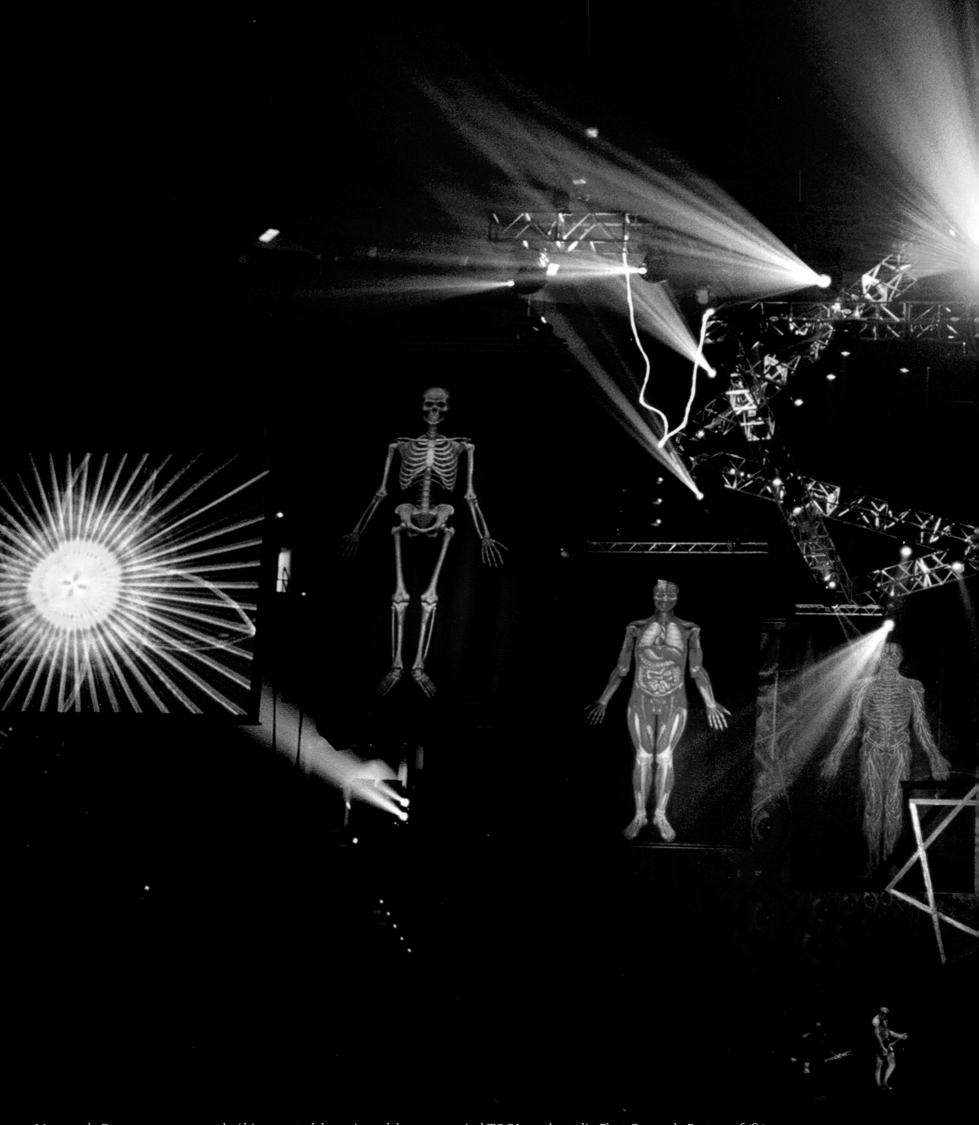

Muestra de ESPEJOS SAGRADOS en la última parte del concierto del grupo musical TOOL en el estadio Fleet Center de Boston, 16/8/02.

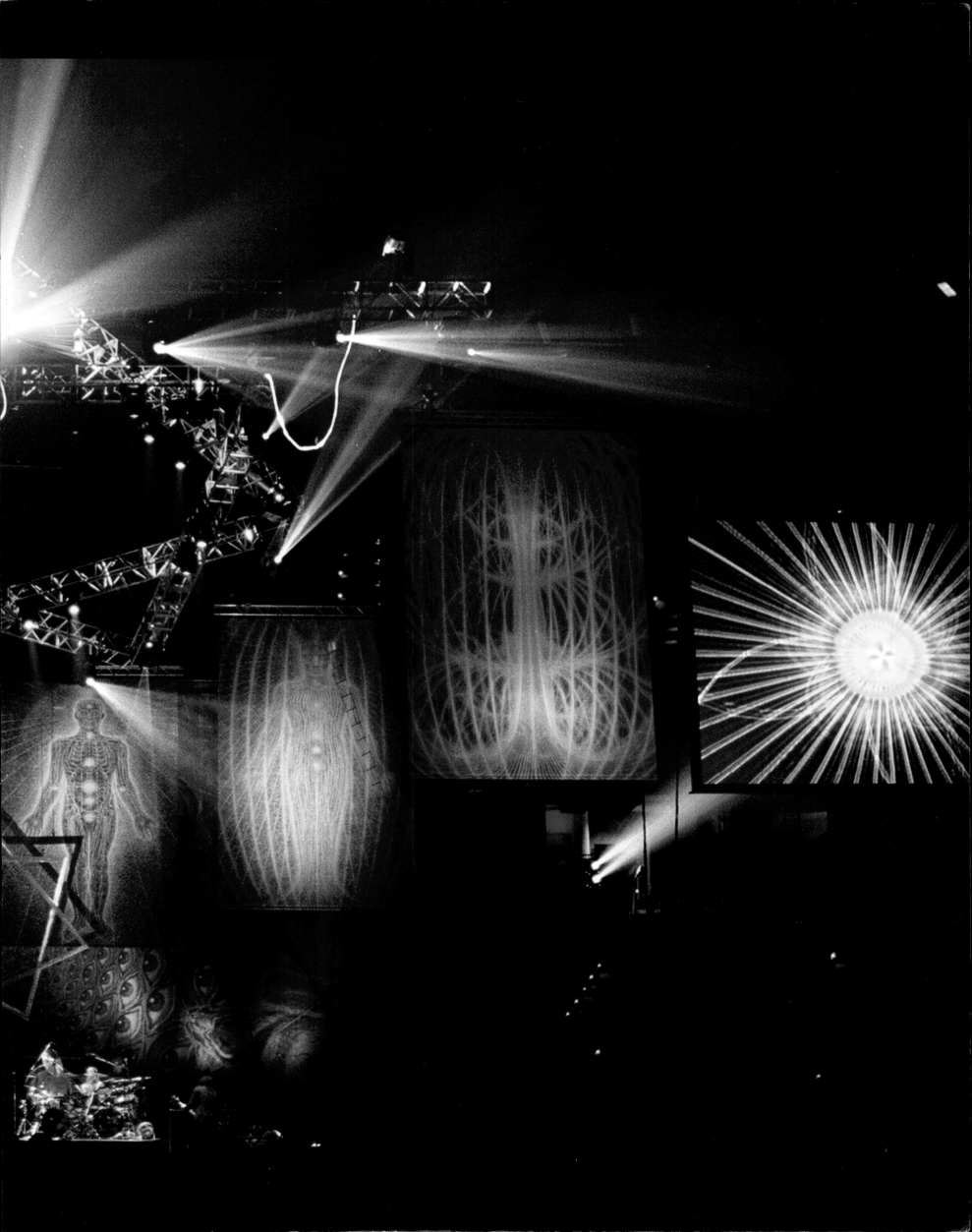

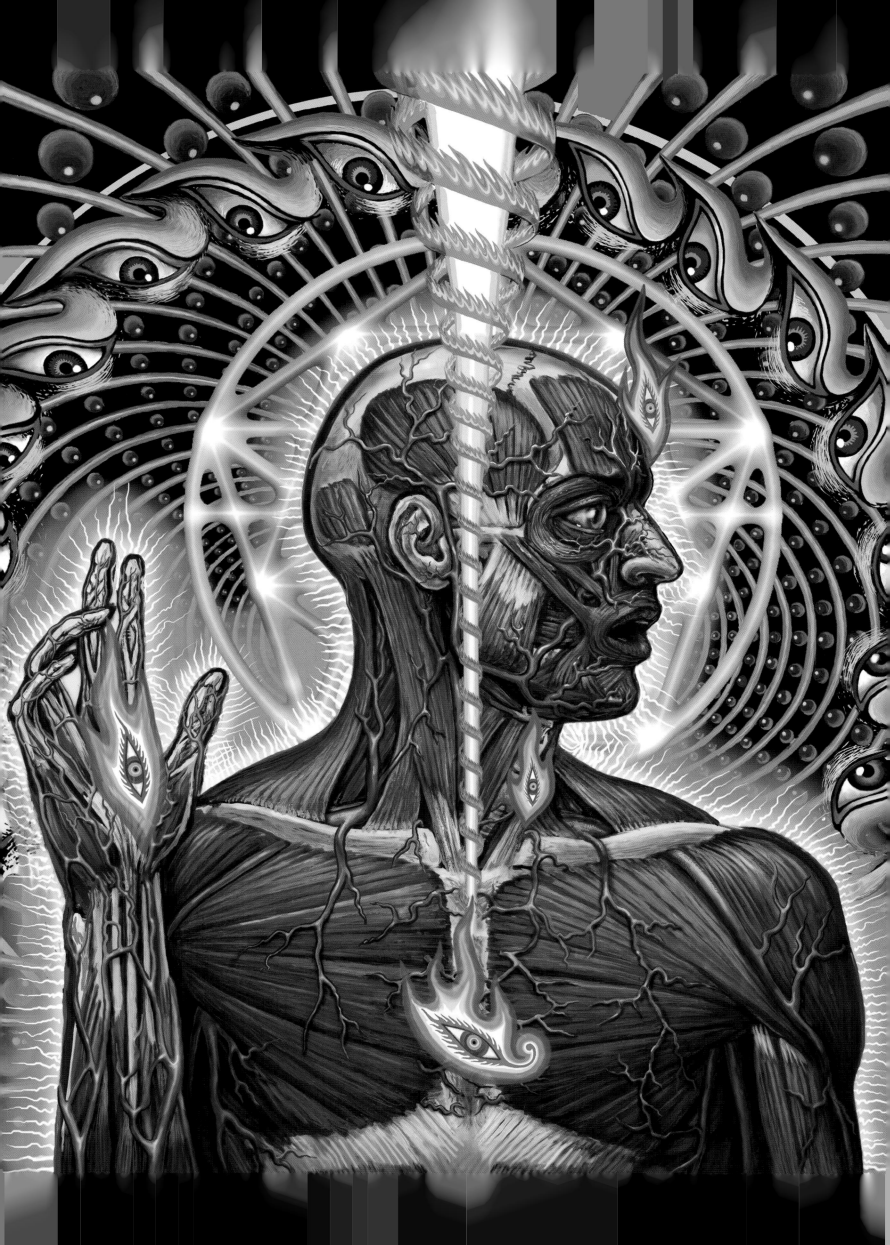

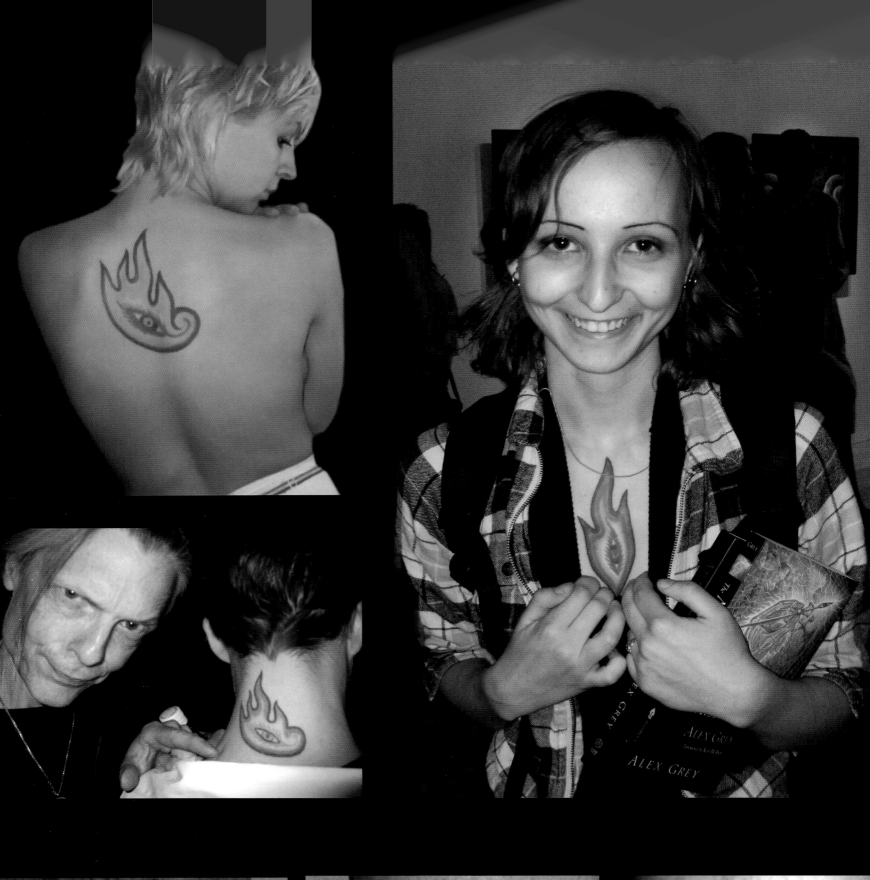

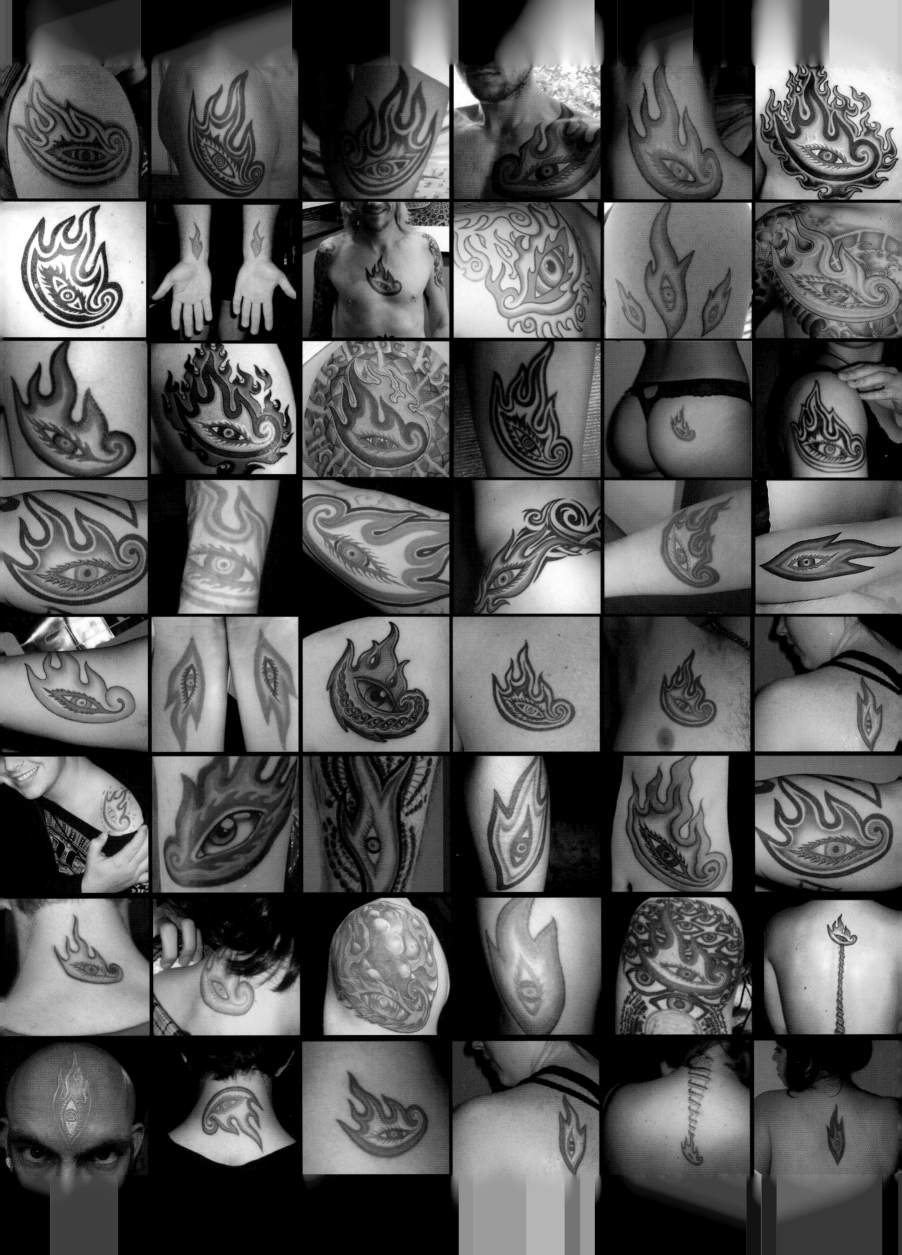

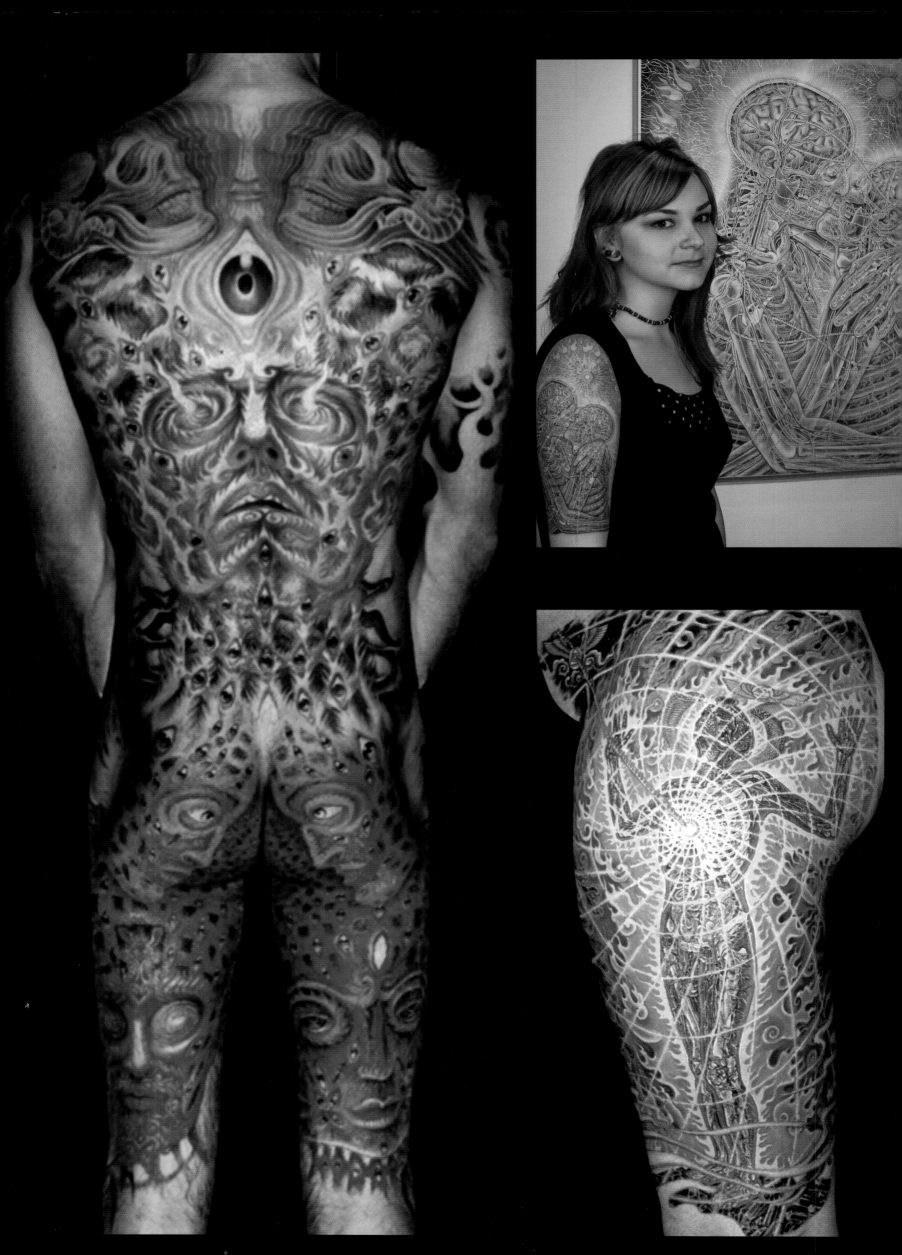

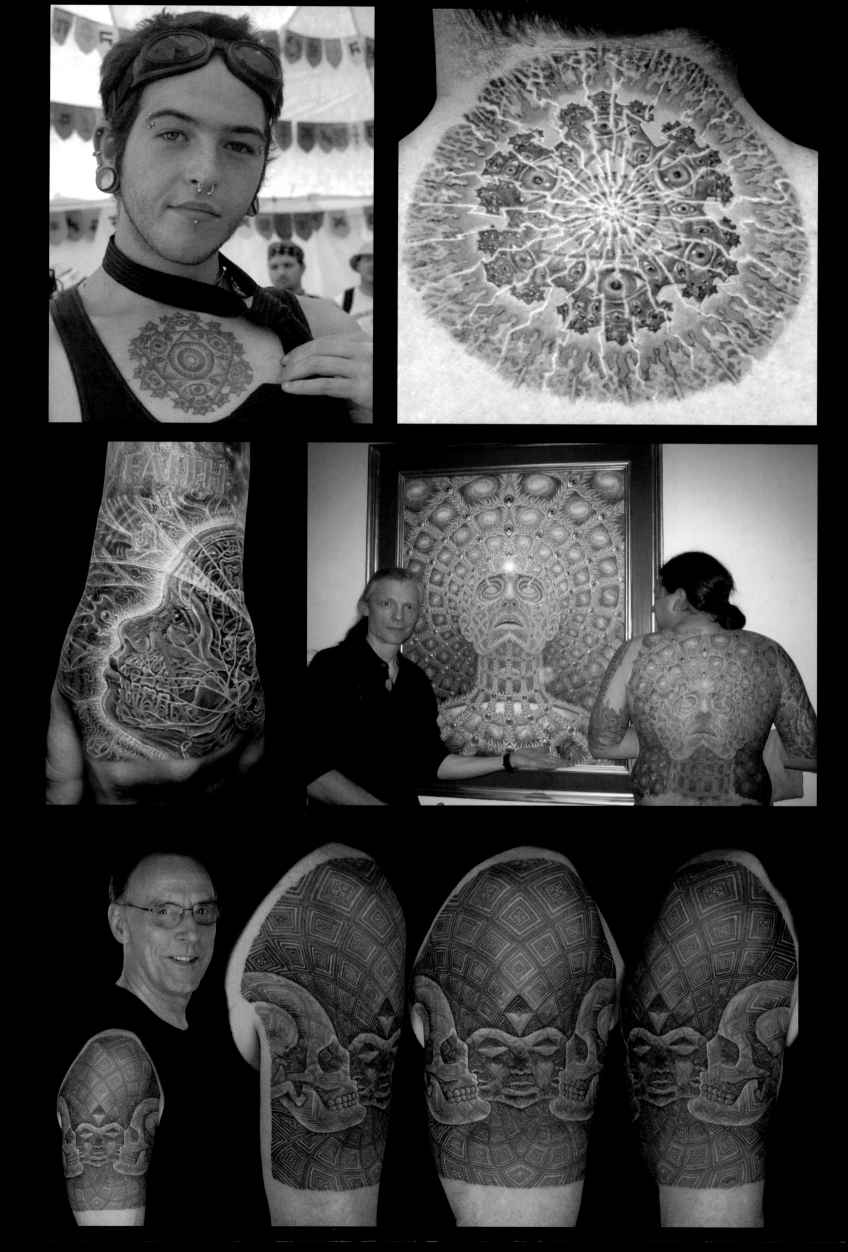

SPRING 2011 | ISSUE 26

WWW.WATKINSBOOKS.COM

THE WATKINS REVIEW

ESTABLISHED 1893

by WATKINS BOOKS | £4.99

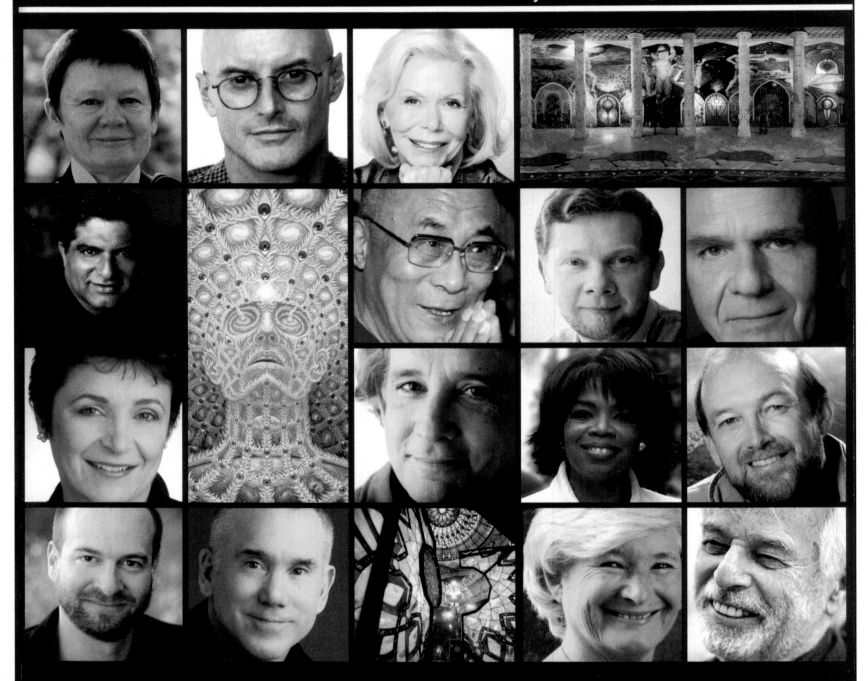

100 SPIRITUAL
POWER LIST

the most spiritually influential living people

New Books & Recommendations
Author Articles & Interviews

refresh the mind | heal the body | awaken the spirit

http://www.nytimes.com/2008/12/20/arts/design/20sacr.html

HOME PAGE | TODAY'S PAPER | VIDEO | MOST POPULAR | TIMES TOPICS

The New York Times

Art & Design

WORLD | U.S. | N.Y. / REGION | BUSINESS | TECHNOLOGY | SCIENCE | HEALTH | SPORTS | OPINION

ART & DESIGN BOOKS DANCE MOVIES MUSIC TELEVISION TH

ART

Turning On, Tuning In and Painting the Results

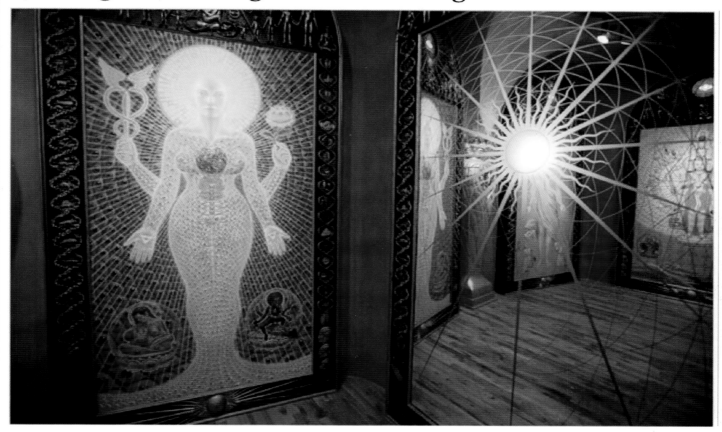

The Chapel of Sacred Mirrors in Chelsea will close at the end of this month. That may not mean much to most of the art world's hipper denizens, but it will to visionary and psychedelic-art fans for whom the chapel has been a mecca since it opened in 2004.

RECOMMEND

TWITTER

LINKEDIN

SIGN IN TO E-MAIL

PRINT

REPRINTS

SHARE

Multimedia

Slide Show

The Chapel of Sacred Mirrors

Founded by the psychedelic painter Alex Grey, and his wife, the painter Allyson Grey, the chapel is a curious, over-the-top combination of art gallery, New Age temple and Coney Island sideshow. The main attraction is an installation of allegorical neo-Surrealist paintings by Mr. Grey that, in the context of a carefully orchestrated theatrical environment, is designed to transport paying visitors into states of ecstatic reverence for life, love and universal interconnectedness.

17

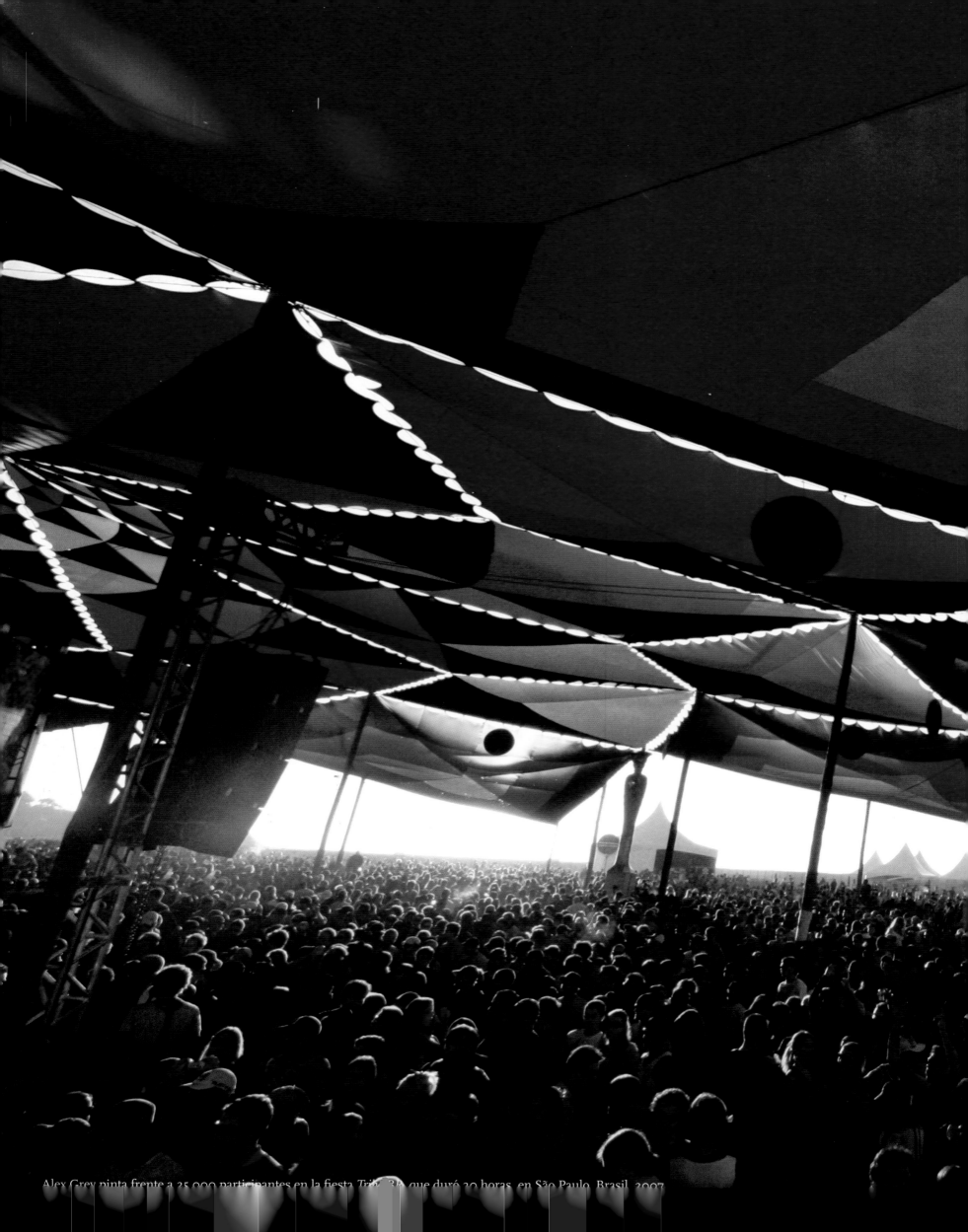

Alex Grey pinta frente a 25.000 participantes en la fiesta Trip, 3h que duró 20 horas, en São Paulo, Brasil, 2007.

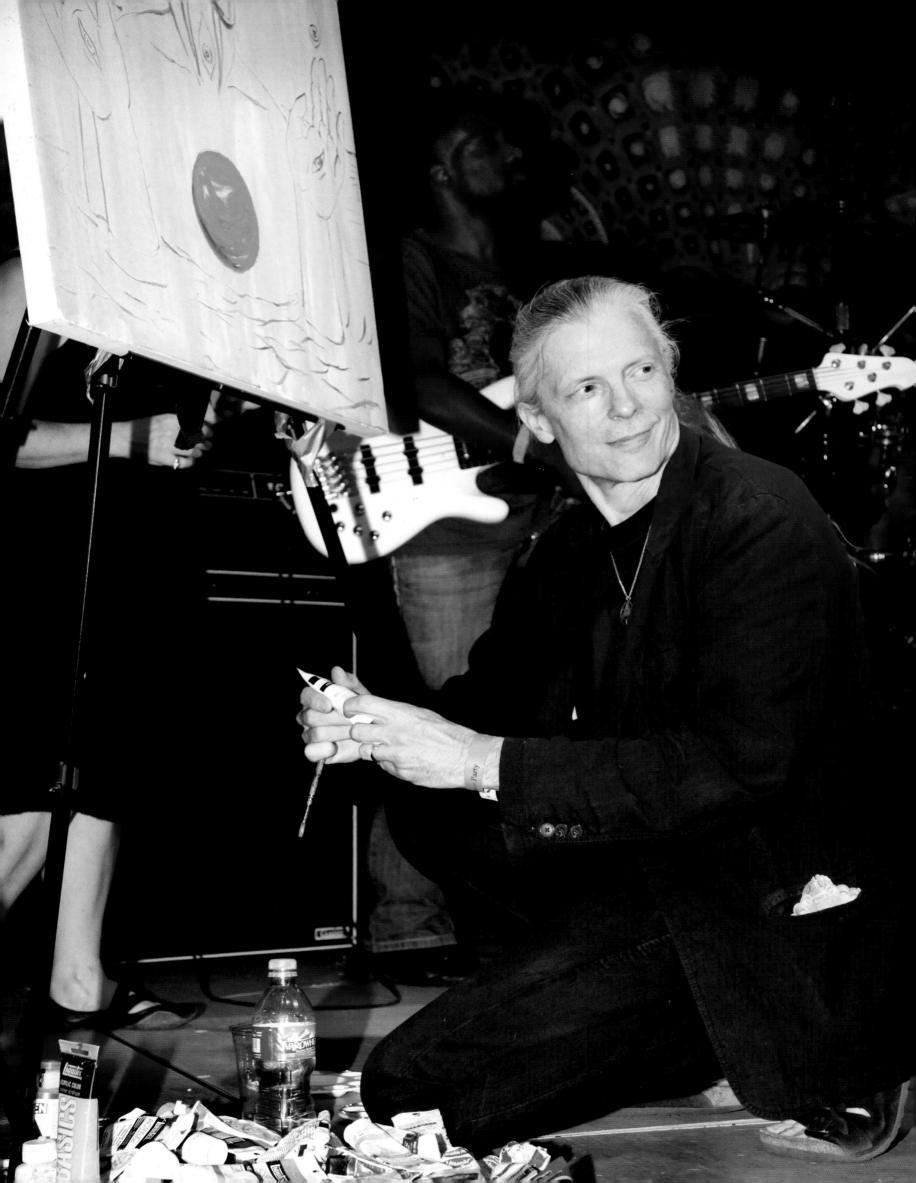

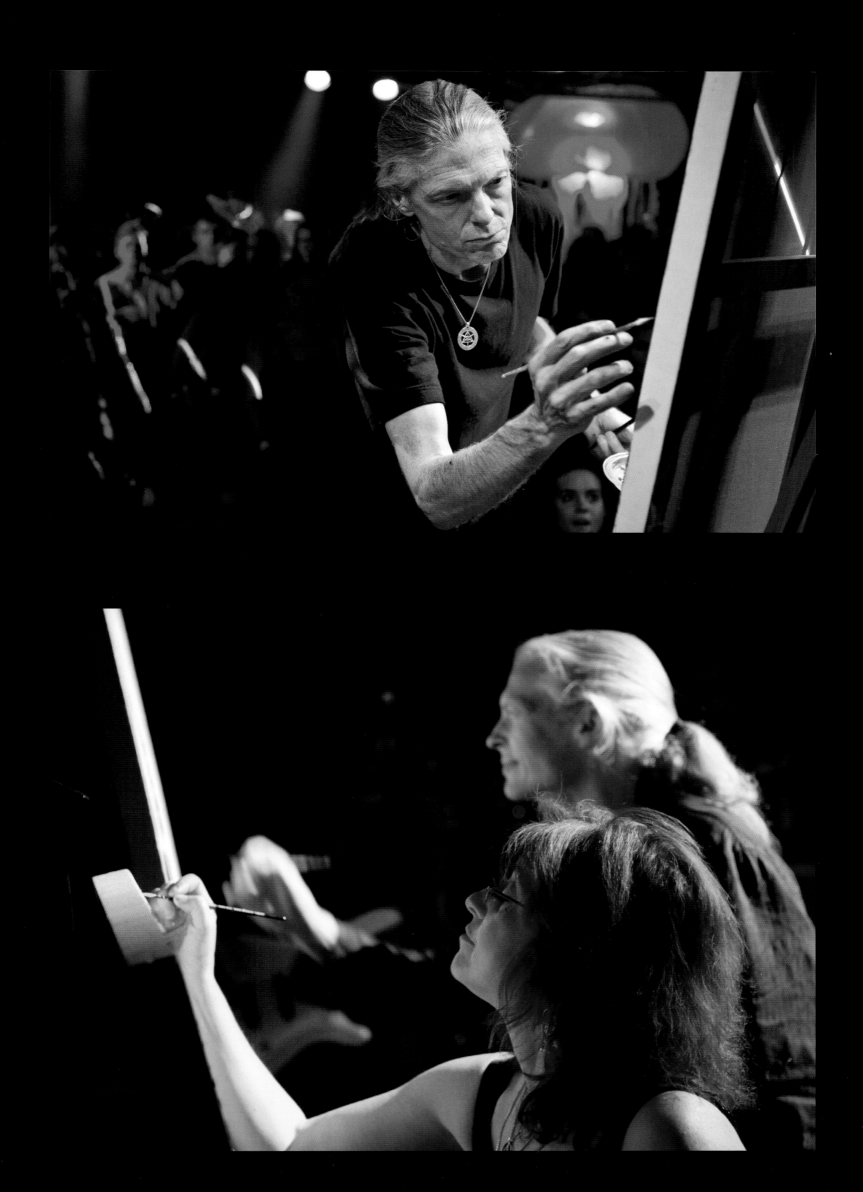

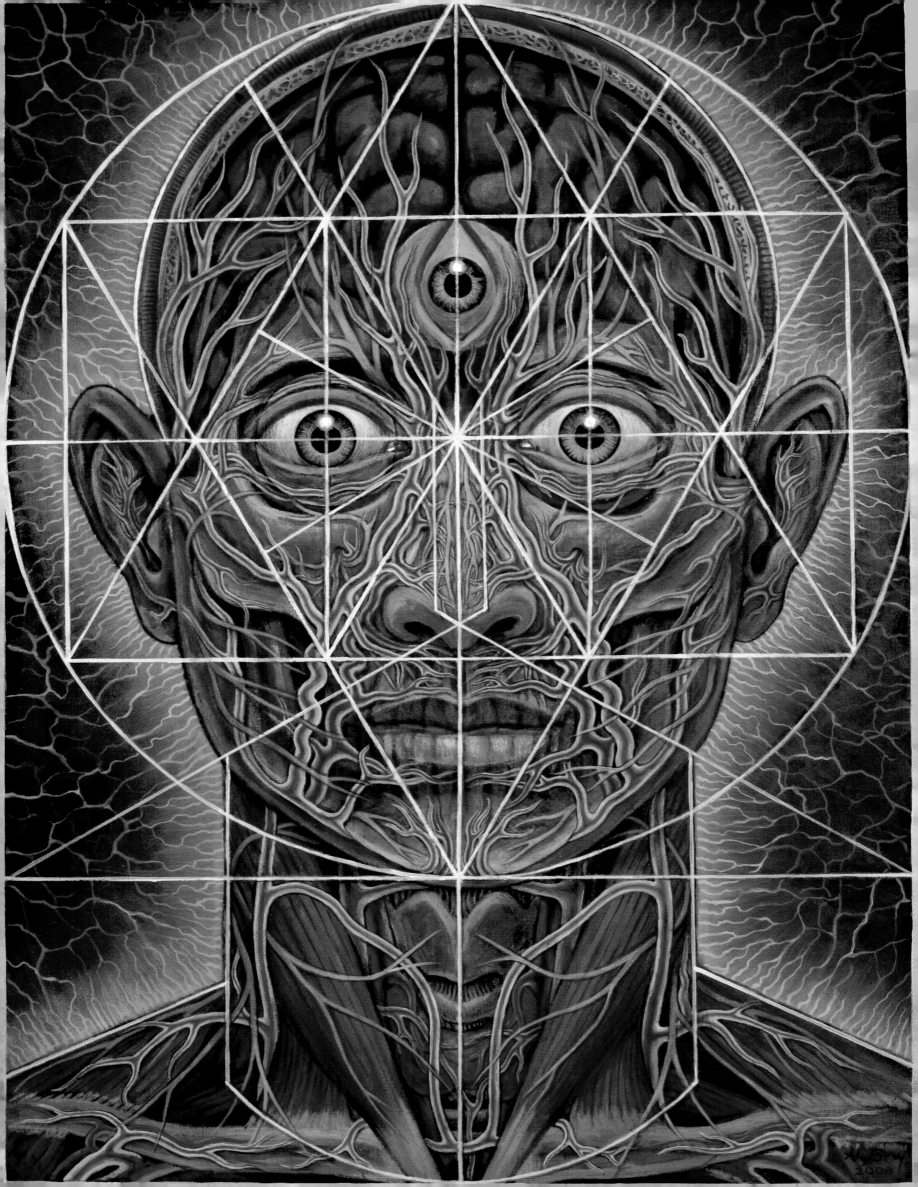

LOS NEXOS *del* SER

A LEX G REY

con

A LLYSON G REY

T RADUCCIÓN POR M ANUEL R ODEIRO

I NNER T RADITIONS EN E SPAÑOL
R OCHESTER, V ERMONT • T ORONTO, C ANADÁ

Inner Traditions en Español
One Park Street
Rochester, Vermont 05767
www.InnerTraditions.com

Inner Traditions en Español es una división de Inner Traditions International

ISBN 978-1-62055-391-6 (pbk.)

Impreso y encuadernado en India por Replika Press Pvt. Ltd.

10 9 8 7 6 5 4 3 2 1

Diseño del libro: Alex Grey, Eli Morgan, y Frank Olinsky
Este libro ha sido compuesto con las tipografías Scala y Trajan Pro

Créditos de las fotografías:
Museo Americano de Historia Natural: pág. 4 fotos de Collective Vision (Visión colectiva) del programa Sonic Vision, en el Rose Planetarium
 (extremo superior izquierdo): © Museo Americano de Historia Natural
 (extremo superior derecho): Foto de Denis Finnin, © Museo Americano de Historia Natural
 (extremo inferior): Foto de Craig Chesek, © Museo Americano de Historia Natural
Christopher Green: pág. 205
Eli Morgan: Todas las fotos del concierto de Tool, Alex Grey, "Tribe Brazil", pág. 98, pág. 153, pág. 107, pág. 163, pág. 170, pág. 172 CoSM NYC 360, agradecimientos especiales a Fotocare, en Nueva York
Kyer Wiltshire: pág. 20, 21 (parte inferior), pág. 95 (Mystic Garden Party)
Jason Mongue: pág. 94 (Celebración del "día de la bicicleta")
Laura Schneider: pág. 7 (imágenes de la parte superior e inferior izquierda)
Lynda C. Ward, Visual-Stories Photography: pág. 88 (Michael Richards autorretrato escultórico, San Sebastián y el niño de brea)
Monica Rose: pág. 21 (imagen superior)
Taryn Moosmon: pág. 28

Ilustración de la página siguiente al título: Geometría humana, 2007, acrílico sobre lienzo, 76 x 102 cm
Para conocer las identidades de los nexos entre los seres de las páginas 22 a 23, visite: http://alexgrey .com/art/books/net-of-being/22-23/

Contenido

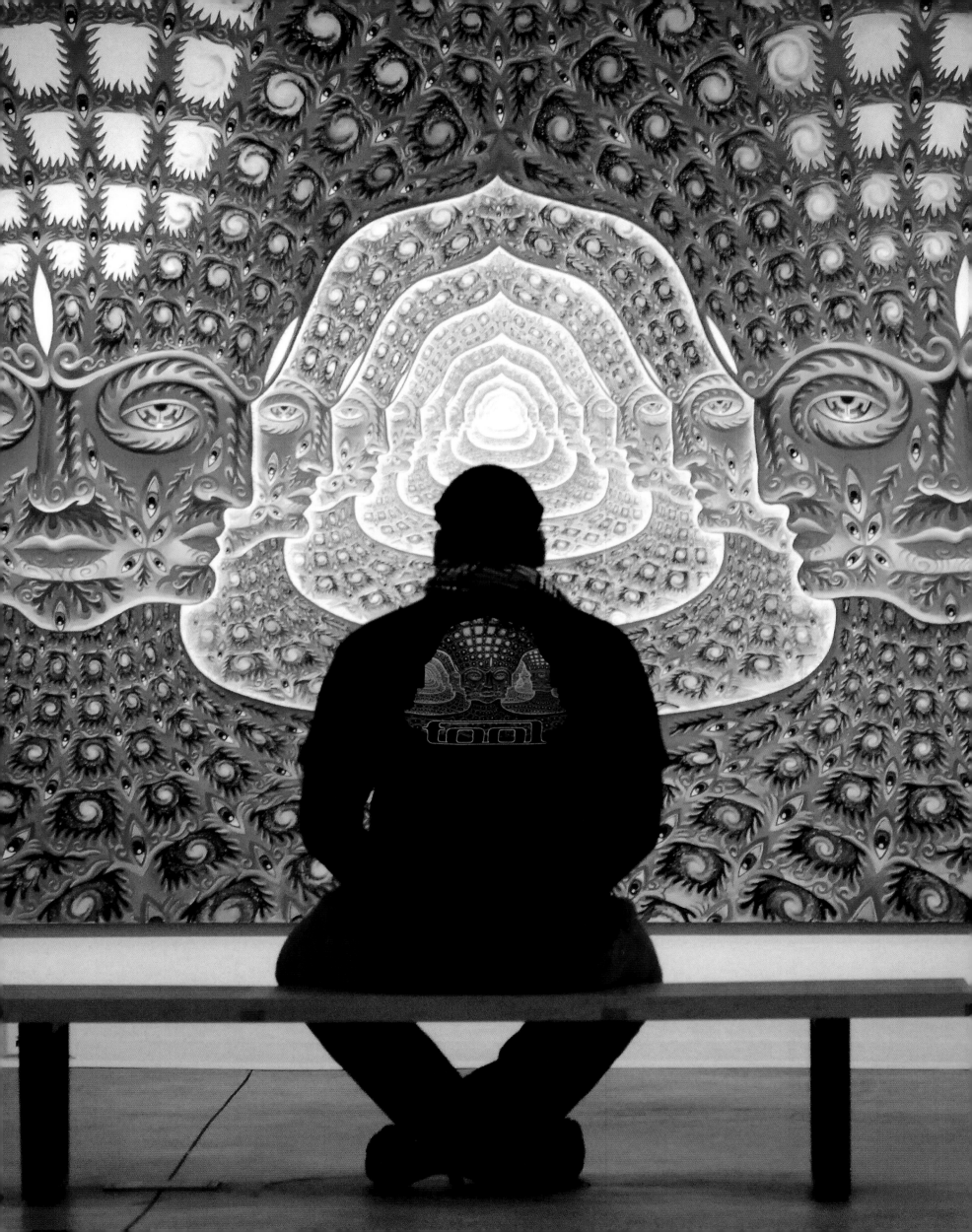

PREFACIO

La interconexión entre todos los seres se revela ante nosotros cada día. La única forma de vida que existía en la Tierra hace 3.700 millones de años era el alga verdiazul. Ahora la conciencia humana contempla ese dato y se maravilla ante el milagroso florecimiento de una diversidad biológica que compartimos con todos los seres. Hay una continuidad entre la existencia individual, el medio ambiente y el universo entero. El cosmos fue necesario para engendrar una Tierra y para que la Tierra engendrara una red de vida, y que esa red de vida evolucionara hasta crear al ser humano. Sí, necesitamos los pulmones para respirar, pero también necesitamos aire, y para tener aire hacen falta árboles, parte de nuestro extenso cuerpo terrenal. El pulmón no existiría sin el árbol.

Un meme es una fracción de significado cultural, un valor compartido, un caballo de Troya para obtener una visión del mundo. La transmisión de los memes suele ocurrir mediante la iconografía. El recorrido de un meme visual por un cuerpo cultural representa un portador simbólico, el despertar de una imagen a través del tiempo y la memoria colectiva. El arte es una herramienta evolutiva consciente debido a su capacidad de transmitir memes.

Durante varios años trabajé en una pintura de gran formato titulada LOS NEXOS DEL SER. Esa imagen propone una simbología arquetípica del Yo interconectado, un nodo transcendental de conexiones infinitas, parte de la inmensa continuidad del Yo Divino. Una comunidad es una red de seres, de relaciones, de personas unidas por una visión y un lenguaje colectivos, de un conjunto de significados compartidos. En la última década, al viajar con Allyson por el mundo, hemos visto cómo mi arte ha sido incorporado por varias subculturas, entre ellas, las de buscadores de espiritualidad y sanadores, tatuadores, rockeros, psiconautas y otros artistas visionarios. El ícono de LOS NEXOS DEL SER fue catapultado a la corriente mental de millones de personas en 2006, cuando el grupo de rock Tool usó esa ilustración en la portada de su álbum *10,000 Days* ["10.000 días"], que les mereció un Grammy. La imagen se utilizó como animación en el vídeo musical "Vicarious" de Tool. Fue el telón de fondo de múltiples giras, y adornó camisetas y otros souvenires. El valor de la imagen está en su simbolismo de interconexión sagrada o comunión. Cuando se lleva un símbolo de LOS NEXOS DEL SER en el cuerpo como elemento de la ropa o de un tatuaje, se reconoce que somos parte de una inmensidad que nos supera.

Dedicamos este libro a la tribu mundial del amor,
a los que han visto más allá de
las fronteras de la piel, la tradición y la nación hasta
descubrir que un espíritu cósmico de amor crea el mundo
y sus nexos del ser.

Vista de la instalación de "LOS NEXOS DEL SER", Pabellón de Arte Frank M. Doyle, California, 2009

DE NIHILISTA
A MÍSTICO

Toda creencia, todo lo que se tiene por verdadero,
es necesariamente falso, porque simplemente no existe ningún mundo verdadero.

—Friedrich Nietzsche, *La voluntad de poder*

Hasta que cumplí los nueve años, mi madre nos leía la Biblia cada noche a mi hermano y a mí. Íbamos a una iglesia metodista los domingos. De pronto, todo eso terminó. Desilusionados con la hipocresía y los prejuicios raciales de su iglesia, mis padres rechazaron todas las religiones e incluso la idea de un ser superior. Ese mismo año, Kennedy fue asesinado y sus sucesores hicieron de la guerra de Vietnam un lodazal de miseria que solo sirvió para enriquecer a las corporaciones del complejo industrial militar. Mi propio padre trabajó en esa industria con sus diseños artísticos y gráficos, así que mi niñez estuvo financiada con fondos militares.

A los niños que se educaron en los Estados Unidos de mediados del siglo pasado se les alertaba repetidamente sobre una posible guerra con bombas de hidrógeno, capaces de arrasar con todas las formas de vida del planeta. Esa amenaza iba acompañada de una forma de ver la vida carente de espiritualidad, científica y materialista, que se ofrecía en el sistema escolar. La morada de la razón era la ciencia y se consideraba que la verdad debía basarse en pruebas mediante la observación repetible. La religión ofrecía fábulas sobre una verdad basada en la fe. La ciencia desencadenaba el poder de la tecnología y los modelos lógicos y coherentes, pero no parecía tener sesgos morales. El universo estaba basado en aleatoriedad y conscientemente era el subproducto del cerebro. Luego, la lectura de filósofos existencialistas contribuyó aun más a mi sentido de una vida desesperada, sin Dios, sin propósito y llena de sufrimiento.

Para desarrollar su voz propia, el artista se distingue del entramado social, destilando su propio toque, sabor emocional y visión del mundo, lo que genera y satura su artilugio estético. Mis "trabajos de polaridad", con acciones tales como la de afeitarme la mitad de la cabeza, fueron rituales de iniciación, pruebas, experiencias. Para cumplir con una visión de un sueño, me afeité la mitad del cabello, exteriorizando la división entre el hemisferio racional y el intuitivo del cerebro. Por medio año conservé mi media persona afeitada, llevé a cabo varios experimentos de polaridad y reflexioné sobre si valía la pena vivir la vida. Una ansiedad apabullante y desesperación se cernieron sobre mí como nubes de plomo. A los veinte años el suicidio me quiso seducir desde la penumbra de una existencia superficial y sin sentido. A grandes males, grandes remedios, por lo que recé para pedir una señal al Dios en cuya existencia no creía.

Metro privado
11 de noviembre de 1974
Línea roja, Boston

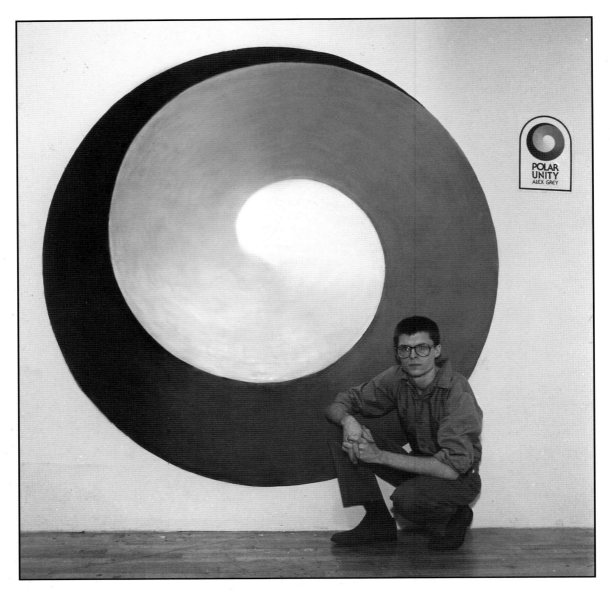

Unidad polar, 1975, Boston

Ese mismo día, el 30 de mayo de 1975, tomé mi primera dosis de LSD. Después de llegar a una fiesta y compartir la droga con la anfitriona, me senté en el sofá y cerré los ojos. En mi cabeza giraba un espiral anacarado que iba desde una oscuridad absoluta hasta una intensa luz. Mi ignorancia era la oscuridad, Dios era la luz. Los polos opuestos se fundían perfectamente y fue entonces que decidí cambiar mi nombre a Grey. Mi misión como artista ahora estaba clara: revelar y unir polaridades: hombre y mujer, carne y espíritu. Esto me impulsó a buscar la luz y el amor únicos en el corazón de todas las tradiciones místicas.

Autorretrato a una luz
1979, tinta sobre papel
36 x 53 cm.

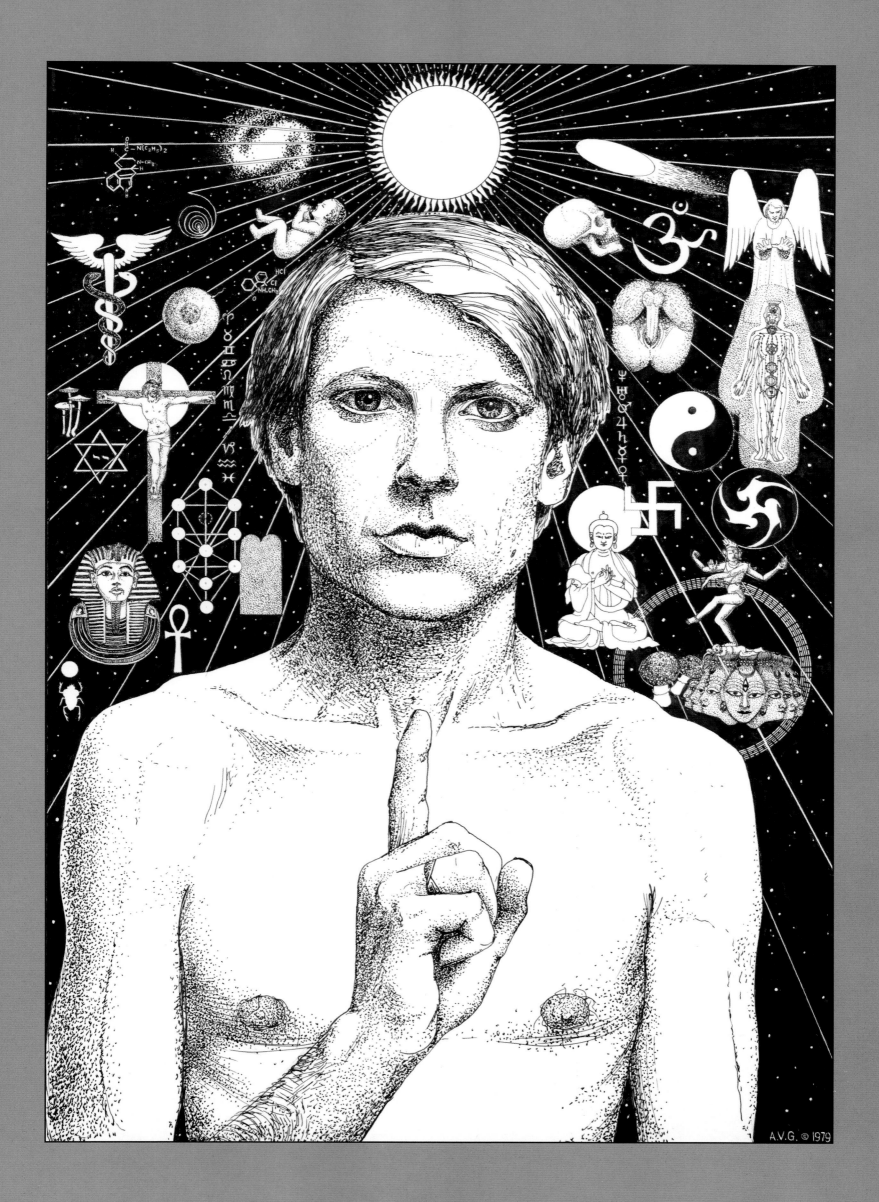

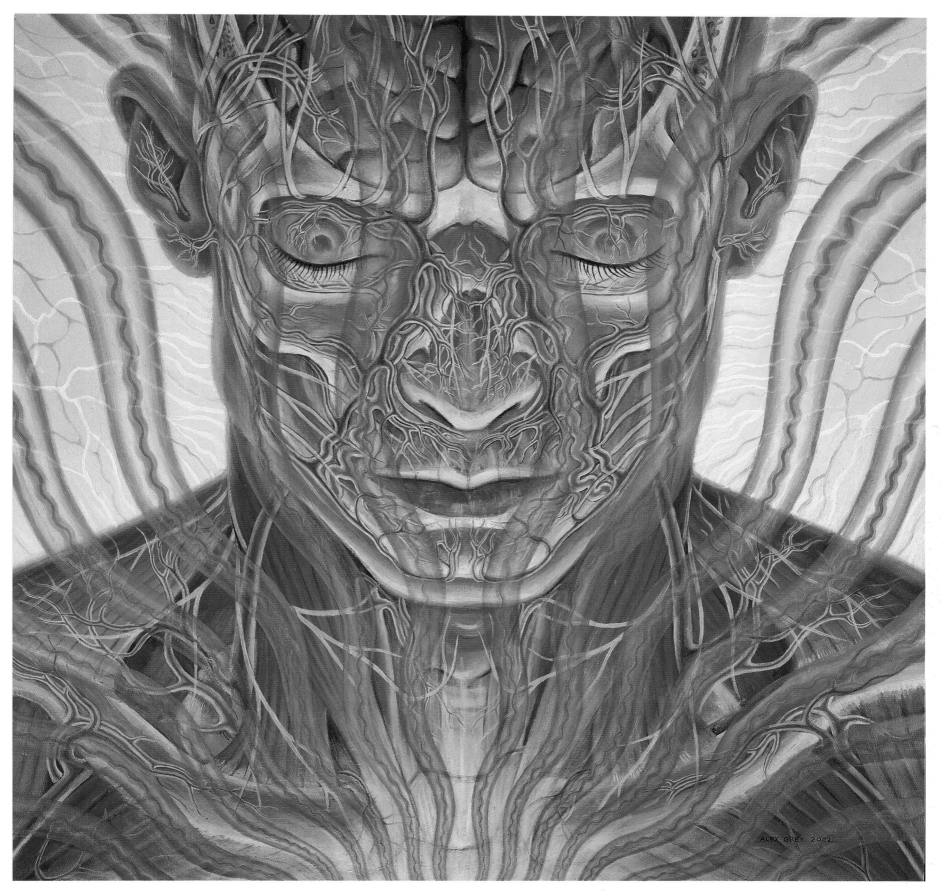

CONTEMPLACIÓN, 2002, óleo en madera, 50 x 50 cm.

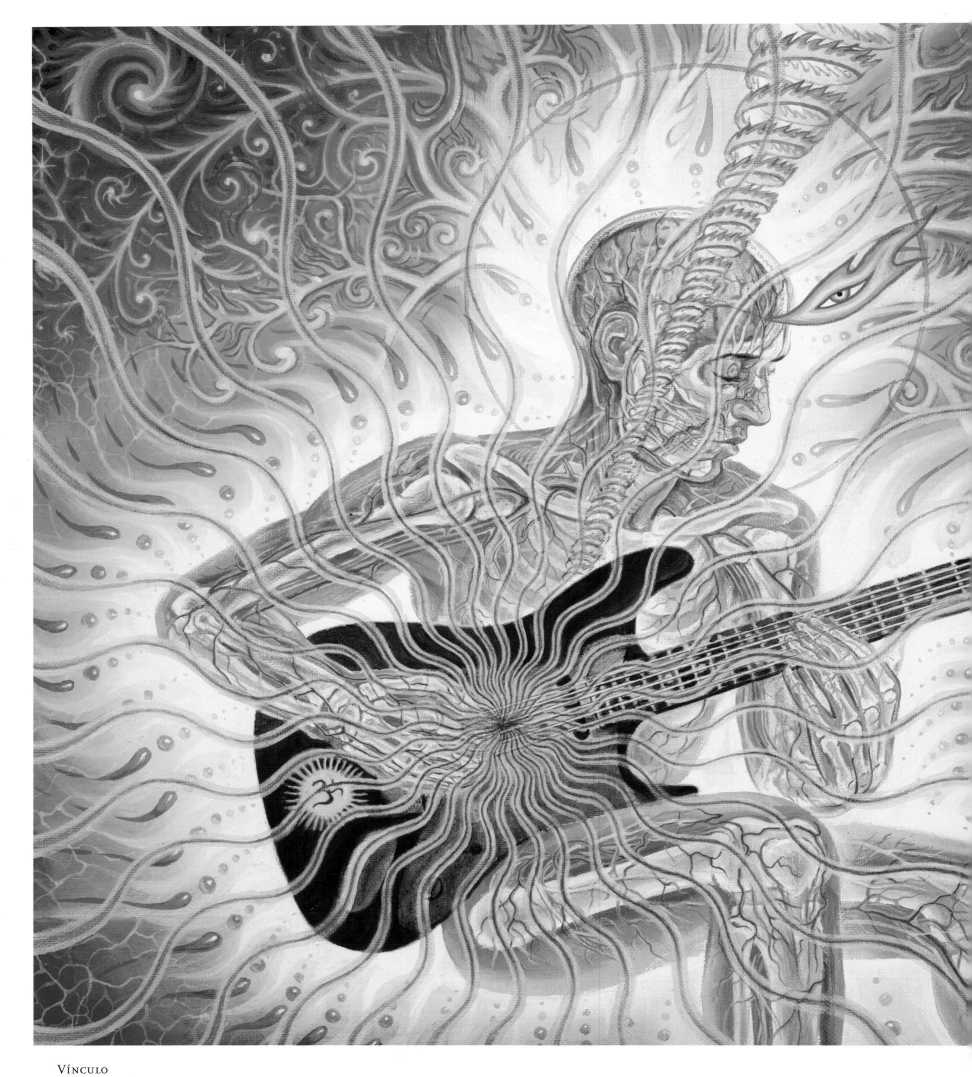

Vínculo
2004, acrílico sobre lienzo
41 x 51 cm.

Guitarra especial pintada por encargo para
Little Kids Rock, 2007, subasta caritativa,
House of Blues, Los Ángeles

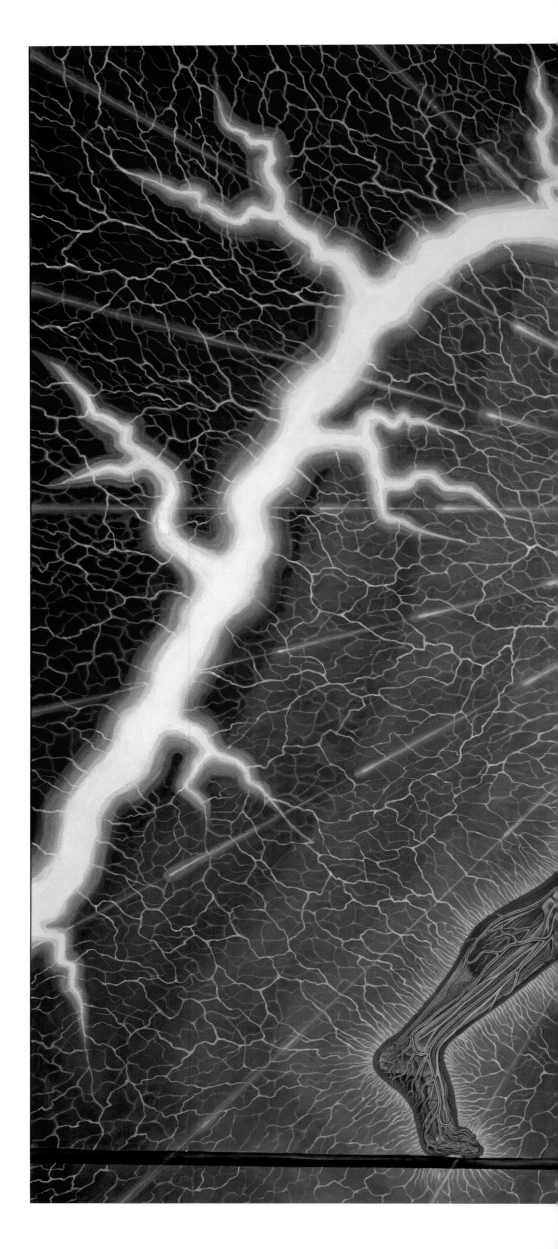

Trabajador de la luz
2010, óleo sobre lienzo
290 x 229 cm.

Trabajador de la luz representa a un hombre que sostiene un rayo en forma de onda sinusoidal, el símbolo universal de la energía. La tarea es peligrosa, pues anda sobre un cable muy fino. La aureola de sierra afilada que le rodea la cabeza representa la inteligencia incisiva que vence los obstáculos con una visión aguda. Sobre su cabeza gira una llama dorada en forma de embudo que simboliza la fuerza suprema que en última instancia guía toda buena obra. La figura anatómica transparente caracteriza a un ser humano universal definido por la ciencia. Esta imagen de rayos X de un mundo imaginario revela la sutil energía que envuelve al trabajador de la luz. Cada pulso de energía o información que fluye por un cable o a través del espacio es alimentado por la inteligencia humana.

La intención de la imagen del trabajador de la luz es inspirar una visión alentadora que reconozca los esfuerzos heroicos de quienes nos brindan la energía, información, luz y sabiduría que con gratitud utilizamos en nuestras vidas.

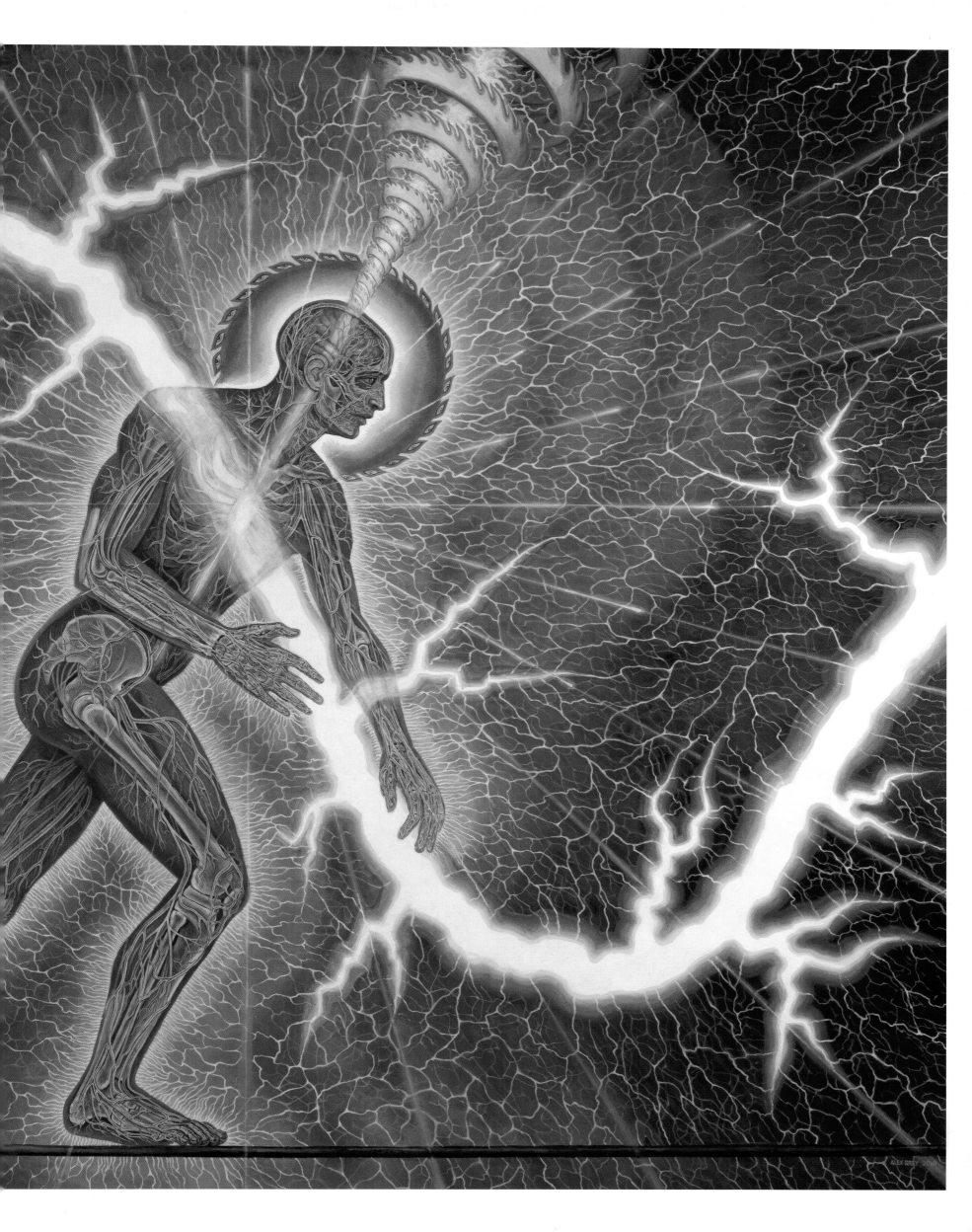

BOCETO PARA MONOCORDIO, 2012, grafito sobre papel, 20 x 41 cm.

ÁRBOL DE LA VISIÓN
2001, óleo sobre lienzo
91 x 123 cm.

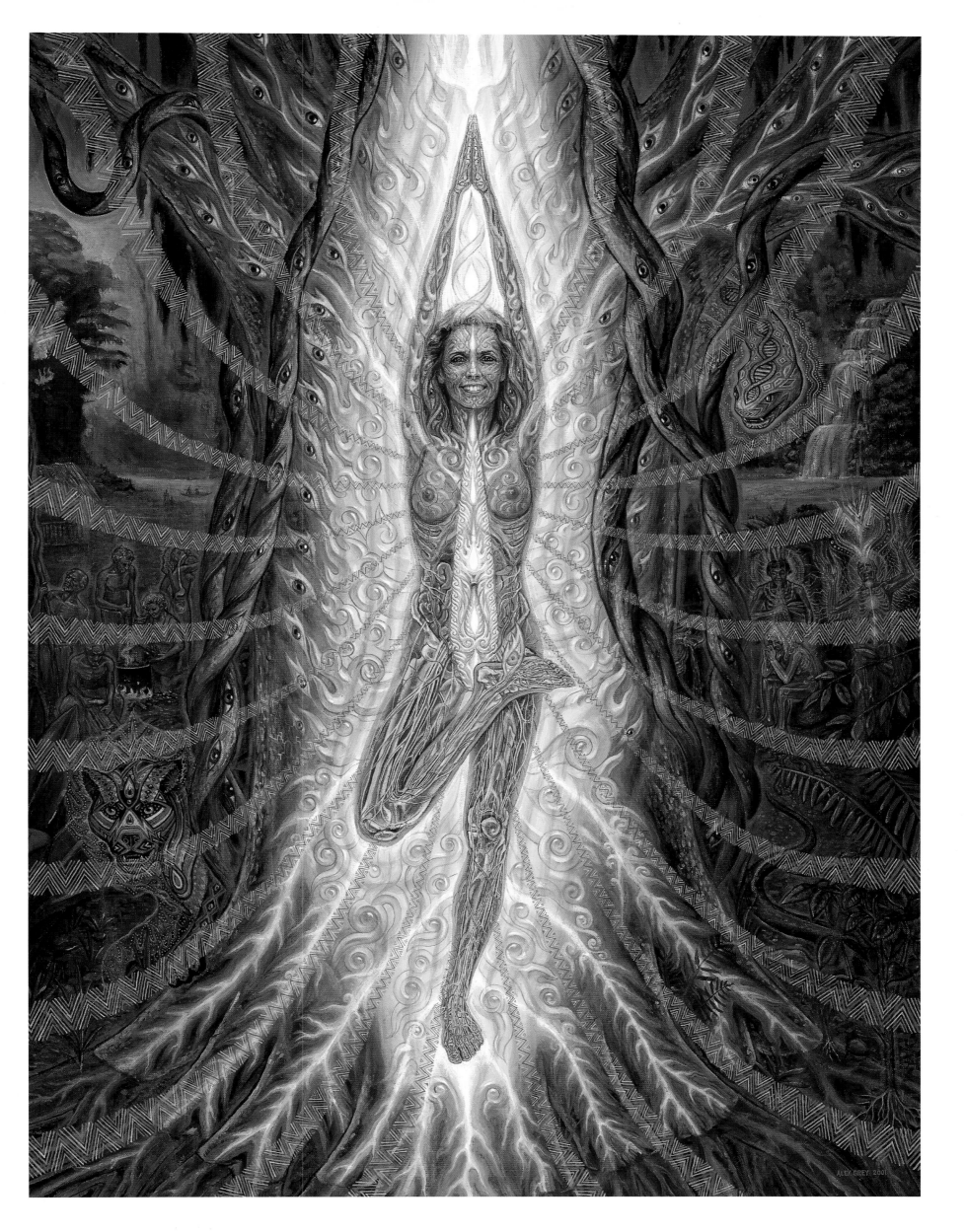

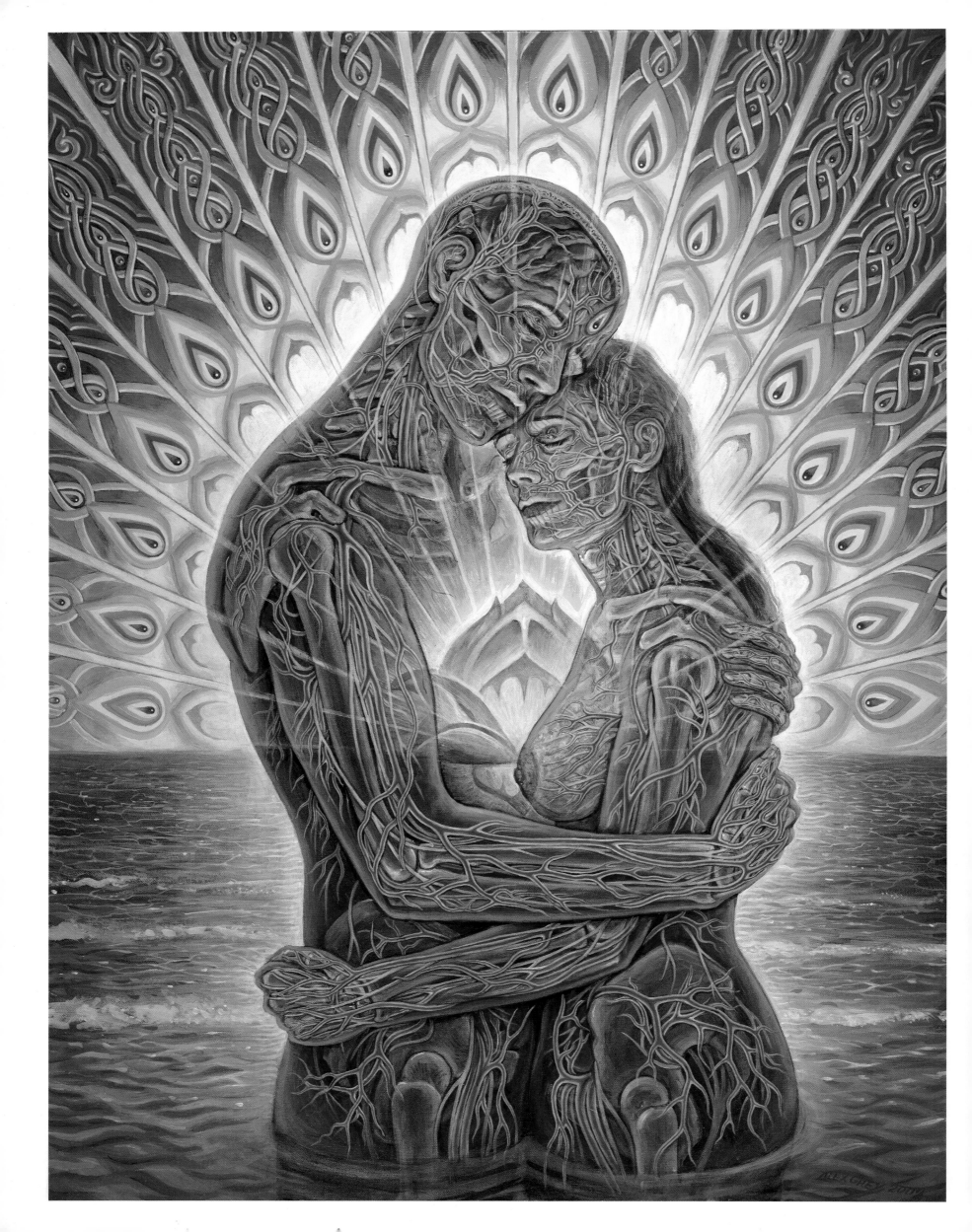

Hallar al ser único

Las relaciones nos dan acceso a la Divinidad a través del portal del amor. Dios es amor, es la atracción que nos une. La unicidad es la realización de nuestra continuidad intrínseca con todo lo que existe y con la fuente de la existencia. El reconocimiento de nuestra unicidad es una expansión del "auto sistema" hacia un contexto sagrado, es ser un Yo Divino en una relación con infinitos Yo Divinos, viendo toda cadena evolutiva del yo contenida en el amante como si fuera un reflejo en un espejo sagrado. Hallar al ser único va más allá de reconocer a otra persona como el ser amado y un don de Dios. Encontrar al ser único es un método para avivar la presencia de Dios en cada momento y en cada relación. El ser único puede encontrarse en cada área de la vida y es la llave para la plenitud. La unicidad es el todo, una sensación de consumación, el sentimiento de que todo es apropiado tal y como es, ni mucho ni poco, perfecto. Pleno en sí mismo, el ser único puede derivar en la pareja perfecta, la pieza que falta en el rompecabezas.

Allyson era la persona más bella de la escuela de arte. Recuerdo su espectacular y bien coordinado atuendo, sus ojos marrones extraordinariamente grandes y su cabello rizado. Mi estampa de hombre alienado y afeitado a la mitad ahuyentaba a la mayoría de las personas. Ese año, Allyson fue la única que me preguntó por qué me había afeitado la cabeza y mostró interés en mis investigaciones y en mis rituales artísticos. Cuando aún nos estábamos conociendo, me invitó a una fiesta de fin de año en su apartamento. Allí consumí LSD y esa noche me abrí por primera vez a la luz divina. La noche anterior, una gran depresión por la falta de sentido de la vida me había hecho pensar en el suicidio como una opción y le pedí a un Dios en el que realmente no creía que me diera una señal de que la vida valía la pena. Ese Dios desconocido me llevó, en un momento decisivo, en un gran punto de inflexión, al lugar perfecto con la persona perfecta: mi compañera de la eternidad. Resulta ser que Allyson había renunciado a encontrar un compañero con quien pudiera compartir su reciente experiencia de apertura espiritual a través de las drogas psicodélicas y se sintió atraída hacia mi expresión artística como una catarsis y búsqueda interior. El amor se desbordó entre nosotros y de la noche al día pasé de existencialista sin dios a místico. La diferencia entre el día antes de conocer a Allyson y el día después de conocerla fue como la muerte y la vida, el surgimiento de un mundo completamente nuevo lleno de posibilidades creativas. Al conectarnos en el amor, trascendimos nuestro autosistema cerrado y nos convertimos en una unidad superior.

Tras reconocernos durante nuestro primer encuentro, nos mantuvimos juntos día y noche y pronto nos mudamos a una buhardilla vacía, sin paredes interiores, baño ni cocina. Mientras trabajábamos juntos, dormíamos en el piso y nos lavábamos la cabeza en un restaurante barato del barrio. Los retos de crear nuestro nuevo hogar nos unieron en los escabrosos momentos iniciales. Compartir una meta creativa común nos inspiró a negociar y vencer nuestros impulsos motivados por el ego.

Océano del éxtasis de amor
2009, acrílico al lienzo
76 x 102 cm.

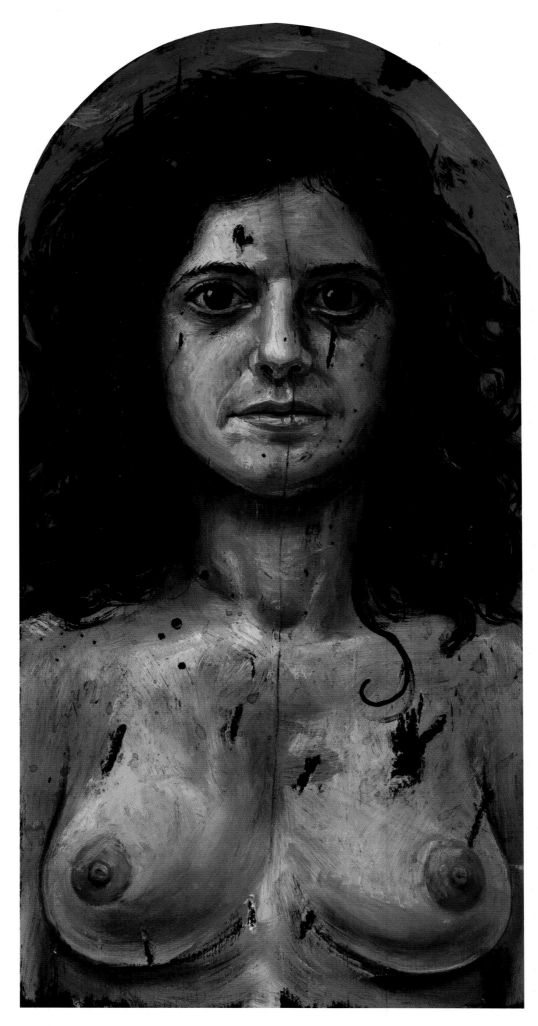

ALLYSON
1987, óleo sobre madera gastada
20 x 41 cm.

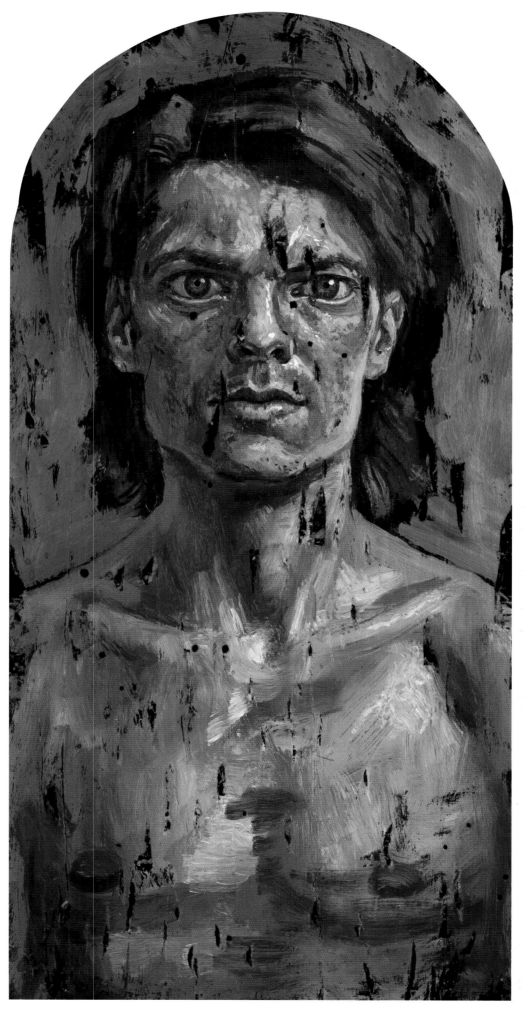

Autorretrato
1987, oleo sobre madera gastada
20 x 41 cm.

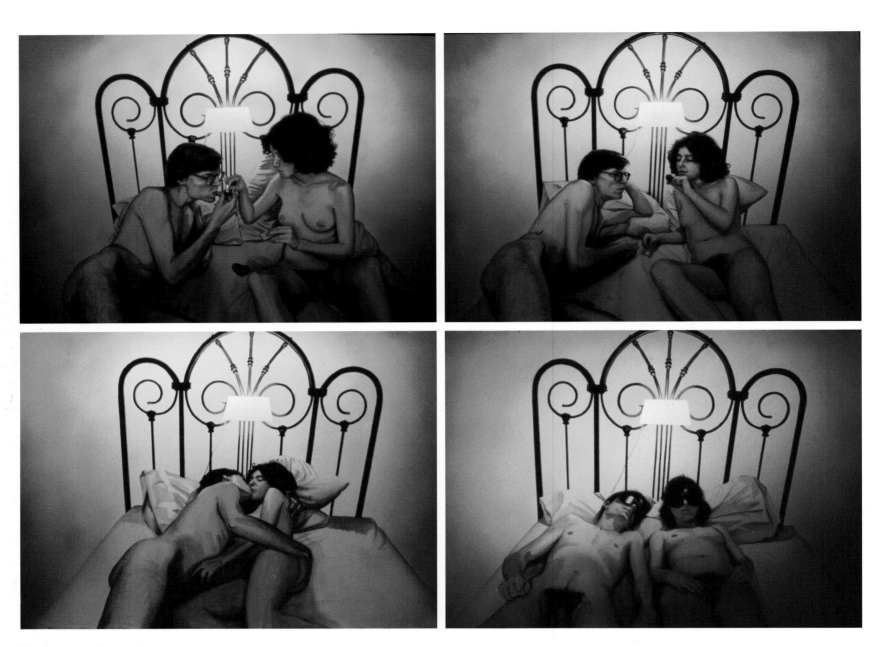

El ritual de Alex y Allyson
1978, acrílico sobre papel
56 x 76 cm.

El 3 de junio de 1976, Allyson y yo tuvimos una visión, una experiencia mística que cambió nuestras vidas y nuestra perspectiva sobre el arte. Como hacíamos religiosamente, ingerimos una gran dosis de LSD y nos acostamos en la cama. Al entrar en un estado alterado de conciencia, originado en el sueño de la realidad física, me desperté como una brillante fuente toroidal de energía de amor, parte de un inmenso entramado de la mente universal, una matriz de interconexiones con todos los seres y objetos. La dualidad entre el yo y los otros trascendió en esa dimensión infinita más allá del sexo, el nacimiento y la muerte, una célula luminosa del cuerpo de Dios que se sentía más viva y real que mi propio cuerpo físico.

Alex Grey, 3 de junio de 1976

Cuando volví a abrir los ojos, Allyson me contó su experiencia, que había sido idéntica a la mía, como en un espejo. Visitó la misma dimensión transpersonal y describió la grandiosa y hermosa vista a la que yo me había integrado. Los nexos infinitos del espíritu que ahora se revelaban ante nosotros transformaron nuestras vidas aun más y se convirtieron en el sujeto y el centro de atención de nuestro arte. Absorto en esa vivencia, hallé muchas referencias sobre experiencias cercanas a la muerte y literatura mística muy relacionada con esta revelación. Una de las referencias fue la descripción que hace el budismo *Hua-Yen* de la red de joyas de Indra: "En la morada de Indra, señor del Espacio, hay una red que se expande infinitamente en todas las direcciones. En cada intersección hay una joya tan bien pulida y perfecta que refleja cada una de las otras joyas". Allyson comenzó a pintar yantras geométricos sagrados en forma de cuadrículas. Tituló dos de sus obras trascendentales *La red de joyas de Indra*. Mi serie de pinturas llamadas ESPEJOS SAGRADOS mostraba una pintura del entramado de la mente universal, representado en una retícula transpersonal de cuerpos de luz vivientes, la infraestructura geométrica de los seres interconectados. Todo el arte que hemos creado desde entonces ha estado influenciado por las perspectivas obtenidas en ese momento y por otras experiencias místicas conexas.

ENTRAMADO DE LA MENTE UNIVERSAL
1981, acrílico sobre lienzo
213 x 117 cm.

Fue Allyson quien me inspiró a crear la serie de los ESPEJOS SAGRADOS. Me sugirió que pintara mapas de lo físico a lo espiritual para reavivar la conectividad del público con esos sistemas. Los ESPEJOS SAGRADOS son veintiuna pinturas que funcionan como una sola pieza, que exploran quiénes y qué somos, y al mismo tiempo revelan un nivel tras otro de sutiles aspectos materiales, biológicos, sociopolíticos y espirituales del yo. Se invita al espectador a detenerse frente a cada pieza de la serie para reflexionar e identificarse con los sistemas que se representan.

Allyson Grey, 3 de junio de 1976

Varios sistemas anatómicos y fisiológicos, el sistema nervioso, el sistema cardiovascular y muchos otros atan al espectador al mundo físico que conoce. Las experiencias psicodélicas me permitieron realizar las obras *Entramado de la mente universal*, *Sistema de energía psíquica* y *Sistema de energía espiritual*, tres de los veintiún trabajos de la serie. Por su parte, los ESPEJOS SAGRADOS sugieren un punto de vista transpersonal que no está atado a una fe específica, sino que apunta a la luz única de amor y sabiduría que existe en todas las tradiciones sagradas.

LA RED DE JOYAS DE INDRA
Allyson Grey, 1987
óleo sobre madera,
102 x 102 cm.

Seguimos colaborando en las presentaciones, cada uno con nuestras destrezas y visiones especiales. Los proyectos de representaciones que creamos juntos propiciaron una entrega mayor que si los hubiéramos hecho individualmente. Cuando los amantes se encuentran, se abre un puente psíquico-espiritual a una mente superior o una presencia angelical que los lleva a la guía divina. Tal poder es una "tercera fuerza", una potencialidad que transporta a una relación por un camino de transformación. El ser amado se convierte en un espejo sagrado cuyos ojos reflejan la unicidad infinita.

Alex y Allyson, 1983, fotos de Shellburne Thurber

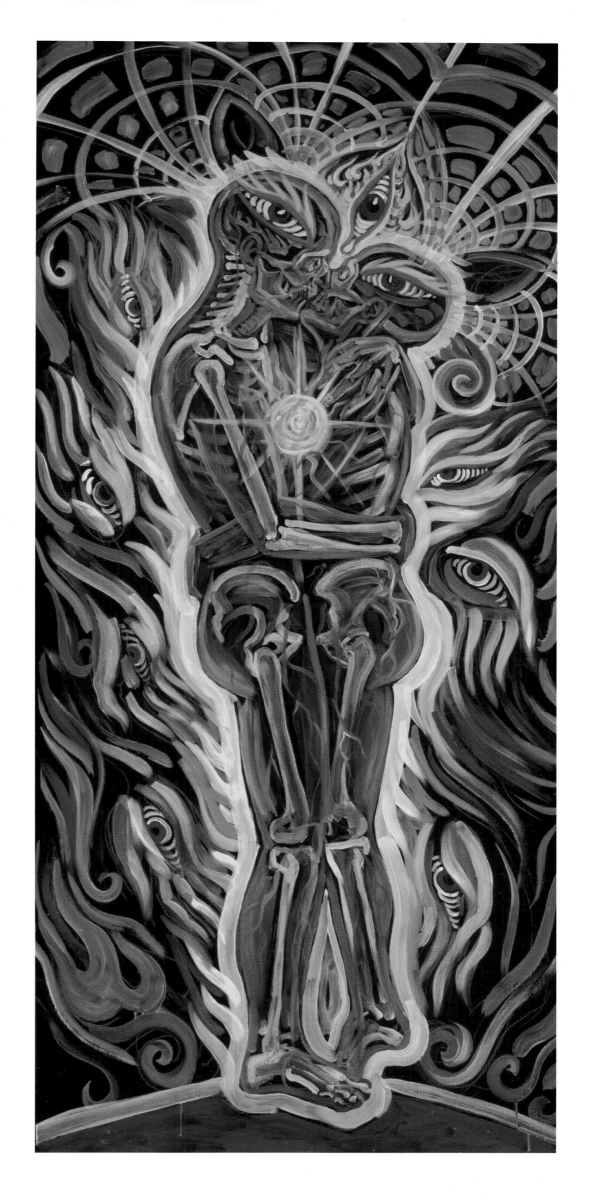

Tercera fuerza
2005, acrílico sobre madera
91 x 213 cm.

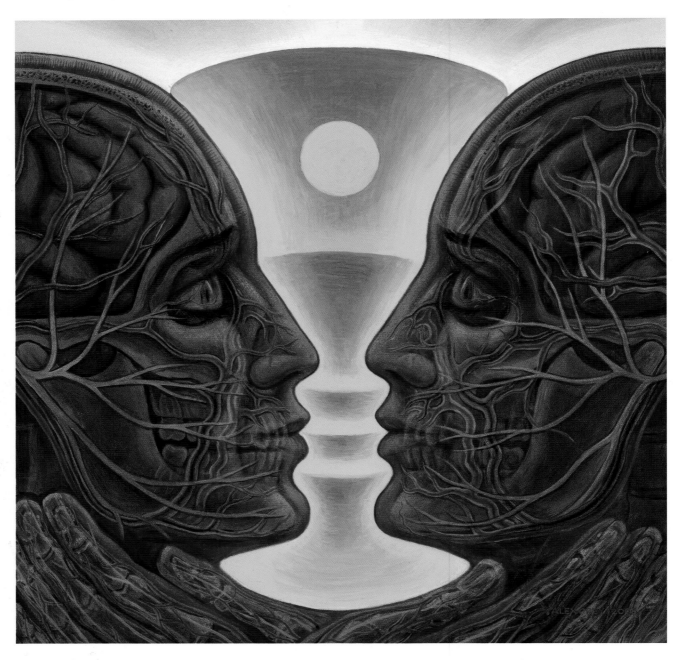

Santo grial
2008, acrílico sobre lienzo
30 x 30 cm.

El beso
2008, acrílico sobre lienzo
76 x 102 cm.

Página siguiente: Un sabor
2009, acrílico sobre lienzo
76 x 102 cm.

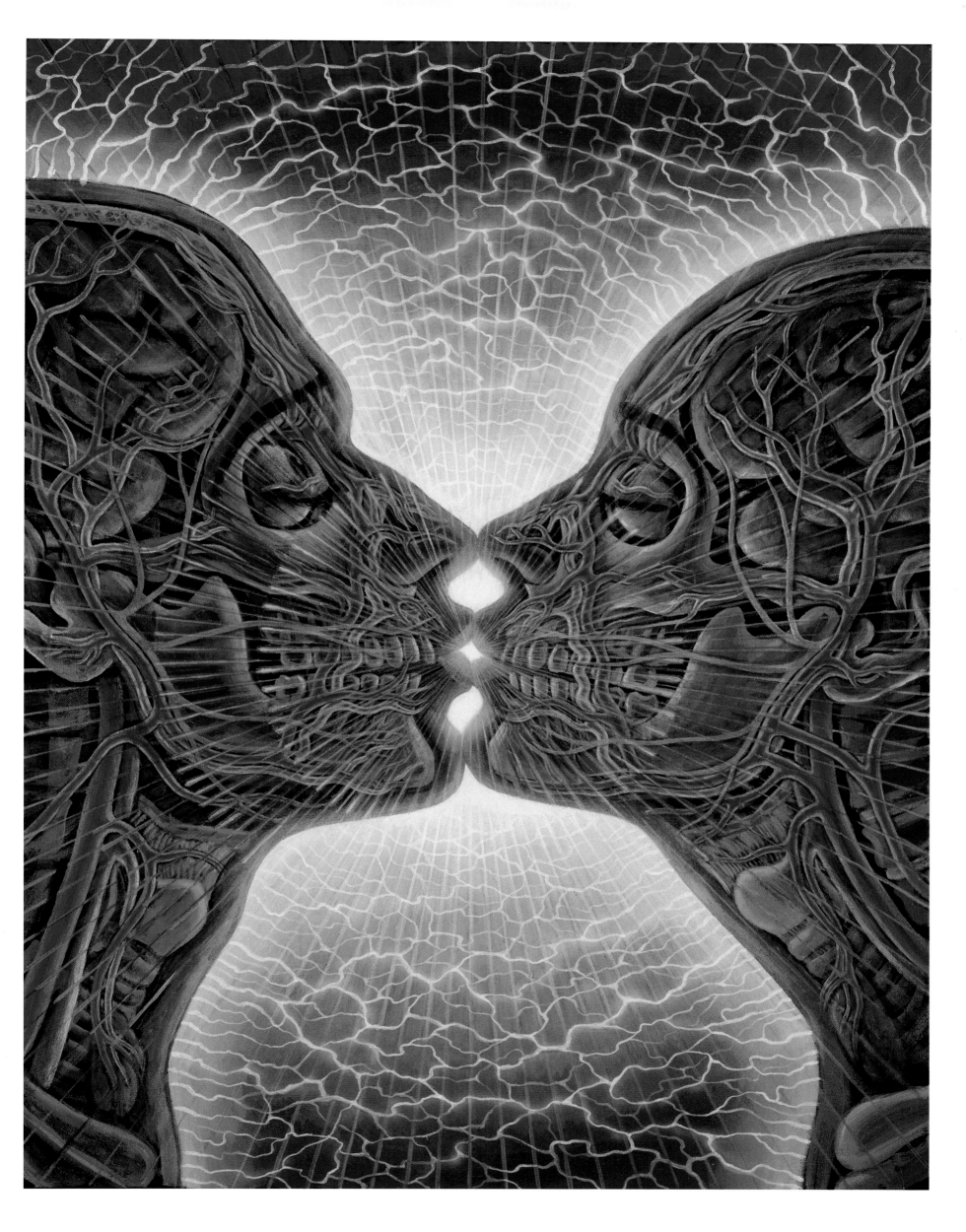

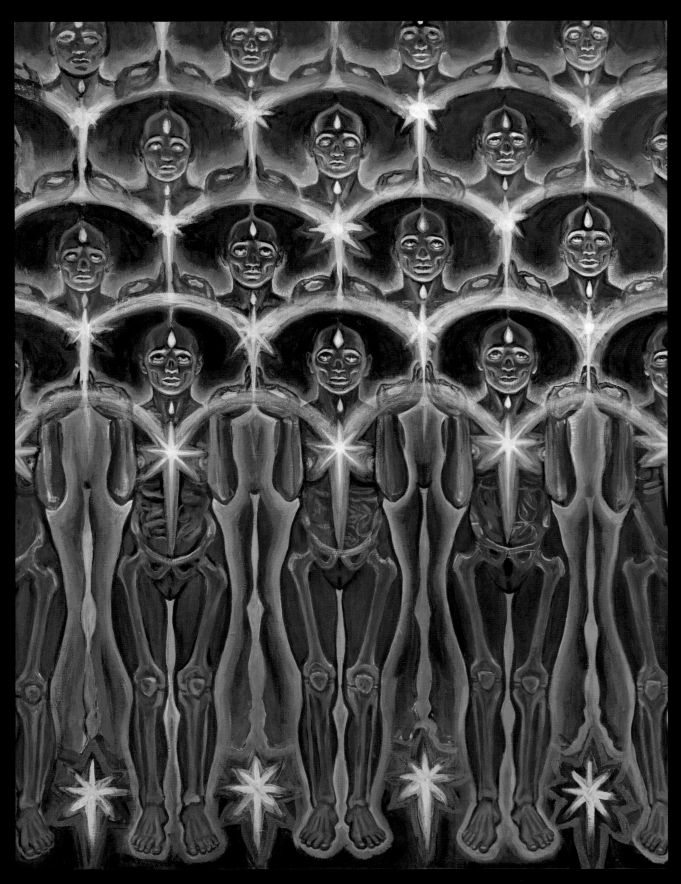

Hermanas celestiales
2009, acrílico sobre lienzo
76 x 102 cm.

El amor es una fuerza cósmica
2009, acrílico sobre lienzo
76 x 102 cm.

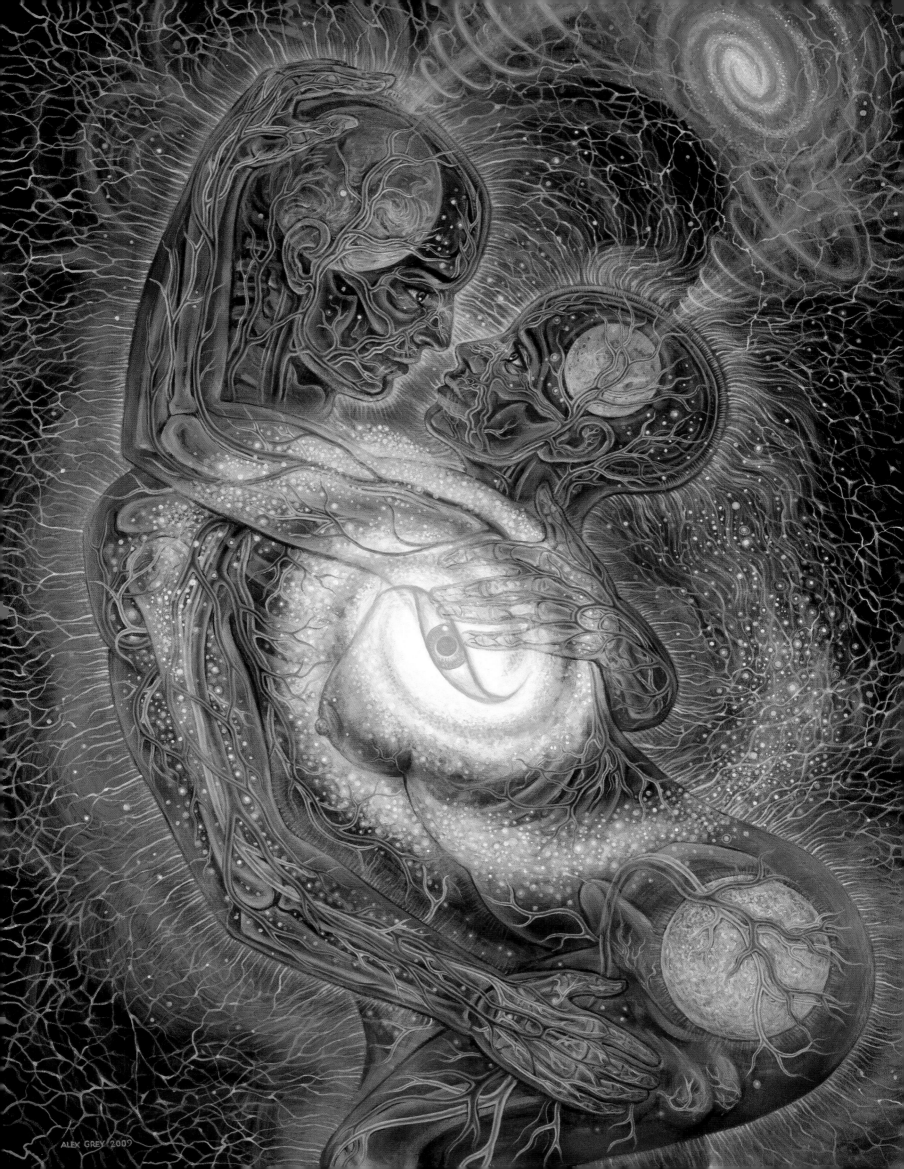
ALEX GREY 2009

Partículas del alma entrantes, 1998, tinta sobre papel, 28 x 36 cm.

Partículas del alma salientes, 1998, tinta sobre papel, 28 x 36 cm.

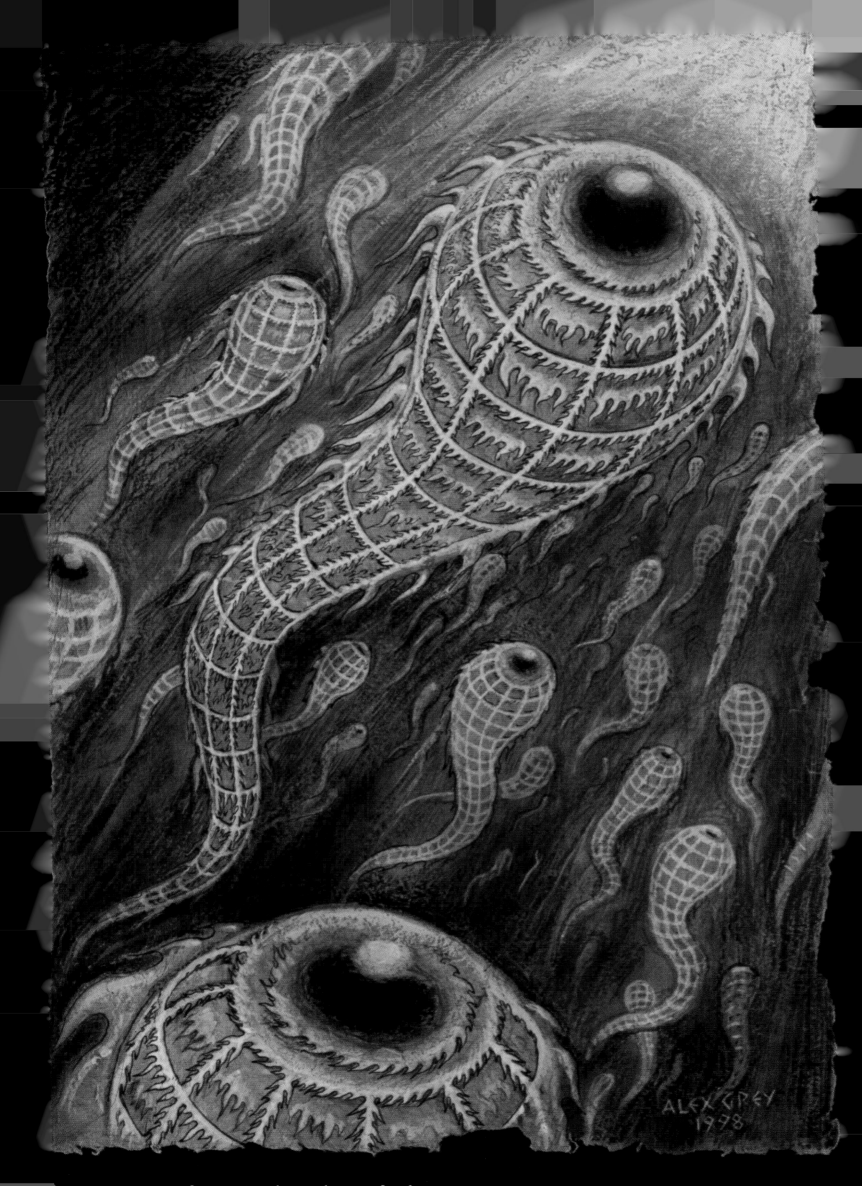

PARTÍCULAS DEL ALMA, 1998, tinta y tiza sobre papel amate, 28 x 26 cm

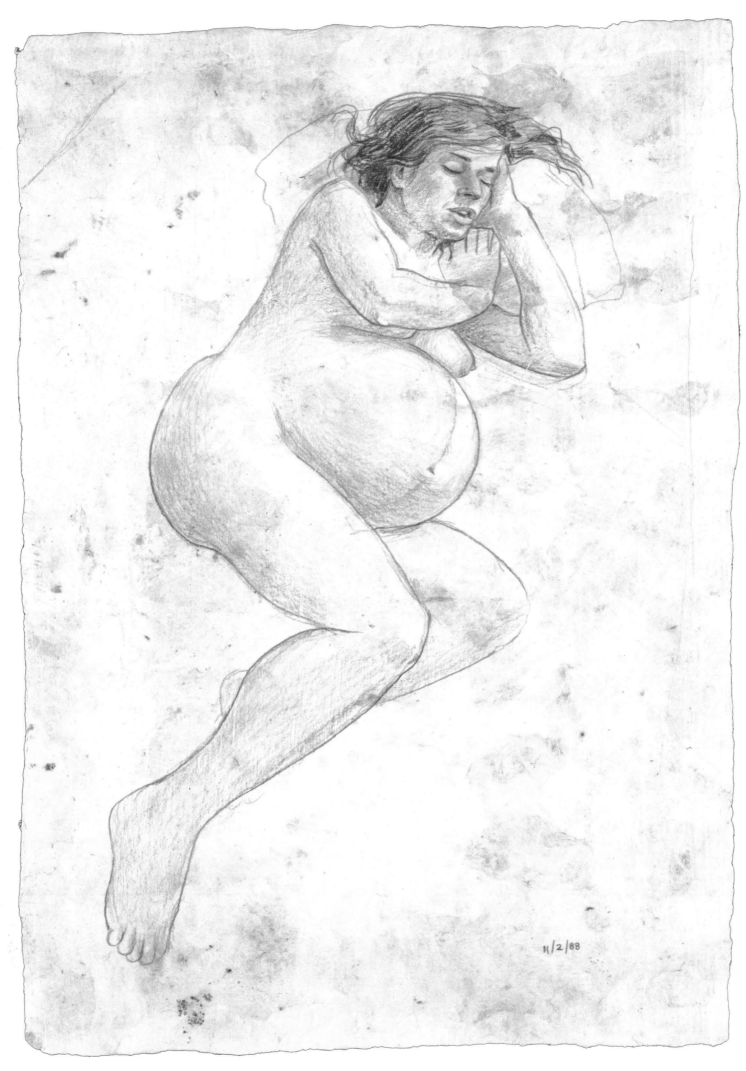

ALLYSON EMBARAZADA Y DORMIDA
1988, dibujo sobre papel amate
39 x 58 cm.

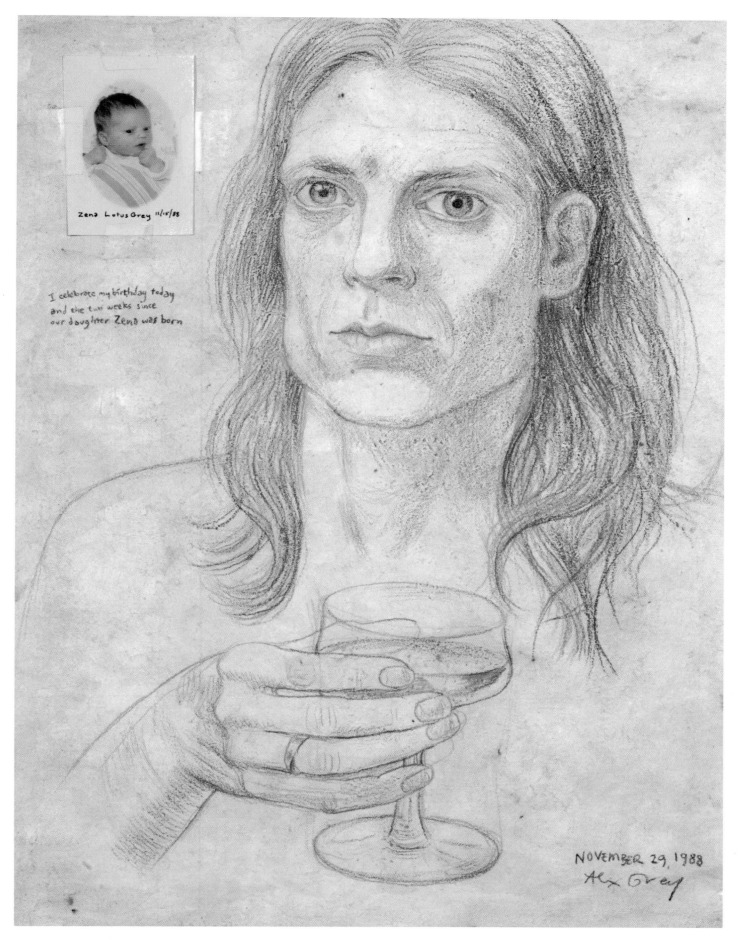

Zena Lotus Grey 11/15/88

I celebrate my birthday today
and the two weeks since
our daughter Zena was born

NOVEMBER 29, 1988

Alx Grey

AUTORRETRATO
29/11/1988, dibujo sobre papel amate
con foto de Zena
28 x 36 cm.

La familia es la trinidad primordial formada por los padres y el hijo. La concepción une las fuerzas masculina y femenina. Un espermatozoide y un óvulo son cada uno un todo y llevan en sí el potencial de la progenie de las especies. Son las únicas células del organismo que tienen veintitrés cromosomas, todas las demás células contienen cuarenta y seis. Por sí mismas, las células sexuales no se pueden reproducir.

El esperma eyaculado recorre una enorme distancia en contra de la corriente, como parte de su peregrinaje a la "divinidad femenina", con una posibilidad de uno en 39 millones de fecundación y, en última instancia, de sabiduría. Millones de espermatozoides mueren en los pliegues del útero. Otros millones perecen en un viaje sin salida por las trompas de Falopio. Millones más chocan contra esa diosa que espera, el óvulo. Todos mueren menos el héroe, que recibe la bendición de la entrada al reino sagrado de la unicidad. Aun así, la travesía de tantos millones no será inútil, porque sin ese esfuerzo colectivo la bendición de la entrada no se hubiera concedido.

La concepción y la encarnación constituyen un evento milagroso de unidad polar, donde dos se encuentran y se convierten en uno, un alma singular que se une con un nuevo ser celular. Ese peregrinaje y esa unión se hacen eco en las odiseas y conquistas épicas de la vida. El esperma es como un futbolista heroico, un batallón de soldados que conquista una colina, la misión de los Cruzados en busca del Santo Grial, la búsqueda de los hombres del ser amado y de Dios. El óvulo es la princesa seductora, que rechaza a los pretendientes inapropiados y encuentra al que la podrá despertar con el primer beso de amor.

La familia es un tejido kármico de almas cuidadas por fuerzas angelicales. El hijo entra en una corriente energética de amor que circula entre la pareja. La unión de una familia más allá de la carne, como un circuito de amor, enaltece cada corazón que ha sido tocado por la magia de la nueva vida. A través de nuestros padres, y los padres de ellos, vislumbramos ese prolongado árbol ancestral que nos une con hilos genéticos a una infinitud entrelazada de amantes. Los genes son la energía visible del amor. De la amorosa unión de un padre y una madre emerge un hijo que formará una tríada de personalidades propias. El yo es, al mismo tiempo, un "llamado del alma que llega" y una construcción social, que surge y se condiciona por la familia y el entorno. Nuestro yo único, un don de nuestra familia exclusiva y de la cultura que nos rodea, determina el carácter limitado o ilimitado de nuestra identidad.

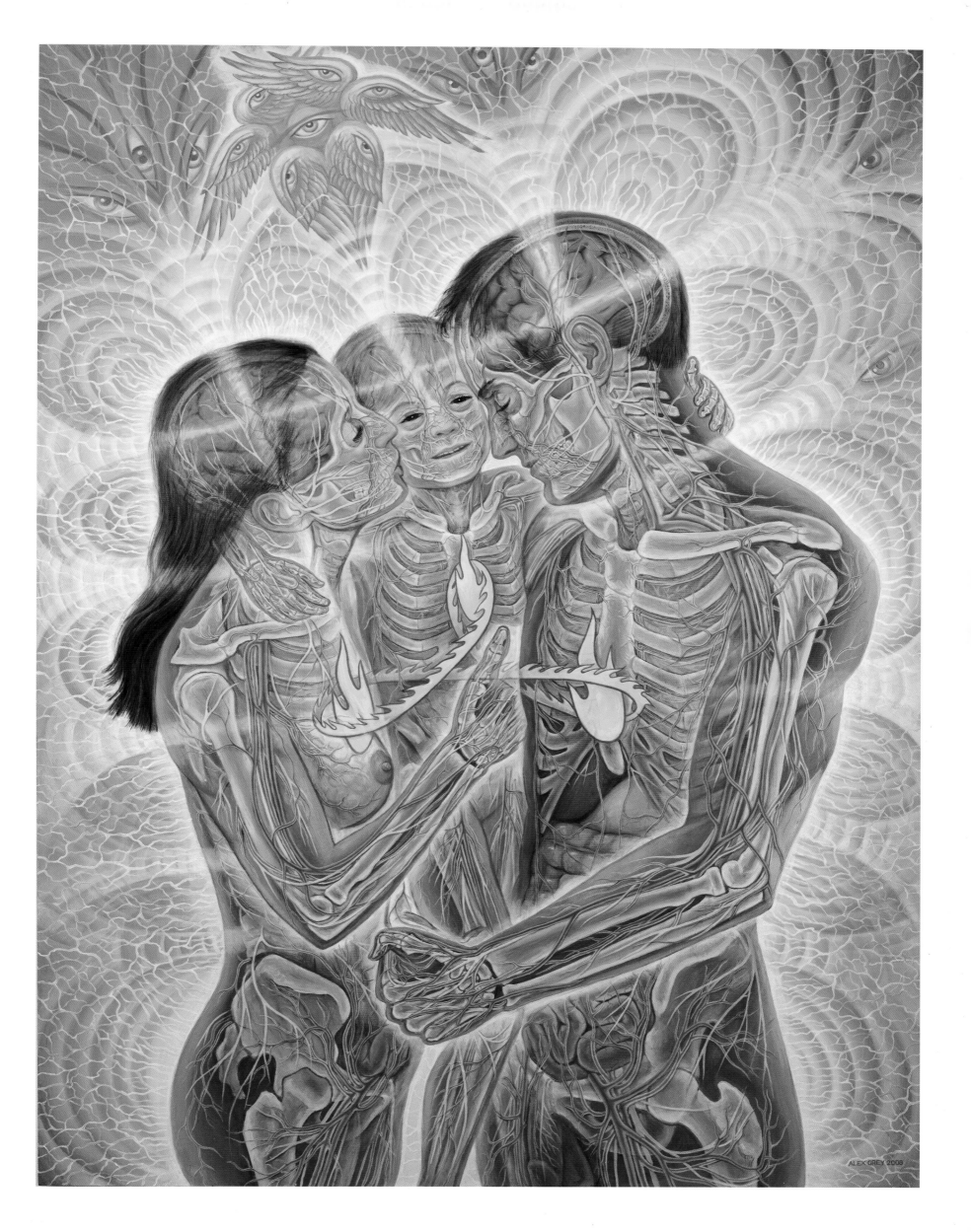

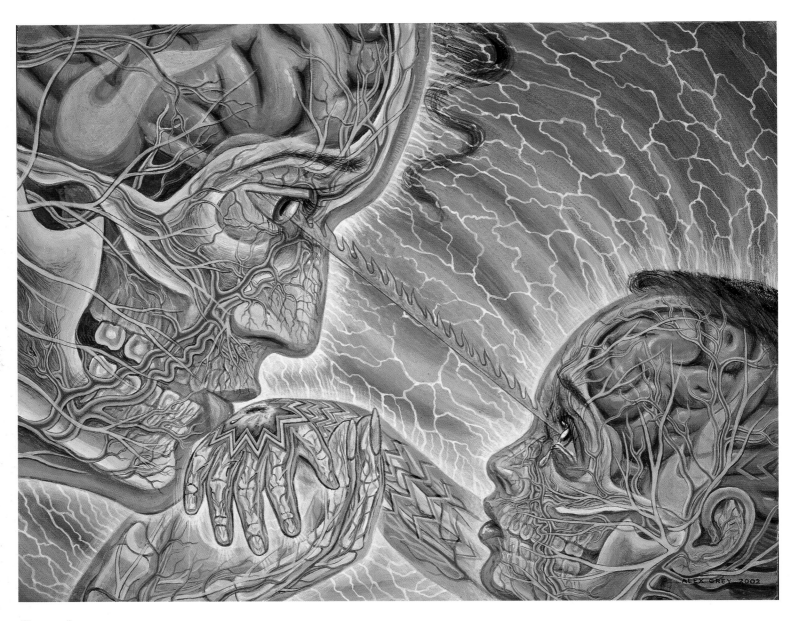

"La yaya"
2002, acrílico sobre madera
28 x 36 cm.

Leyendo
2001, óleo sobre lienzo
61 x 76 cm.

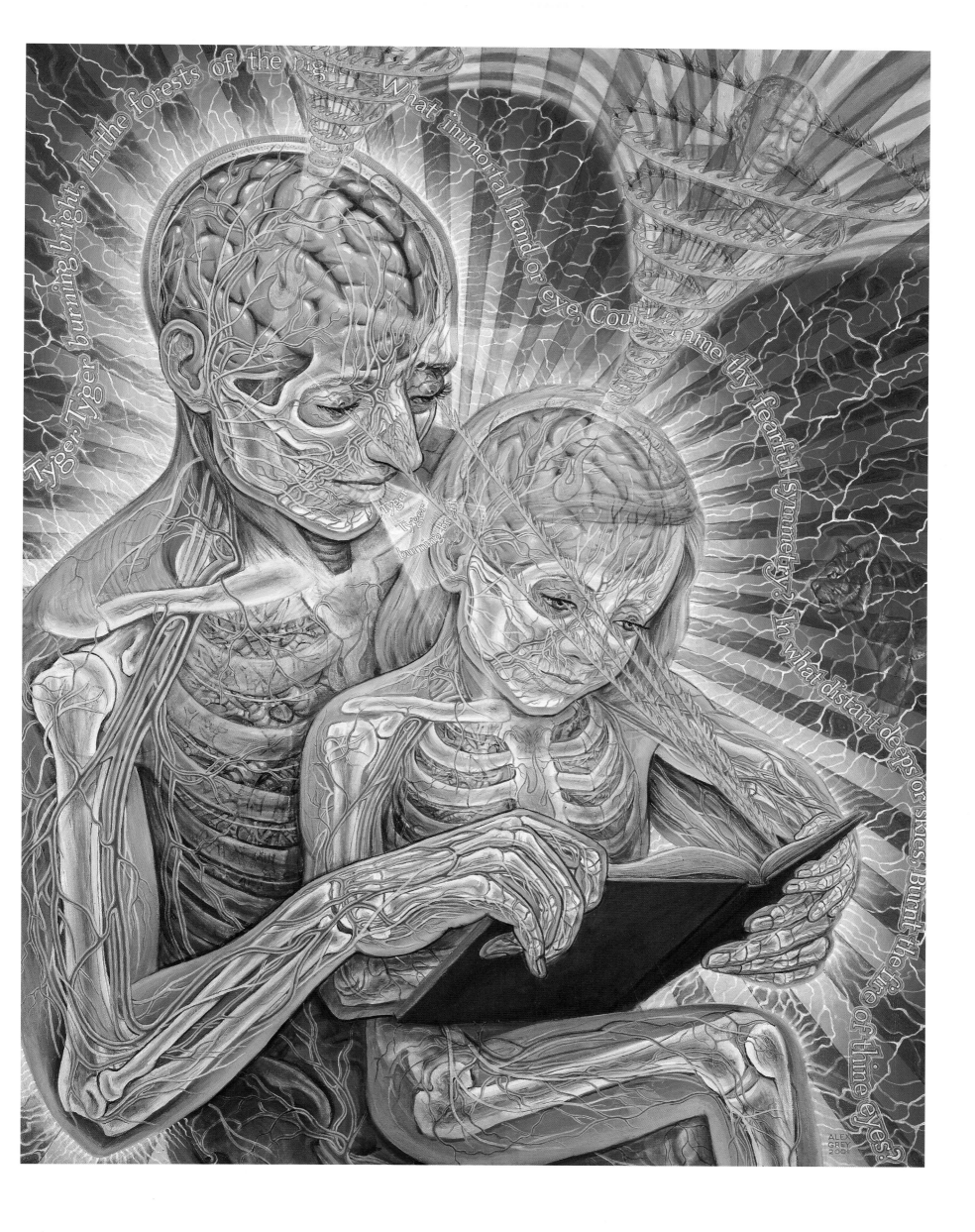

JOVEN Y VIEJO
2002, acrílico sobre lienzo
41 x 51 cm.

ATENCIÓN
2001, óleo sobre lienzo
41 x 51 cm.

SAGRADA FAMILIA
2007, acrílico sobre lienzo
122 X 122 cm.

En muchos mitos ancestrales de la creación, la madre y el padre primigenios dan origen a la existencia. Los misterios egipcios presentan la unión de Nut, la madre del cielo nocturno, con Geb, el padre de la Tierra, para dar vida a los dioses. Una de las imágenes más sagradas del budismo *dzogchen* es Samantabhadra-Samantabhadri, un par de Budas desnudos que se abrazan tántricamente, como símbolos de la "conciencia desnuda" de lo trascendental, como los padres omnipresentes de la creación manifiesta. El Señor Shiva y Durga abrazan a Ganesha, su hijo con cabeza de elefante. La mitología griega nos lleva a las riñas y triunfos de la hermandad del Olimpo. La Sagrada Familia (José, María y el niño Jesús) es uno de los símbolos más difundidos y venerados del cristianismo; los orígenes humildes del redentor nos llaman a alcanzar nuestras más altas posibilidades.

En mi representación de la Sagrada Familia, el niño radiante con el planeta Tierra en el corazón tiene un halo de tradiciones de la sabiduría universal y apunta hacia la luz singular de amor que lo une todo. Una fuerza demoníaca voraz señala hacia abajo y representa la gravedad de la aniquilación. El hijo del futuro se arriesga al olvido. Al presenciar el resplandor del recién nacido, los padres, con ojos llenos de esperanza e inspiración, le juran devoción, protección y apoyo. Al sostener un pincel que se conecta con el reino subyacente, el artista es un creador en un mundo material decadente mientras produce imágenes que se inspiran en una fuente espiritual. El infante que emite una luz dorada es el lado creativo, siempre en evolución, de la conciencia, el símbolo colectivo de esperanza de la humanidad. Una Sagrada Familia es el contexto más benéfico para nuestra aceptación consciente de todas las formas de vida, cuya existencia interconectada es parte de una inteligencia cósmica aun mayor.

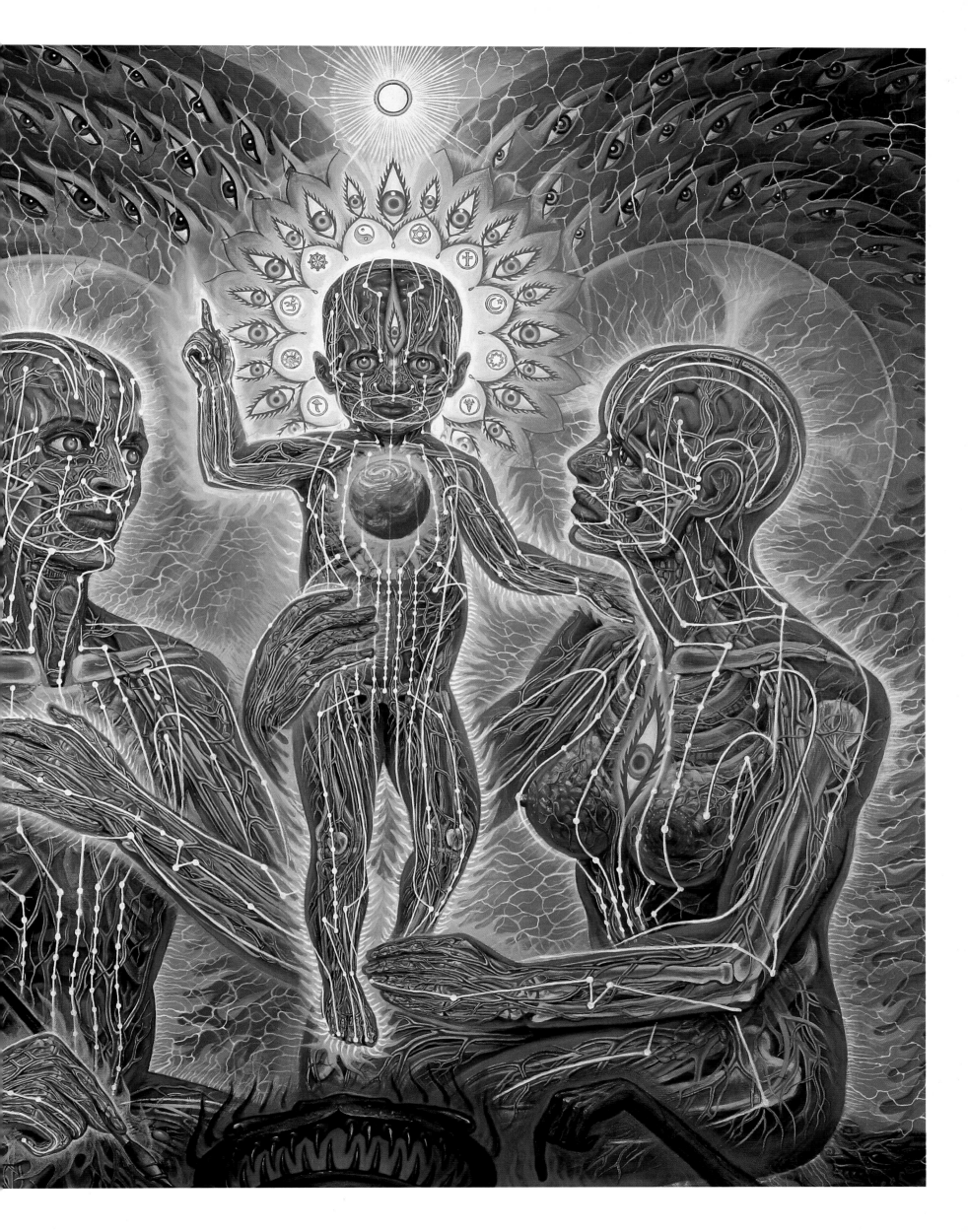

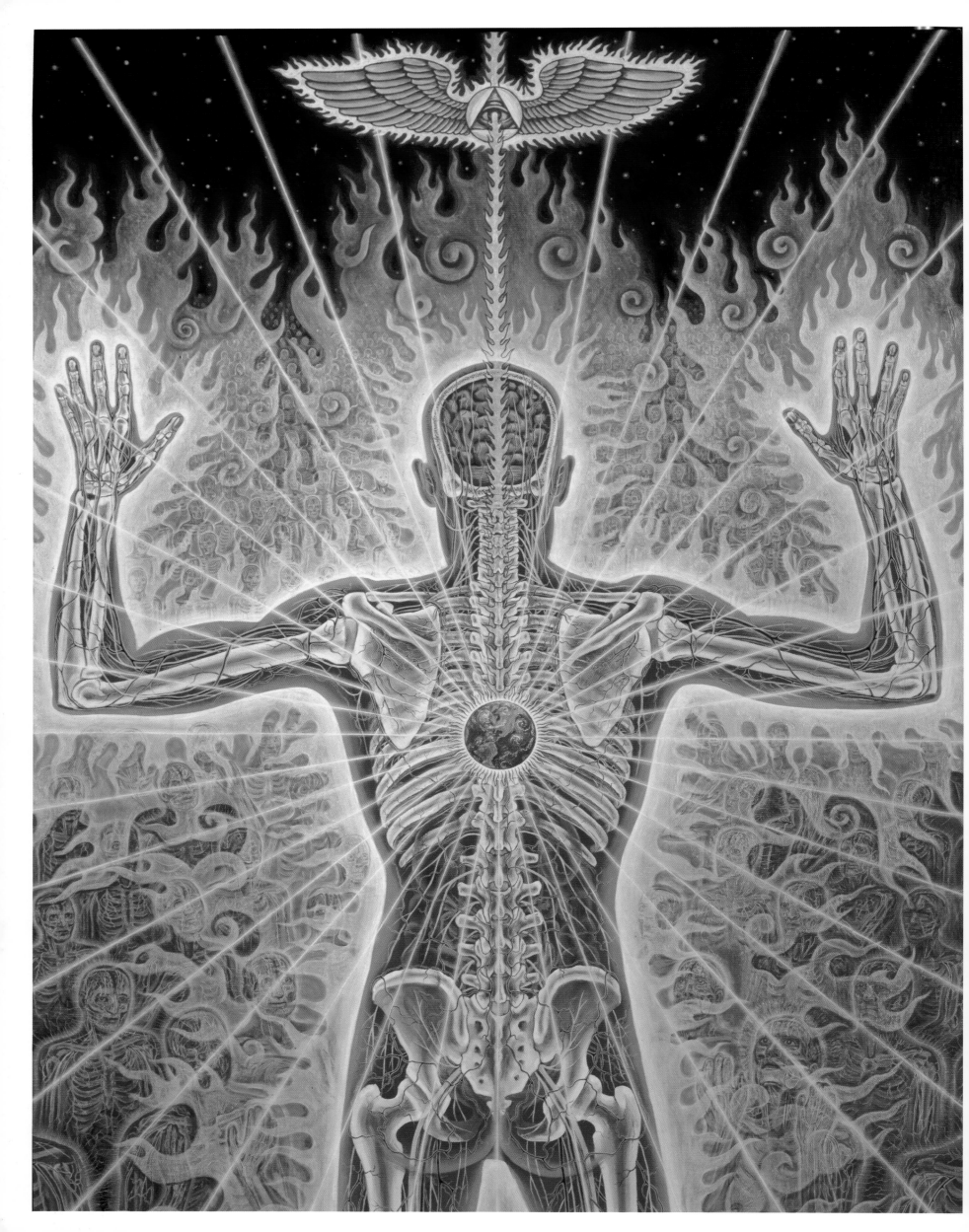

EL ESPÍRITU MUNDIAL

Ante nuestros ojos y a lo largo de la vida vemos que un mundo viejo se disuelve y uno nuevo va naciendo. . . . Entre la muerte de una civilización y el surgimiento de una nueva hay minorías creativas que, con una profunda motivación espiritual, comienzan a dar vida a una nueva civilización a partir de las cenizas de la vieja.

—Arnold Toynbee

En su influyente *Estudio de la Historia,* de doce tomos, Arnold Toynbee presenta un análisis comparativo de veintiséis civilizaciones. Después de una vida estudiando el auge y la decadencia de sociedades complejas, postuló que las civilizaciones existen para permitir el surgimiento de mejores religiones. Las culturas decaen en la medida en que se apartan de su esencia espiritual y prosperan cuando se revelan nuevas y formas más eficaces de unirse con la divinidad. En estos momentos estamos experimentando los dolores de parto de una civilización planetaria. ¿Cuál es el camino y cuáles serán los símbolos que reforzarán el afloramiento del Espíritu mundial?

El Dalai Lama nos dice que la bondad es la religión universal y que una sonrisa genuina es el resultado de un corazón compasivo. La compasión viene del reconocimiento de la fragilidad y vulnerabilidad de nuestros hermanos y hermanas y de todas las criaturas, grandes y pequeñas, en esa danza fugaz que es nuestro breve período de vida. Somos parte de una conciencia planetaria, una interconexión de todos los seres, materiales y espirituales, en una jerarquía natural y sobrenatural. Más allá del sexo, la raza, la nacionalidad y el credo, el Espíritu mundial honra la tierra que compartimos y reconoce nuestra integración común en el entorno.

Hace unos 3.700 millones de años, ocurrió en la Tierra un milagro increíble: comenzó a aparecer la primera forma de vida. Al proliferar durante 2.000 millones de años y transformar la atmósfera del planeta para permitir la vida, las algas verdiazules fueron las células progenitoras primordiales de las que surgieron todas las plantas y criaturas. El autorretrato *Observando la gran cadena de seres* de la siguiente página se refiere al árbol de la vida y la cosmogénesis como bases de nuestra existencia personal y colectiva. Cuando el Espíritu mundial se despierta en nosotros, alineamos el alma con la belleza sagrada de la naturaleza.

En este momento crítico, se nos pide acción para preservar el medio ambiente tras el catastrófico impacto de la industria moderna. El colapso y extinción de los hábitats causados por nuestra especie obstinada, codiciosa y consumidora están fuera de control y toman un rumbo suicida. El inconsciente de la humanidad comparte un enorme sentimiento de dolor y culpabilidad por esa destrucción, lo que ha llevado a una epidemia de depresión que se trata con drogas legales o ilegales. La humanidad tiene que reconocer sus errores, sentir profunda pena y rogar por el perdón de la Madre Tierra. Al amar a nuestro planeta nos damos cuenta del milagro de la interdependencia de los nexos del ser, desde los microorganismos más pequeños hasta las ballenas gigantes que cantan en las profundidades. Conscientes del Espíritu mundial, escuchamos el llamado de la naturaleza y, con compasión, sabiduría y creatividad, actuamos para despertar y restablecer el don de Dios que aún llevamos por dentro.

FUEGO DIVINO PANEL 3
1986–1987, óleo sobre lienzo
152 x 229 cm.

EL ÚNICO

Hace 15.000 millones de años,
Antes del comienzo,
En el estudio de la Eternidad,
Había un lienzo en blanco,
La Nada,
grávida con la posibilidad del Todo.
Entonces . . . ¡OCURRIÓ UN MILAGRO!
Nuestro Ser Colectivo,
El Artista Divino, el Dios Creador,
Ansioso de expresarse, de existir,
Estalló en una cascada de entidades de luz.
Un orgasmo cósmico
Nos llevó en un big bang a la creación,
Perfecto en proporciones, ritmos y formas.
El Universo es una tormenta de luz emergente,
Que siempre nace y muerte,
Entidades de plasma, de átomos, de moléculas, de células,
Masas conscientes de ADN,
Entidades ascendentes que escalan las cadenas evolutivas del Ser,
Almas con brillo interior,
Que se templan en cuerpos botánicos y biológicos.
Entidades vegetales, animales,
Humanas como yo, tú o nosotros,
Entidades familiares, urbanas, nacionales,
Una tierra llena de ojos que ven todo lo que hay en ella.
¡Y eso es lo que somos!
Entidades planetarias, estelares, galácticas,
Entidades de cúmulos galácticos,
De toda la red del cosmos,
Con amnesia.
Nuestro actual dilema artístico consiste en despertar
A la verdad de que somos un Yo Divino,
Que cada día crea el Universo.

Observando la gran cadena de seres
1981, tinta sobre papel
28 x 36 cm.

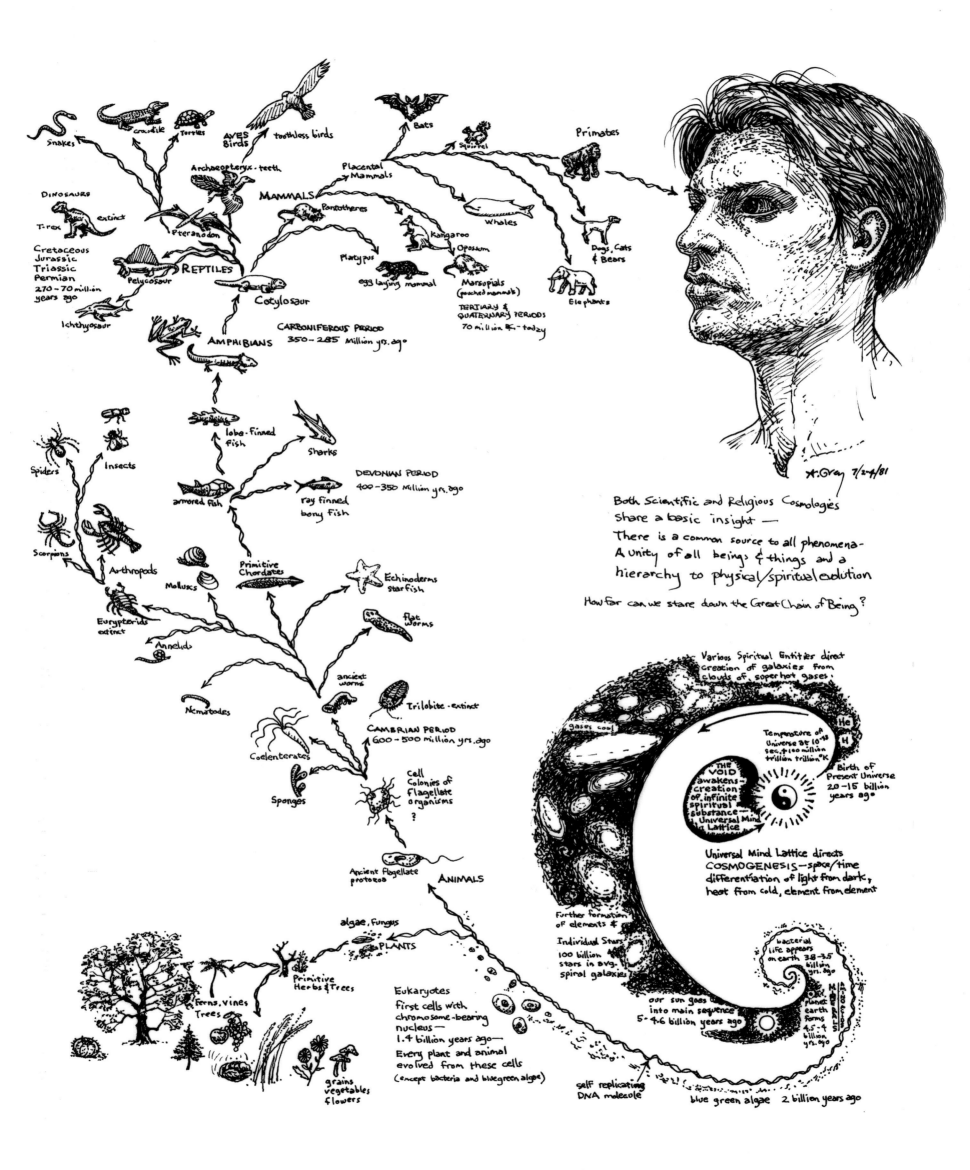

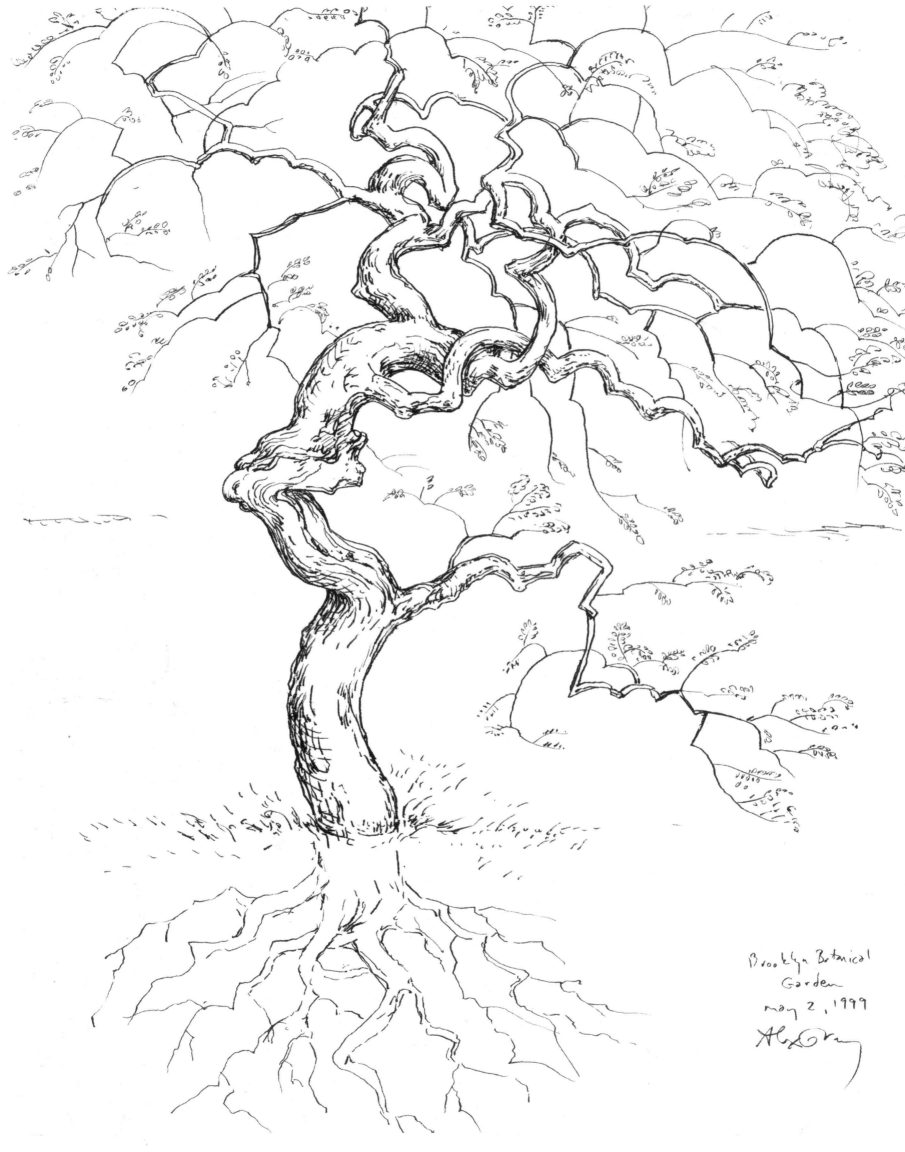

Brooklyn Botanical
Garden
may 2, 1999
Alex Grey

Boceto de un árbol, 1999, tinta sobre papel, 23 x 30 cm.

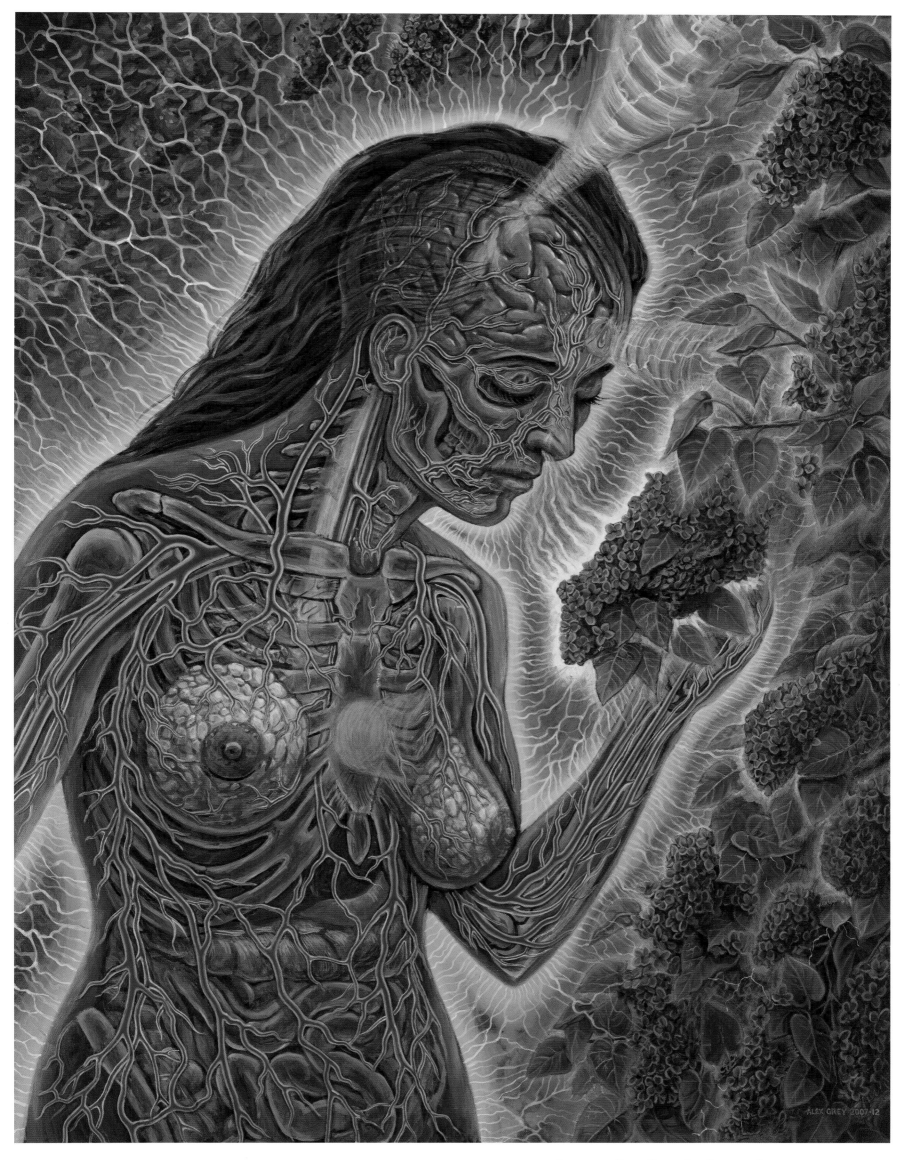

Lilas, 2008, acrílico sobre lienzo, 76 x 102 cm.

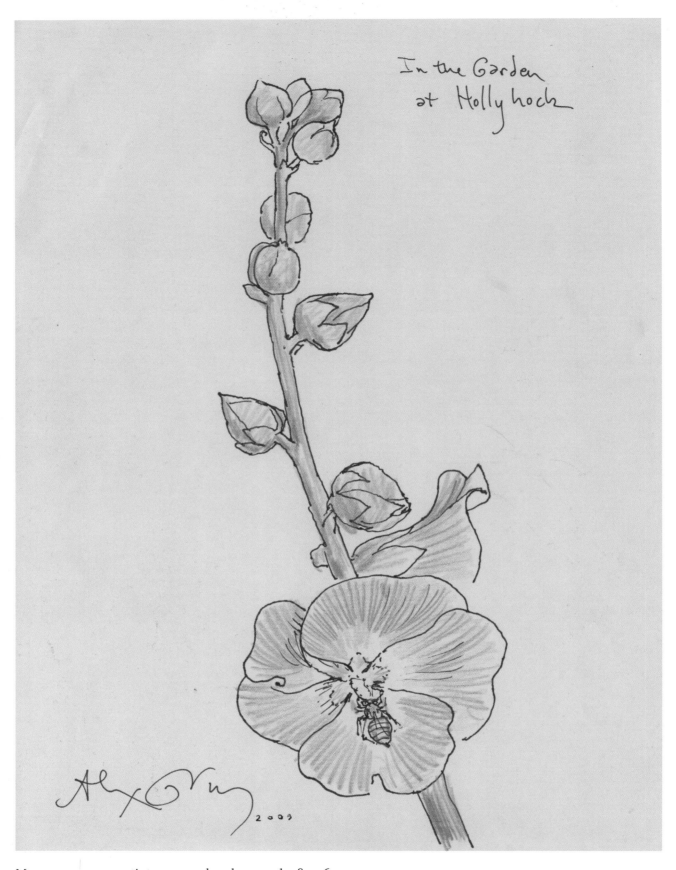

In the Garden
at Hollyhock

Malvarrosa, 2009, tinta y acuarela sobre papel, 28 x 36 cm.

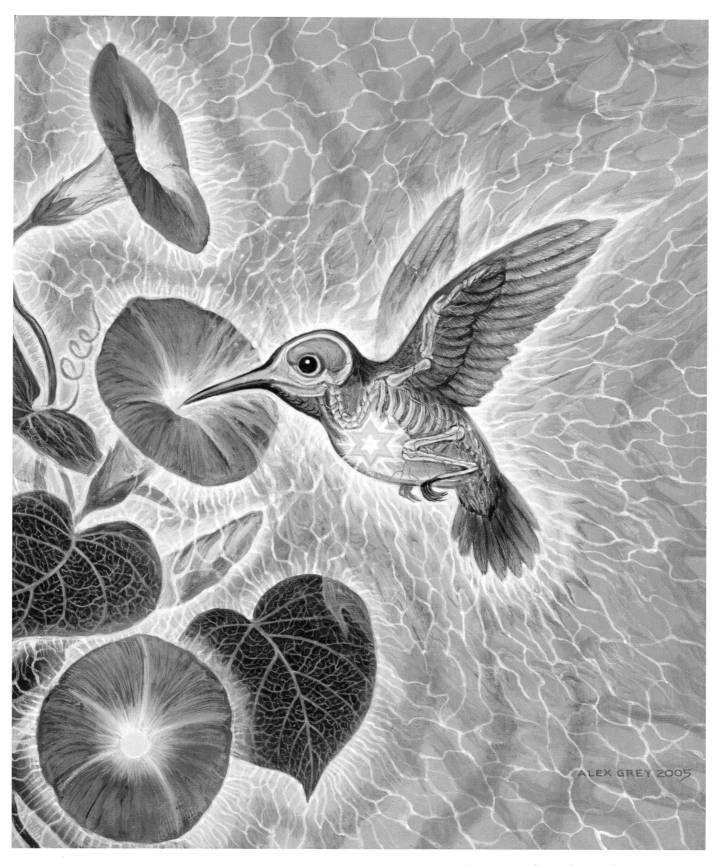

Colibrí, 2005, acrílico sobre madera, 20 x 30 cm.

Emú, 2011, tinta sobre papel, 28 x 36 cm.

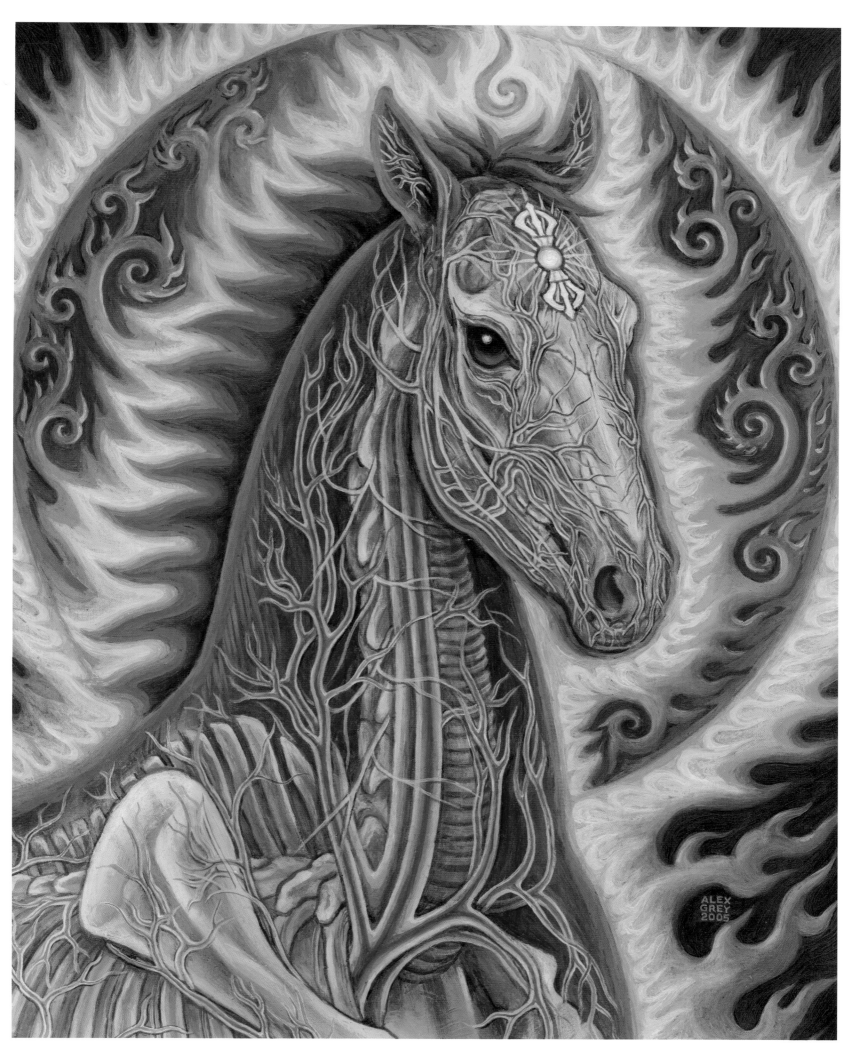

Caballo vajra, 2005, oleo sobre madera, 20 x 30 cm.

La simbiosis y la avispa de agallas
2010, oleo sobre madera
25 x 25 cm.

La avispa de agallas, prima de la abeja, pone sus huevos sobre una hoja descubierta, expuesta al viento, la lluvia y los insectos depredadores. El árbol, por su parte, cubre cada huevo con una envoltura protectora. La protuberante bola o verruga que aparece sobre la hoja del árbol indica la presencia de una avispa de agallas en desarrollo. Cuando el huevo crece por completo, la cría se abre paso comiéndose la cubierta protectora que le proveyó el árbol. ¿Qué podría motivar a un árbol a hospedar a la avispa de agallas? Según el fascinante libro *Bees* [Abejas], de Rudolf Steiner, los agricultores europeos siempre han sabido que los árboles utilizados por las avispas de agallas tienen frutas que son cualitativamente más dulces que las de otros árboles. Los agricultores traen avispas a sus árboles frutales para que las frutas sean más dulces. La avispa, el árbol y el granjero mantienen una relación simbiótica.

La simbiosis es una estrategia evolutiva basada en la cooperación más que en la competencia. La red de vida de vegetación e insectos, criaturas en su hábitat, forma una urdimbre energética sutil de beneficio mutuo. Los hábitos de la naturaleza nos aportan información para nuestra misión de reimaginar ecosistemas eficaces y sostenibles.

Cigarra
1987, tinta sobre papel
28 x 36 cm.

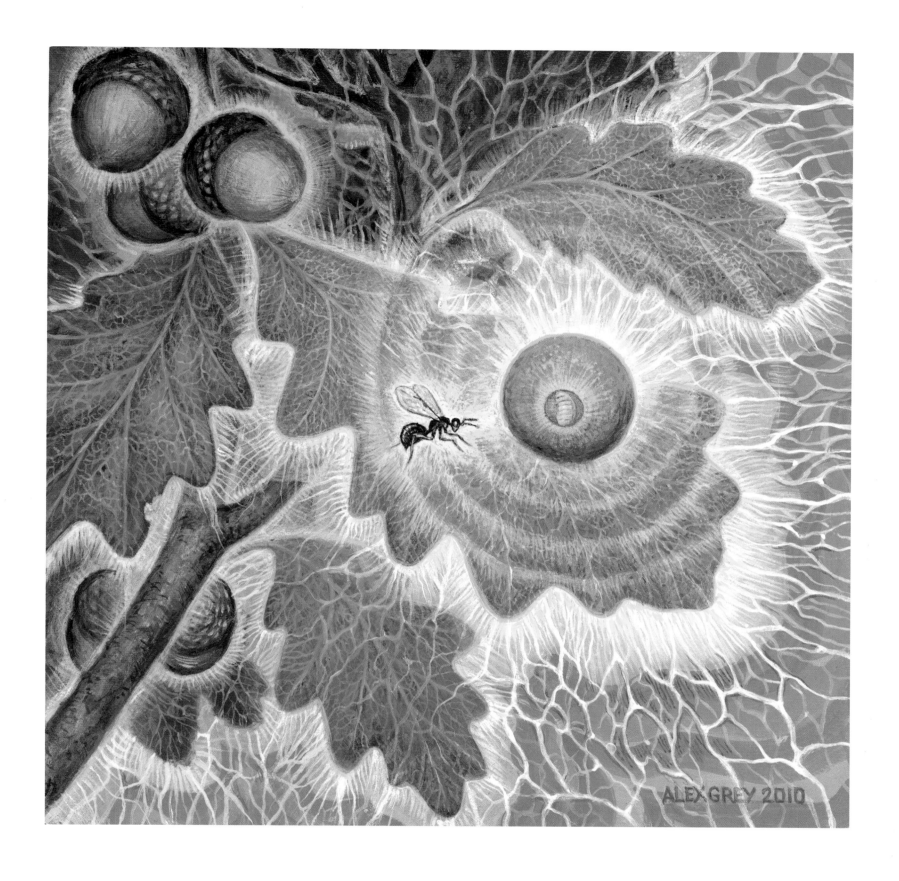

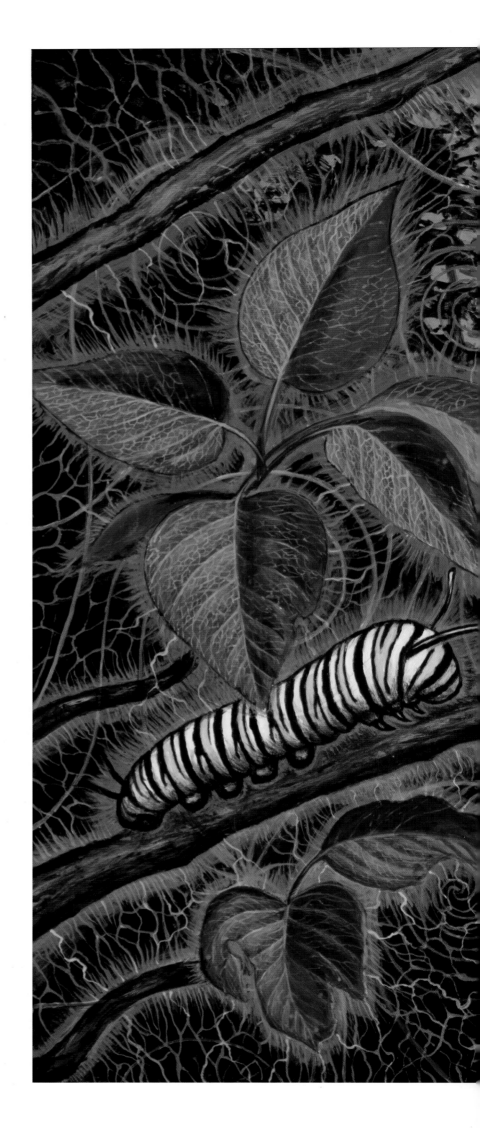

Cerca del fin de su ciclo de crecimiento, la oruga consume en un solo día mucho más que su propio peso. Entonces busca una rama de donde colgarse y muda la piel, dejando una crisálida brillante. Dentro de esa pupa de duro cascarón la antigua identidad de la oruga comienza a descomponerse. De ahí surgen las "células imaginales" de la futura mariposa y se enfrentan al sistema inmunológico de la oruga. Cuando se unen todas, las células imaginales inundan a la debilitada oruga y se alimentan de sus restos como si fuera una sopa nutritiva. Dentro de la crisálida se forma una criatura nueva, con sistema nervioso, sistema digestivo, corazón, patas y alas completamente nuevos. La mariposa tiene que salirse de su cubierta protectora para que, al hacerlo, la presión ejercida sobre su cuerpo obligue a los líquidos del tórax a fluir hacia las alas. Sin ese esfuerzo final la mariposa no podría sobrevivir. Su milagrosa metamorfosis y su enérgica voluntad de salir a la luz se han tomado como símbolo de la travesía del alma.

Los hábitos de la humanidad son insostenibles. La sobrepoblación, el insaciable apetito de recursos y el estilo de vida lleno de derroche tienen que cambiar para poder resolver los problemas mundiales que ponen en peligro a muchas especies. Mientras la prensa chillona se concentra en noticias de sexo, violencia e injusticia, los héroes de la tecnología idean discretamente formas, como alquimistas, de convertir la basura en oro: el metano de los desperdicios en energía, las aguas residuales en agua potable, los neumáticos en material de pavimentación, hongos para limpiar derrames petroleros, energía solar, eólica, energía más ecológica. . . ¿Llegaremos a rescatar a tiempo nuestra relación con la Madre Gaia o nuestra autodestrucción llegará más rápido que el remedio?

En esta fase decisiva de la historia de la humanidad, la metamorfosis del alma mundial requiere que imaginemos una civilización planetaria, un mundo unido en pos de un objetivo común de sobrevivir y prosperar, sostener la red de la vida, reparar los ecosistemas dañados y aunar todas las tradiciones de la sabiduría, incluidas las indígenas y sacramentales. Los visionarios se están agrupando para idear y desarrollar un mundo mejor.

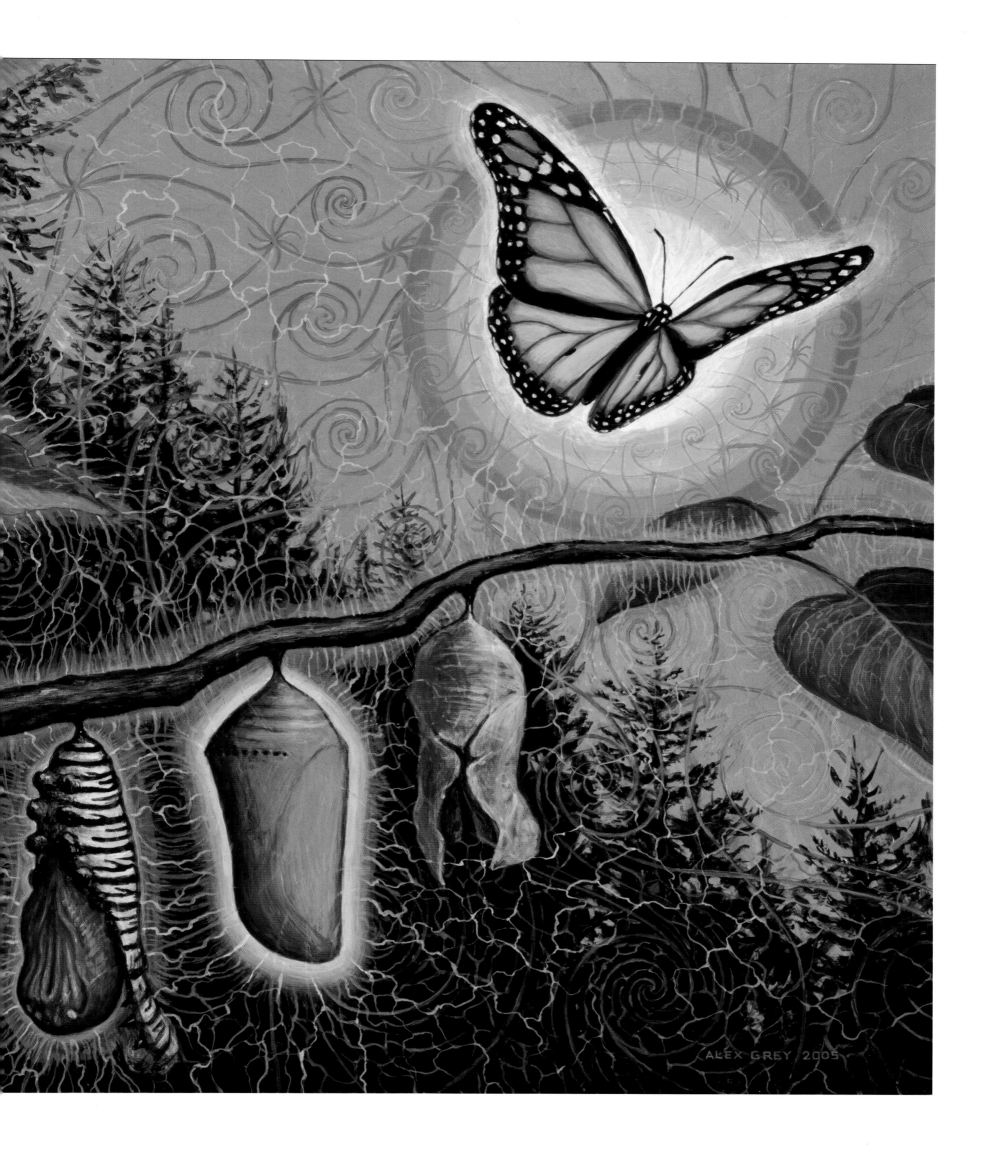

PERSONA/PLANETA
2000, acrílico sobre lienzo
91 x 112 cm.

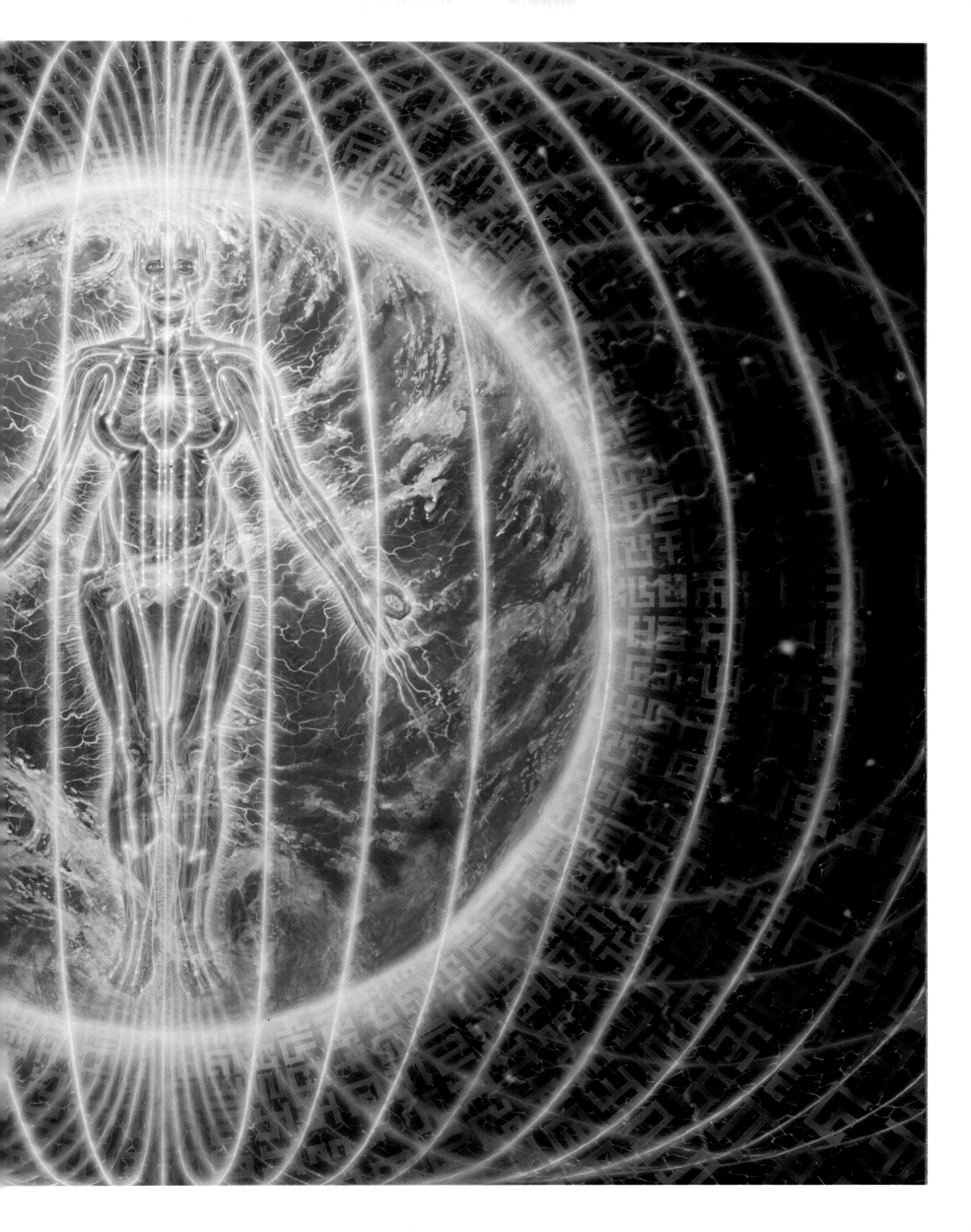

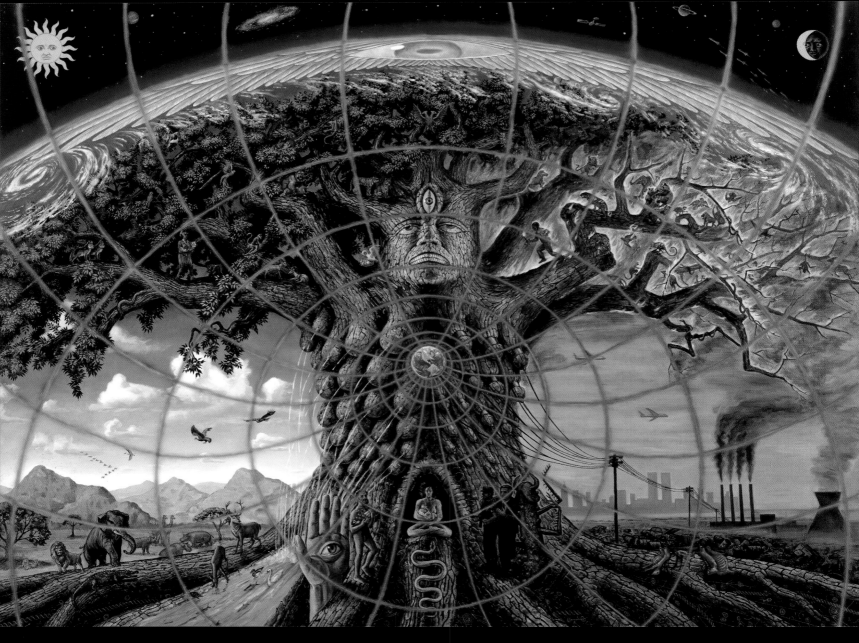

Gaia, 1989, óleo sobre lienzo, 244 x 366 cm.

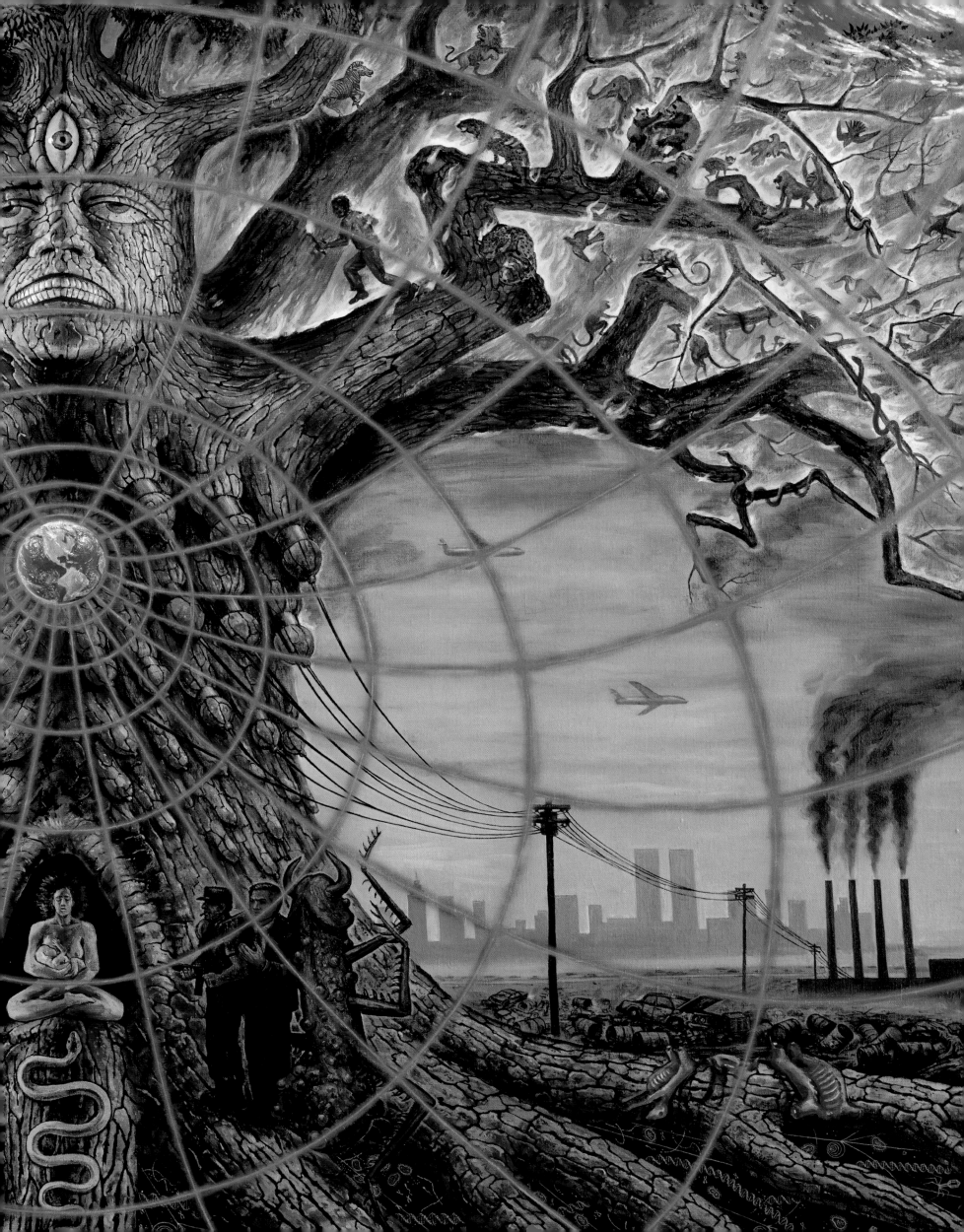

CUANDO LOS MUNDOS SE DESPLOMARON

El corazón colapsó
Sentí pánico y corrí
El corazón se cansó
Bajé corriendo las escaleras
Estallé en llamas
Salí a prisa por la ventana
Y choqué con el piso
Sentía en derredor un rugido de acero
Cuando los mundos se desplomaron.

El Ángel de Nueva York lloró
Lágrimas inusuales en forma de almas
Se elevó a través de las nubes negras
Desafió la gravedad en cielos de un perfecto turquesa
MUERTOS MUERTOS MUERTOS
Con la condena en sus ojos inocentes
Las últimas palabras de sus labios
Para quien pudiera escuchar
"¡Te amo tanto!"

MUCHO MÁS QUE MUERTOS MUERTOS MUERTOS
Carne evaporada, sin pudor ni permanencia
Un país pasmado por la conmoción.
La ciudad lloró, limpió e hizo ARTE
TODOS los corazones heridos crearon ARTE
Vigilias con velas
Una ermita en el parque
Volantes con los nombres de los seres queridos
Pegados en la pared con cientos de desaparecidos

Los echamos de menos a todos.
Al padre bombero con su esposa y su niña.
Al cocinero cuya madre lo buscó en vano.
La hermosa muchacha nueva al final del pasillo,
TODOS VELAS.
Miles ardiendo en las esculturas memoriales
Flores por toneladas
En arreglos para los hermanos y hermanas perdidos.
Dibujos en las aceras.
DESAPARECIDOS: los Gemelos
HALLADOS: el corazón y alma de una ciudad
Ahora con la mano abierta y perforada.
HALLADOS: no dejaron de bailar y cantar
Jóvenes que recaudan dinero para las familias.
¿Es más fácil reconocer hoy que todos somos una familia?
Qué hermanos y hermanas más extraños tenemos,
Qué grandes hostilidades.

Hay una espaciosa claridad en nuestro Ser más elevado y
 profundo
Que nunca causa daño y no tiene defectos,
Que nunca nació y nunca muere
MUERTOS MUERTOS MUERTOS
Más allá de este mundo de horrores y lágrimas
VIVIMOS COMO LA IMPERECEDERA
RED DEL ESPÍRITU
UNA FAMILIA DE ENERGÍA DE AMOR
Que emana del corazón de Dios
Y CUANDO LOS MUNDOS SE DERRUMBEN
¡Nos encontraremos allí!

DUELO
2001, acrílico sobre madera
28 x 36 cm.

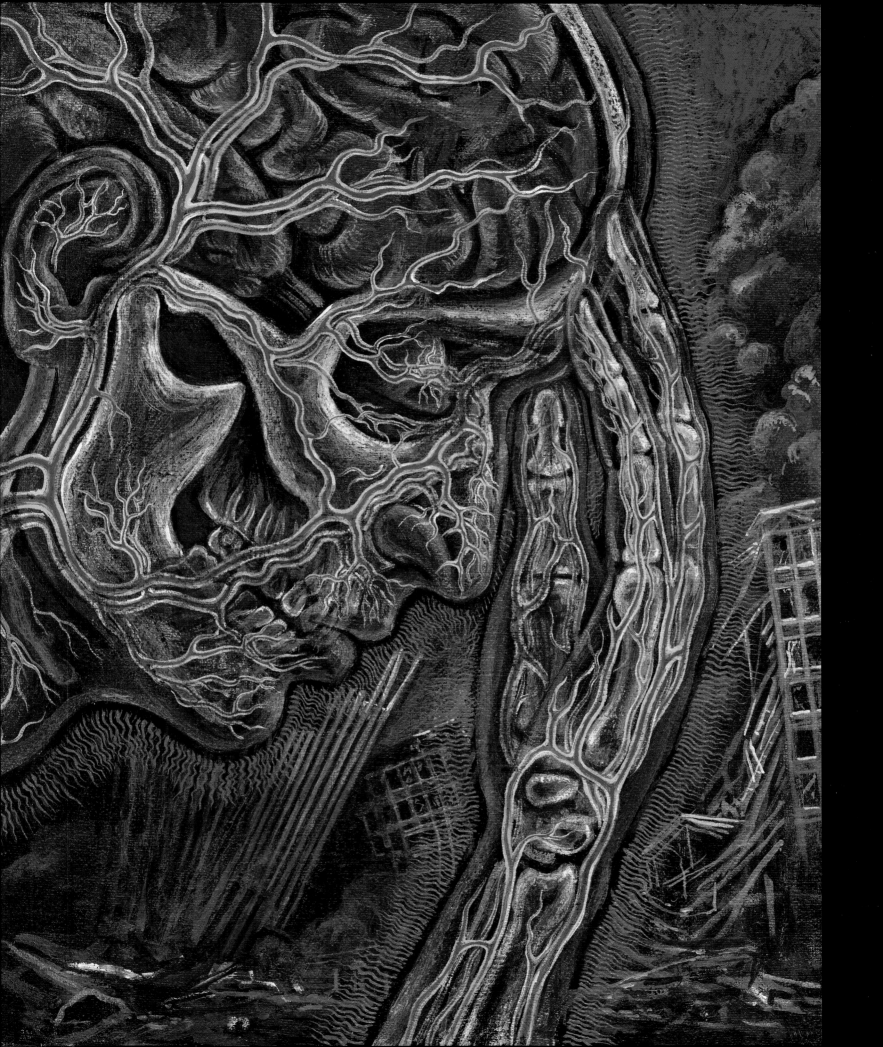

Recordar el 11/s antes de que sucediera

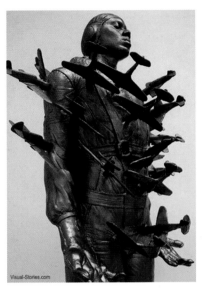

Michael Richards, autorretrato

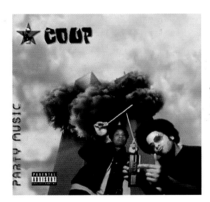

Disco para publicar el
11 de septiembre de 2001

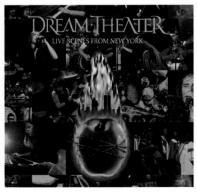

Disco lanzado el 11 de
septiembre de 2001

Una poderosa revelación el día que nació nuestra hija en 1988 inspiró la pintura *Gaia*, terminada en 1989 y reproducida en mi primera monografía, Espejos sagrados, que se publicó en 1990. En la pintura se ven dos aviones que vuelan cerca de las Torres Gemelas del Centro Mundial del Comercio. Tres figuras oscuras acechan en primer plano. Una de ellas tiene un extraño parecido con la imagen de George Bush abrazando a un terrorista. Los acompaña Dick, enfermo.

Esa pieza se reproduce en el interior del álbum *Ill Communication*, de los Beastie Boys, lanzado en 1994. El mayor éxito de ese álbum fue "Sabotage", cuyas primeras líneas dicen; "No lo soporto, tú lo planeaste, Voy a aclarar este *watergate*. . . ." Después del 11 de septiembre, recibí muchos correos electrónicos con comentarios sobre la imagen premonitoria.

Desde ese entonces hemos buscado a otros artistas cuyas obras auguraron los ataques del 11/S, y hemos encontrado en la cultura popular decenas de sorprendentes ejemplos de visiones proféticas. La tira cómica n.° 596 de Superman, que se publicó el 12 de septiembre de 2001, presentaba a las torres gemelas de Metrópolis rodeadas de humo. Las cubiertas de los álbumes de dos grupos musicales diferentes, The Coup y Dream Theater, se iban a lanzar esa semana, pero se retiraron porque presentaban las torres en llamas. Tal vez la sincronía más extraña, trágica y sorprendente sea el caso del escultor Michael Richards, el único artista que tenía su estudio en las Torres Gemelas, y que pereció ese día. Michael murió en la Torre n.° 1, y la mayor parte de sus obras quedó destruida. Una de las piezas, descubierta posteriormente en el Museo de Arte de Carolina del Norte, es un autorretrato escultórico con aviones que se estrellaban contra su figura.

La existencia histórica de sincronías premonitorias artísticamente documentadas deja un legado de almas creativas que "recordaron" el 11 de septiembre "antes de que ocurriera". Esas obras de arte apuntan al cuestionamiento de las explicaciones oficiales, a los misterios que aún claman por ser investigados. Los artistas y los pensadores intuitivos son como una antena que capta la conciencia colectiva, donde se trasciende el tiempo lineal y entran en acción los reinos de la profecía y las fuerzas arquetípicas de los mitos.

¿Podemos pintar y esculpir un futuro más positivo? ¿Hacer germinar vigorosamente la cultura, la iconografía más inspiradora y manifestar la belleza como vía hacia la liberación? ¿Usar el poder y la importancia de imágenes que reafirman la vida en nuestras mentes y en el medio ambiente? En el budismo, el término *bodhicitta* se refiere a la práctica de intenciones que generan altruismo en busca de un despertar o iluminación, no solo para uno mismo, sino en beneficio de todos los seres. Una persona que tenga la *bodhicitta* como motivación primaria recibe el nombre de *bodhisattva*. El *bodhisattva* promete regresar al reino del sufrimiento para sanar y elevar a todos. Al buscar este ideal del *bodhisattva,* los artistas podrían catalizar infinitas ondas mentales que desencadenarían actos pacíficos de amor en el mundo.

Las torres del Centro Mundial del Comercio tenían un significado simbólico, y lo mismo sucede con todos los otros edificios del mundo. Allyson y yo nos hemos comprometido a construir templos como símbolo de unidad y belleza trascendental a fin de inspirar a los peregrinos a salvar la red de vida de nuestro planeta.

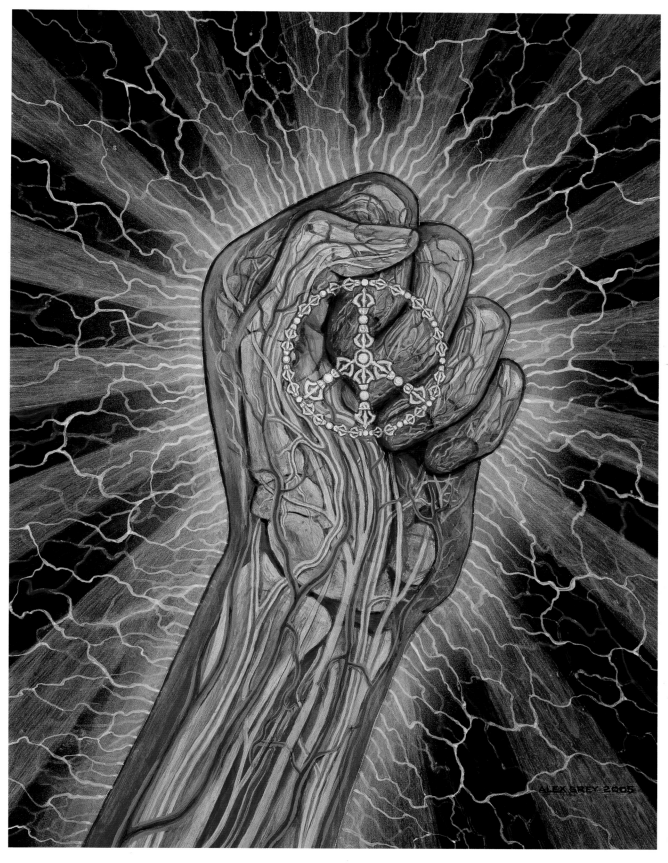

Poder para los pacíficos, 2005, acrílico sobre madera, 28 x 36 cm.

15 de febrero de 2003. La ciudad de Nueva York y el mundo protestan contra la inminente guerra de Bush en Irak.

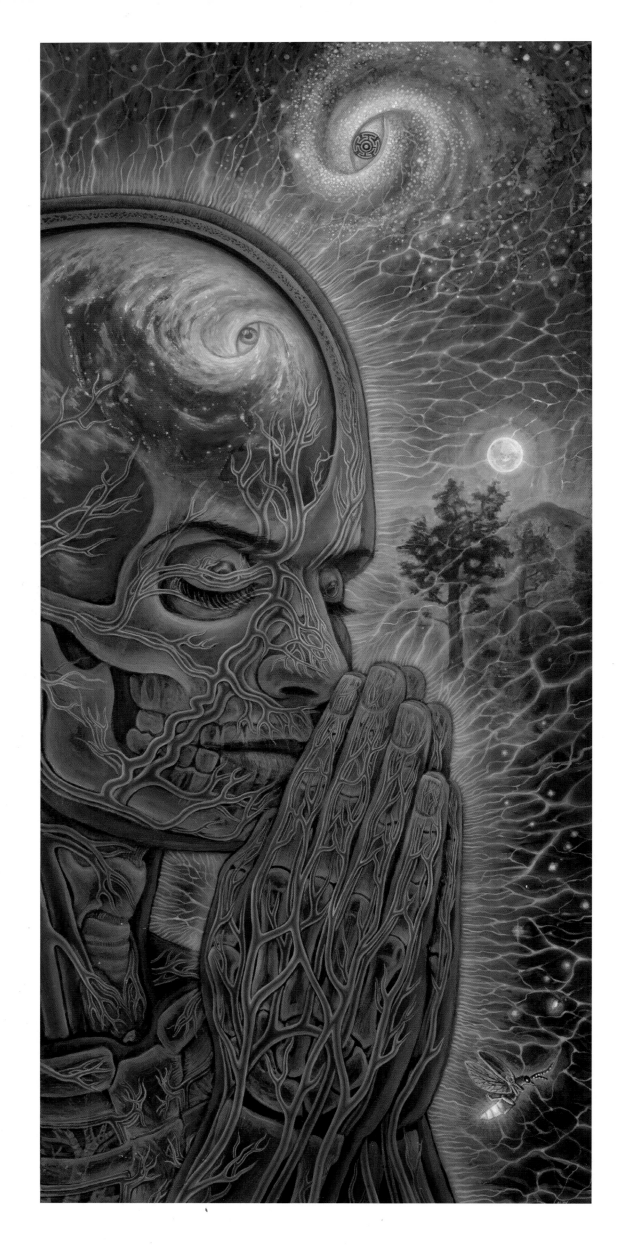

REZOS PLANETARIOS
2010, acrílico sobre lienzo
92 x 213 cm.

INVOCACIÓN AL ESPÍRITU UNIVERSAL

La invocación al Espíritu mundial es
Una práctica de visualización.
Aparte ligeramente las manos,
Con las palmas una frente a la otra.
Comience a visualizar una masa de luz entre sus manos.
Respire profundamente y relájese.
Puede cerrar los ojos
Y empezar a imaginar que amasa
Una bola de luz entre las manos.
Se trata de un psicoplasma luminoso.
Puede adoptar cualquier forma que imagine.
Así que, usando la imaginación,
Haga una escultura de un pequeño planeta Tierra.
Esta compleja y hermosa esfera azul
Cubierta de nubes, agua y masa terrestre,
Donde todas las plantas crecen.
Todas las criaturas nadan, caminan, vuelan.
Las junglas, los desiertos, las ciudades.
Concentre su mayor energía de sanación
En ese pequeño planeta,
Creando un mundo mejor, más hermoso, más luminoso,
Y ahora inserte el planeta en su corazón o cabeza.

Ahora, usando la imaginación,
Proyecte rayos infinitos de luz espiritual
Desde ese planeta que lleva adentro
Hacia afuera de su cuerpo
A cada ser y cada dimensión en la Tierra,
Para crear una red luminosa
Que vincule a todos los seres.

Somos toda la humanidad.
Somos los espíritus de los animales, de las plantas,
Somos la esencia de los elementos: tierra, agua, fuego, aire.
Somos la inmensa red de
Seres y energías interconectados,
El espíritu de todo el planeta viviente.
Nos vemos como la presencia radiante del gran
ESPÍRITU MUNDIAL

Permítenos usar ese poder bendito
En una oración de purificación.
Que el elemento de espacio en nuestros cuerpos,
En nuestro mundo, en nuestro Cosmos,
Sea puro desde el comienzo y hasta el final de los tiempos.
Que el elemento de aire en nuestros cuerpos,
En nuestro mundo, en nuestro Cosmos,
Sea puro desde el comienzo y hasta el final de los tiempos.
Que el elemento de agua en nuestros cuerpos,
En nuestro mundo, en nuestro Cosmos,
Sea puro desde el comienzo y hasta el final de los tiempos.
Que el elemento de fuego en nuestros cuerpos,
En nuestro mundo, en nuestro Cosmos,
Sea puro desde el comienzo y hasta el final de los tiempos.
Que el elemento de tierra en nuestros cuerpos,
En nuestro mundo, en nuestro Cosmos,
Sea puro desde el comienzo y hasta el final de los tiempos.
Espacio, aire, agua, fuego, tierra,
En el cuerpo, el mundo, el Cosmos.
Puros y limpios, ahora y siempre.

Alhambra, España

Saqqara, Egipto

Teotihuacán, en las cercanías de Ciudad de México

Duomo de Milán, Italia

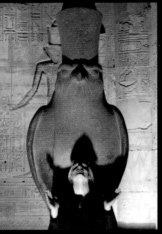
Templo de Horus, Egipto

Catedral de San Basilio, Moscú

Catedral de la Santa Madre, Buenos Aires, Argentina

Chartres, Francia

Templo de David Best, "El hombre ardiente", 2006

La esfinge, Egipto

Templo Bahai, Chicago, Illinois

Damanhur, Turín, Italia

Museo de Ernst Fuchs, Viena

Capilla de la Corona de Espinas, Ozarks

Borobudur, Java, Indonesia

Capilla Rothko, Houston, Texas

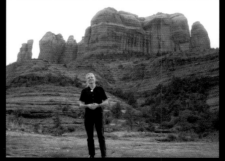
"Roca Catedral", Sedona, Arizona

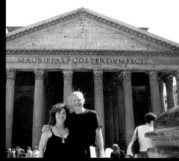
Panteón, Roma, Italia

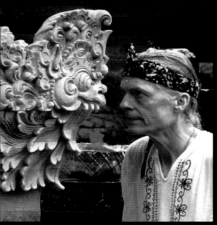
Frente a un "guardián hindú" en Bali

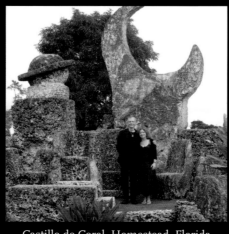
Castillo de Coral, Homestead, Florida

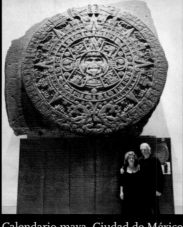
Calendario maya, Ciudad de México

Cementerio de San Luis n.° 1, Nueva Orleans, Luisiana

EL ESPÍRITU MUNDIAL es una plegaria
Para que podamos integrarnos
En la red de la creación
Y para que nuestra especie,
Atrapada por el miedo y la autodestrucción,
Se transforme en una especie que promueva el amor,
La paz inmensamente creativa y la liberación.

El arte puede ser adoración y servicio.
El núcleo incandescente del alma.
El ojo radiante de Dios,
Infinitamente consciente de la belleza de la creación,
Está entrelazado con una red de almas,
Como parte de un enorme grupo.
El alma colectiva del arte más allá del tiempo
Entra en el tiempo
Al proyectar música y símbolos
Hacia la imaginación.
La gracia radiante de Dios colma el corazón y la mente
Con esos dones.
El artista honra los dones del sonido y la visión
Al incorporarlos en sus obras de arte
Y compartirlos con la comunidad.
La comunidad los usa como alas
Para elevarse a las mismas visiones resplandecientes y aun más allá.
Alas translúcidas pululan con ojos de fuego
En el poderoso querubín del arte.
Arabescos fractales de alas de querubines abrazan
Y elevan al mundo.
El telar de la creación está consagrado
Con espíritu y sangre nuevos.
Como el Fénix, el alma del arte,
Resurge de las cenizas de los "ismos".
Transfusiones de las tradiciones vivientes primordiales
Dan poder a los artistas,
Los llevan a las cimas y las profundidades,
Necesarias para hallar la medicina del momento,
Una nueva imagen y canción del Único Infinito,
El Dios de la Creación
Se manifiesta de forma resplandeciente,
Multidimensional,
Con la misma plenitud vacía
Que conoció el Buda
Y la misma sanación compasiva
Que promovió Jesús.
Krishna toca la flauta,
La Diosa danza,
Y todo el árbol de la vida vibra
Con el poder del amor.
Un creador de mosaicos inspirado por Rumi
Halla infinitas formas de conectividad
En el jardín de la interconexión espiritual
Mientras el Espíritu mundial espera su retrato.

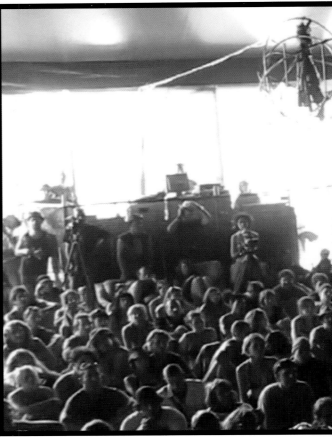

Celebración del Día de la Bicicleta, San Francisco, 2012

Mars-1 colaboró con Alex Grey en un evento como parte del Día de la Bicicleta, San Francisco, 2012.

Vibrata Chromadoris colaboró con Allyson Grey en un evento como parte del Día de la Bicicleta, San Francisco, 2012.

El arte es lo contrario de la guerra. Los artistas declaran la paz con sus creaciones. Los festivales son encuentros donde se fusiona la libertad de ser uno mismo con la posibilidad de ser parte vital de la comunidad, una meritocracia creativa donde reinan los que logran expresarse de la forma más completa y extravagante. Cada festival es una iniciación donde la tribu se fusiona más y más en medio de una danza de trance que disipa las limitaciones, con música inspiradora, intercambio de ideas y varias formas ingeniosas de "volar" juntos. Los entornos visuales y sonoros inmersivos florecen y se convierten en mundos imaginales que asombran y seducen al observador para que sea parte de la creación.

La práctica del jolgorio masivo es subversiva porque representa un desafío al individuo y al orden social prevaleciente. Ser realmente creativo significa estar en el presente y trazar un nuevo territorio. De esa forma, el arte siempre se está renovando. En su nivel más profundo, el festival es como el vuelo del fénix, el ave de fuego que se inmola y renace de sus cenizas. Por esa razón, la creatividad es muy apreciada y no puede ser controlada por la vasta cultura mediática o corporativa. Los festivales y la práctica del arte son unos de los últimos reductos de la libertad personal y colectiva.

La experiencia de un fin de semana de festival es solo la punta del iceberg. La sangre, el sudor y las lágrimas que se invierten en estos encuentros, el dinero que se gana o se pierde, los negocios y la interacción con la comunidad circundante . . . tantas cosas deben salir bien para que se celebre un festival. Estos eventos conforman comunidades basadas en las pasiones y afinidades estéticas comunes, tales como la salud holística, o el yoga, el fuego, los alimentos crudos o el arte. Los festivales marcan un anhelo utópico y plantean lo que sería posible hacer cuando la gente se reúne para crear algo hermoso. ¿La cultura de festival indica un énfasis en el placer hedonista, o es la manifestación de la verdadera belleza interior manifiesta?

¿Quiénes son sus participantes? Tal vez sean los que se hacen tatuajes y perforaciones para ponerse argollas. O pueden ser magos de la tecnología que hacen que los láseres funcionen en medio de nubes de polvo. O los que se ponen elegantes y transforman su

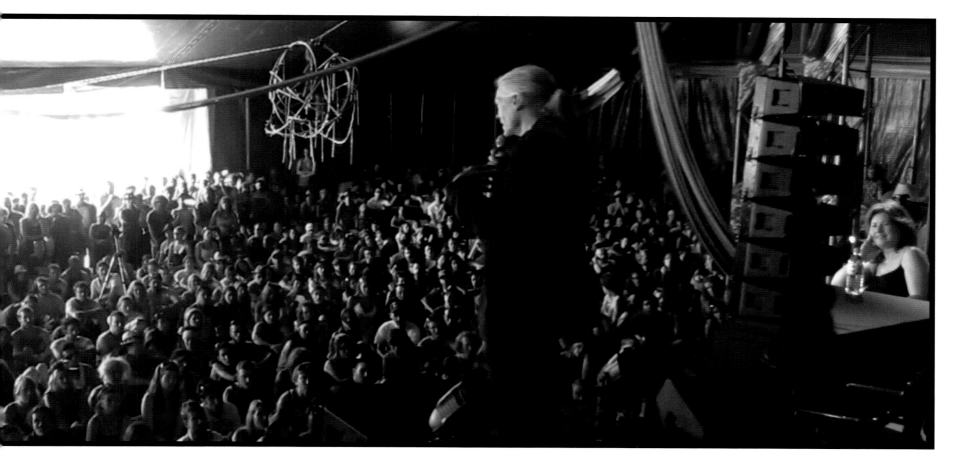

Festival de la serpiente del arcoíris, Australia, 2011.

apariencia física. O los que andan en zancos y hacen malabares con fuego. Son hippies que crean bisutería y, desde sus autobuses pintados, venden objetos hechos a mano.

Tienen carpas de sudación y círculos de tambores al estilo de los aborígenes norteamericanos y bailan toda la noche con los pinchadiscos. Muchos consumen enteógenos para relajar los límites de su propia identidad y fundirse con el alma grupal superior. Los festivales son la avanzada evolutiva de una conciencia donde se dejan caer nuevos memes en las mentes receptivas como esponjas. Los festivales contribuyen a traer al mundo una nueva civilización planetaria, porque son lugares donde se reúne gente creativa de todos los confines. Son un arte de escultura social, un lenguaje sin palabras que transmite formas de ver la vida. Durante el verano de 1969, se gestó la llamada Nación Woodstock en un festival donde se celebraban el arte y la música, la paz y el amor. Cientos de miles de personas expandieron juntas sus conciencias mientras eran respaldadas por algunos de los mejores grupos musicales que el mundo haya conocido. Los festivales actuales contienen el eco de aquel evento legendario. La cultura visionaria evoluciona y se redefine en esos campamentos nómadas y bohemios.

¿Puede un festival aportar un contexto significativo y un mensaje de impacto social? Los festivales pueden dar a conocer una nueva mitología, como la de la sagrada importancia de la ecología, con lo que contribuyen a la transformación de los individuos y se convierten en una enzima del cuerpo sociocultural. En el núcleo de cada festival hay algunas de las creencias más generalizadas. La adhesión extática a grandes grupos humanos a través del arte y la música aporta una experiencia de belleza expansiva, primordial para alimentar el alma. Cuando se reúnen tribus de seres humanos en entornos naturales, experimentan una consciencia masiva inspiradora y se catalizan sueños utópicos, lo que es importante para la supervivencia humana. En los festivales se enaltece el Espíritu al estimular su lado creativo. El cuerpo es un lienzo y la vida es la obra de arte más convincente. El alma grupal o la energía colectiva de un festival es como una criatura espiritual sutil que solo vive unos días, pero que durante ese tiempo roza la eternidad en múltiples dimensiones.

Pintura en vivo en el Festival de la serpiente del arcoíris, 2011.

Alex habla al público en la fiesta del jardín místico, en Ashland, Oregón, 2007.

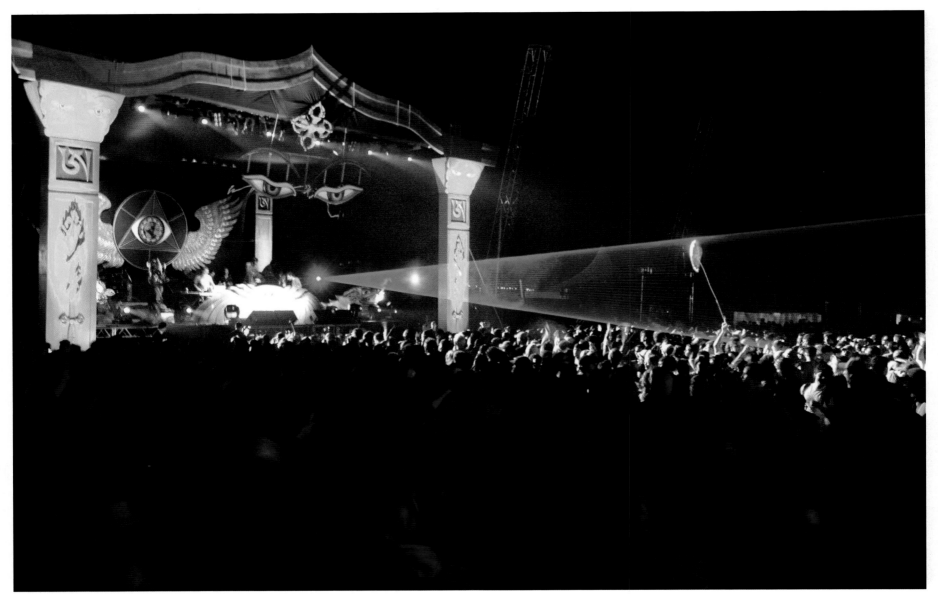

Diseño del escenario para Tribe Brazil, 2007

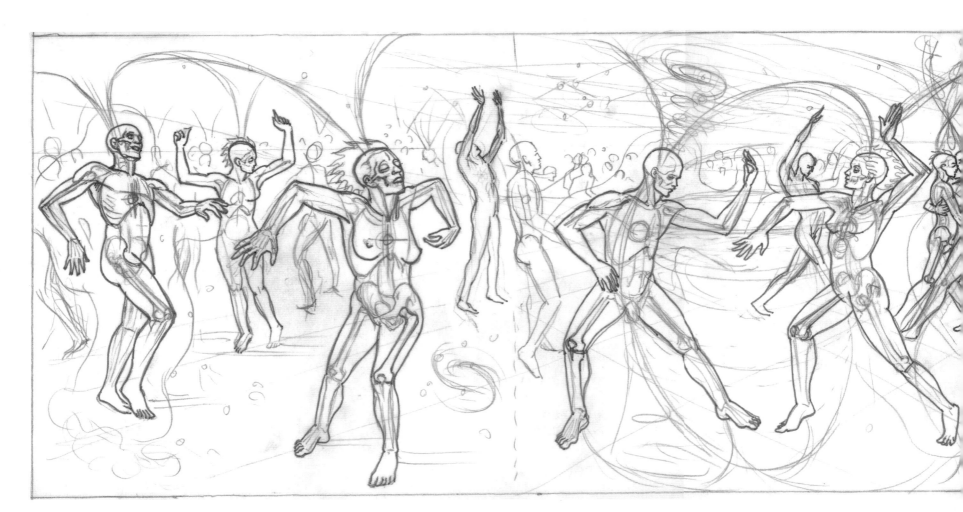

Boceto de bailarines estelares, 2007, grafito sobre papel, 22 x 81 cm.

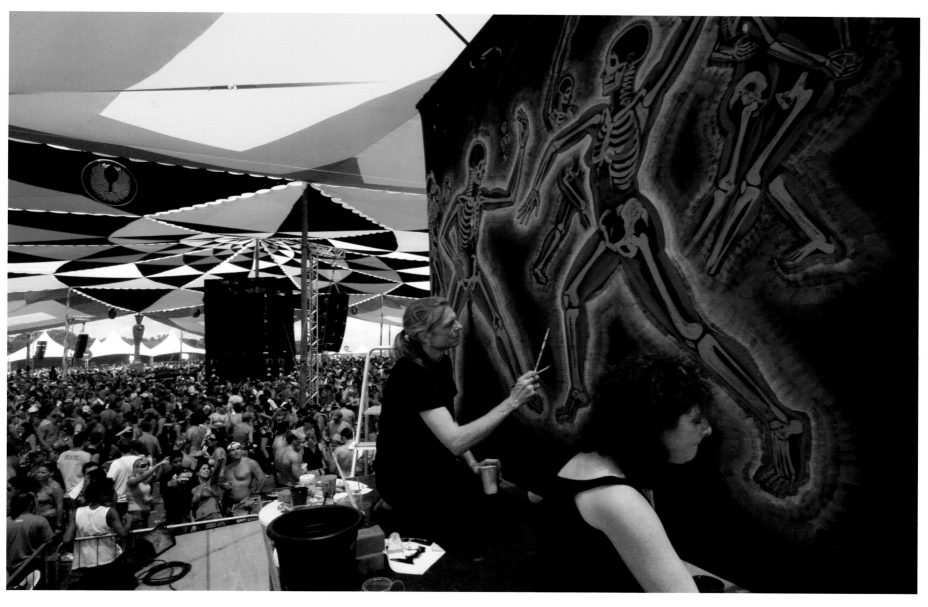

Alex y Allyson en un maratón de veinte horas pintando BAILARINES ESTELARES, un mural de 2,4 x 9,8 metros en TRIBE BRAZIL, 2007

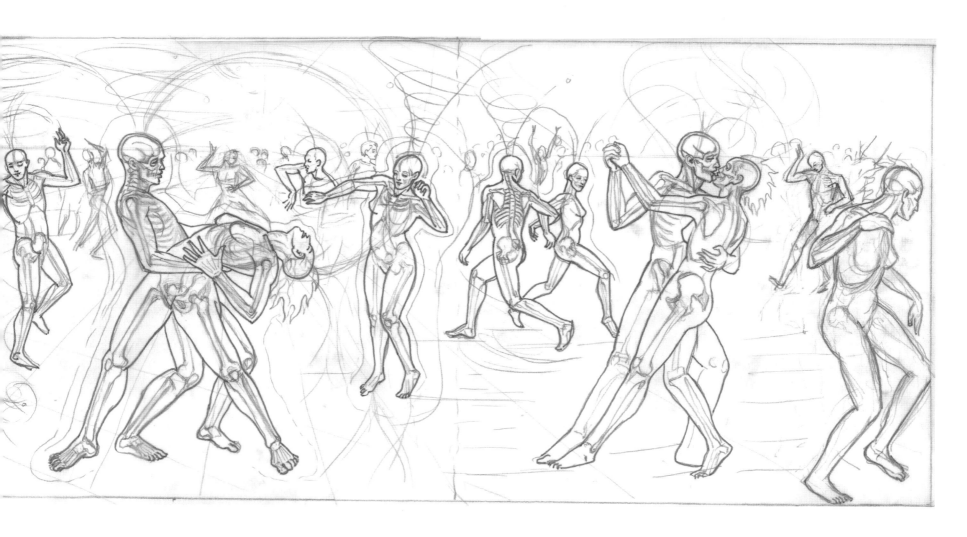

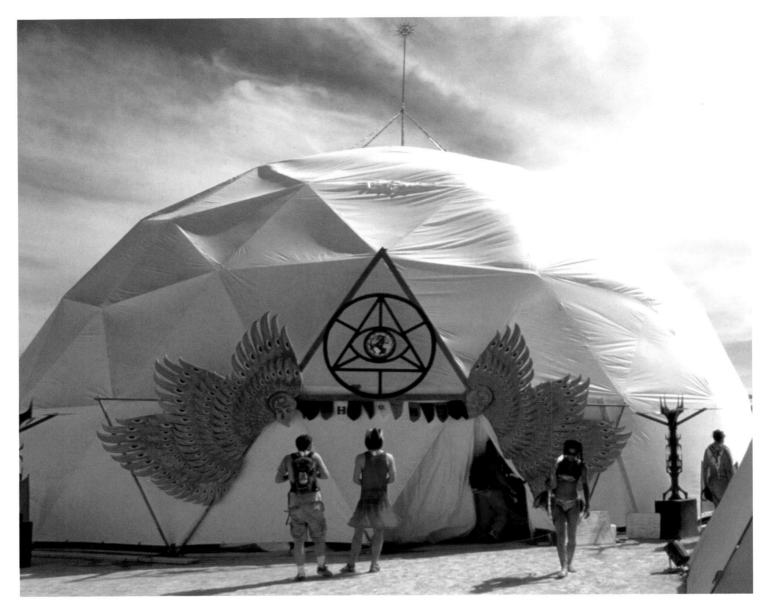

Domo de CoSM, aldea de Enteón, "El hombre ardiente", 2006

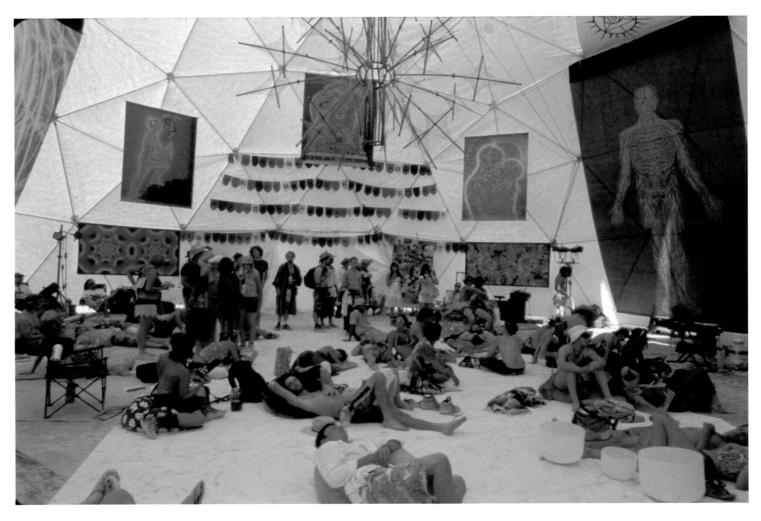

Interior del domo de CoSM, aldea de Enteón, "El hombre ardiente", 2006

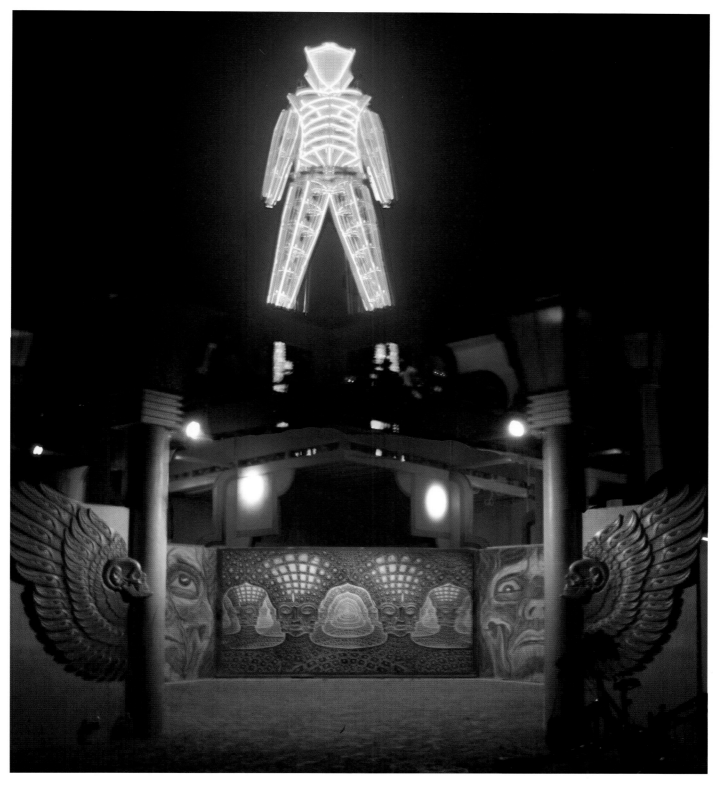

La sección de Alex Grey bajo el hombre ardiente, 2006

Esperanza, 2006, acrílico sobre lienzo, 244 x 244 cm.

Miedo, 2006, acrílico sobre lienzo, 244 x 244 cm.

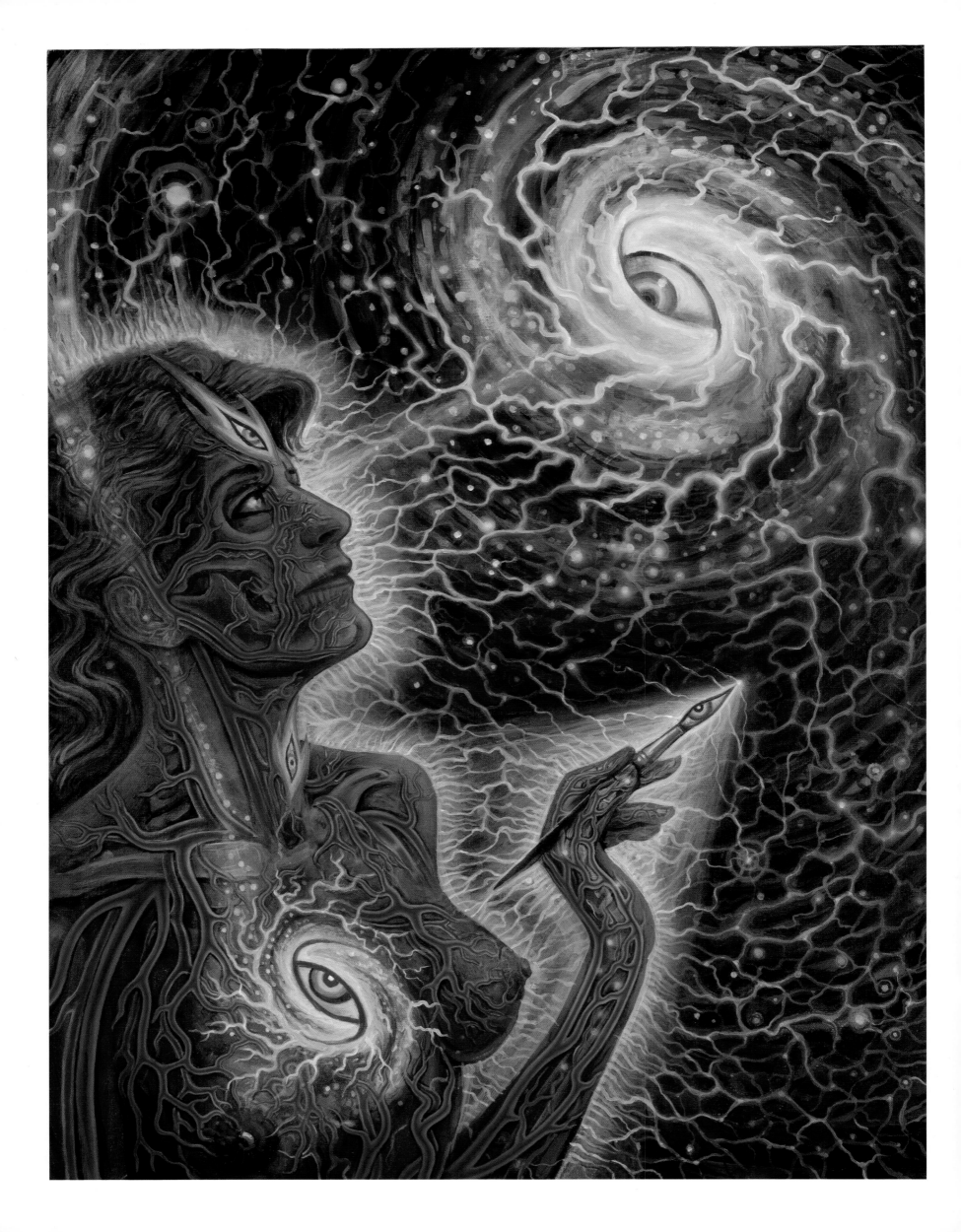

CREATIVIDAD CÓSMICA

La creatividad es un atributo humano usualmente relegado a un grupo selecto, los genios creativos de la ciencia y el arte. Pero la creatividad es una fuerza que opera plenamente en todos nosotros ahora mismo. La ciencia nos dice que el universo surgió de la nada hace catorce mil millones de años. Este suceso, el más asombroso del universo, significa que todo provino del mismo origen. Desde un inicio explosivo, se desencadenó una serie de sucesos extraordinariamente creativos. De repente aparecieron las partículas elementales del universo, de supercuerda a quark, a neutrino y a átomo, y se desarrollaron a lo largo de miles de millones de años hasta convertirse en moléculas, células y criaturas, siendo cada fase un fenómeno transcendental y original. Lejos de ser una selección aleatoria, una inteligencia y un arte divinos aparecen desde la misma base de la existencia. Ahora, después de casi cuatro mil millones de años, con el 99,9999 por ciento de toda la vida previamente existente ya fallecida, la humanidad está al borde efervescente de la onda biológica rompiente de la evolución de la conciencia en la Tierra.

La evolución tiene otro nombre: creatividad. La evolución y la creatividad son el Espíritu en acción. La creatividad es la voz del Espíritu, del uni-verso, una melodía que ocurre en todos los fenómenos y es fundamental para la existencia. Cada momento nuevo contiene la posibilidad de trascender el anterior. Nuestro núcleo divino, nuestro conocimiento testigo del vacío puro, lleva el mismo potencial de la creación que existió antes del principio del universo. La fuerza que dio a luz el cosmos vive como el impulso creativo en nuestras almas. Dios creó un universo a fin de formar a seres capaces de mantener una relación consciente con su Creador. Los místicos son las antenas más avanzadas para la percepción y la comunicación con Dios.

La experiencia mística es una visión íntima de amor con el Creador. Al combinarse con la Fuente, un destello de luz Divina se enciende dentro de nosotros, que nos permite trascender de las soluciones convencionales a la búsqueda de un camino original.

Un descubrimiento con visiones transformadoras catalizadas por experiencias meditativas con drogas enteogénicas nos llevó a Allyson y a mí a cambiar nuestro enfoque creativo hacia símbolos que manifestaran nuestra infinita interconexión. Nada nos parecía más importante para encauzar nuestro trabajo de toda la vida ni tenía mayor potencial para transmitir la evolución de la conciencia que la idea de representar la unidad con la Divinidad y nuestro arraigo en la trama de la vida. Tras el despertar del alma, ¿cómo hace el individuo para entender y comunicar su profunda relación con el Absoluto, si no es a través del simbolismo? El arte sagrado es teofanía, la aparición de Dios en su forma manifiesta. La función más elevada de la creatividad es la revelación del espíritu. Mientras más nos conectamos a nuestro empeño de expresión creativa, libre de limitaciones, más nos convertimos en un canal despejado para manifestar la fuerza cósmica creativa. La creación es espíritu evolutivo activado, es redención. La redención es el rescate divino ante la transgresión de la falta de sentido. Cuando el arte ayuda a quienes necesitan inspiración, puede convertir el sufrimiento en perseverancia. El arte que se crea con la intención de beneficiar a otros puede convertirse en una práctica espiritual. La creatividad nacida del poder del amor, directamente del alma, es un espejo sagrado, que recuerda a los que en él se miran que todos somos santos y que el mundo y el universo son lugares sagrados.

CREATIVIDAD CÓSMICA
2012, acrílico sobre lienzo
76 x 102 cm.

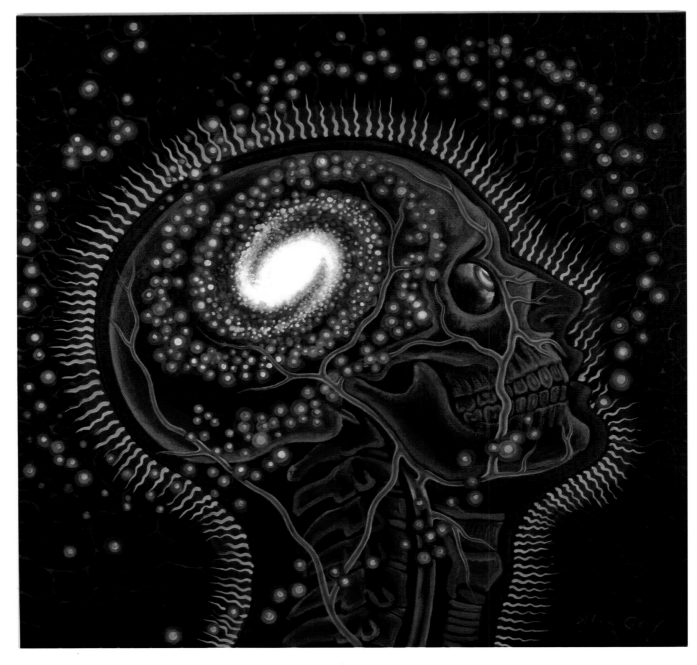

Conciencia cósmica, 2008, acrílico sobre lienzo, 76 x 76 cm.

Hace más de un siglo, el psiquiatra R. M. Bucke tuvo una experiencia mística que llamó "conciencia cósmica". Las características de ese breve aunque definitorio episodio incluyeron la experiencia de una luz interna, una sensación de inmortalidad, elevación moral, iluminación intelectual, pérdida del miedo a la muerte y del sentido del pecado. En el estado de conciencia cósmica, Bucke dijo que el universo era "tan activo como una presencia viva que no está hecha de materia inerte". En su libro sobre el tema, publicado en 1901, sugirió que la experiencia de la cognición cósmica estaba ocurriendo con mayor frecuencia en los tiempos modernos, a medida que la humanidad evolucionaba. Los reinos místicos reflejados en el arte de los cosmonautas visionarios de hoy son un reflejo interior del universo y atestiguan lo dicho por Bucke.

Las estrellas nacen y mueren en la gran nebulosa, como nubes de gas y polvo interestelares. Los sistemas planetarios se encuentran en un estado de flujo dinámico, desarrollando con creciente complejidad la capacidad de albergar vida y conciencia. La ilustración más reciente que se conozca sobre una "galaxia en espiral", creada por Lord Earl of Rosse en 1845, influyó en la composición de la obra "La noche estrellada", creada por Van Gogh en 1889. La ciencia ha revolucionado nuestra comprensión de la inmensidad del cosmos. Todo un género de "arte cósmico" ha surgido en los siglos XX y XXI por artistas que se alinearon conscientemente con la fuerza que mueve las estrellas.

La comprensión y la alineación con nuestro origen activan e inspiran nuestros canales de invención y descubrimiento. La unión con el campo de la naturaleza expande la identidad del individuo más allá de los límites del cuerpo y el ego, hacia la autorrealización universal. La palabra

BENDICIÓN, 2008, acrílico sobre lienzo, 76 x 102 cm.

cosm (que en inglés forma la sigla de "Capilla de los espejos sagrados") indica un ámbito o un mundo: microcosmos, mesocosmos, macrocosmos, antropocosmos. El término griego original, *kosmos,* se refiere tanto a orden como a decoración. El universo es una disposición armoniosa con un orden insondable y hermoso. Las estrellas son el ornamento del cielo. "Cosmética", que significa decoración, tiene la misma raíz de la palabra cosmos. Lo decorado se alinea con el orden celestial. Usamos maquillaje o amuletos para embellecernos, para la buena suerte, la protección, o para conectarnos con el espíritu. El arte alinea a quien lo aprecia con la belleza ornamental del cosmos. El embellecimiento es la percepción humana que refleja y expresa la abundancia de la naturaleza creativa. La Imaginación Divina rebosa de imágenes numinosas de la flora y la fauna, un manantial inagotable de ornamentos que brotan de una simple semilla de mostaza y crecen en espiral, se entretejen, desobedecen la gravedad de la muerte y se difunden a través del campo visionario por toda la cultura mundial.

Los reinos internos ondulan en espirales infinitos iridiscentes y los artistas de todos los tiempos laboran por doquier para expresar un fragmento de la riqueza fantástica, inmersa en el flujo elemental de la vida, la cascada de ríos y nubes, el ritmo de montañas y valles, el remolino de llamas y galaxias. Frentes de ondas fractales de los mundos interiores y exteriores colisionan en el arte del adorno. El artista participa en la corriente de la creatividad universal, que es a la vez la energía que ordena y adorna el cosmos.

El médium
2009, acrílico y carboncillo sobre papel
20 x 30 cm.

Liberación a través de la visión
2004, óleo sobre madera
28 x 36 cm.

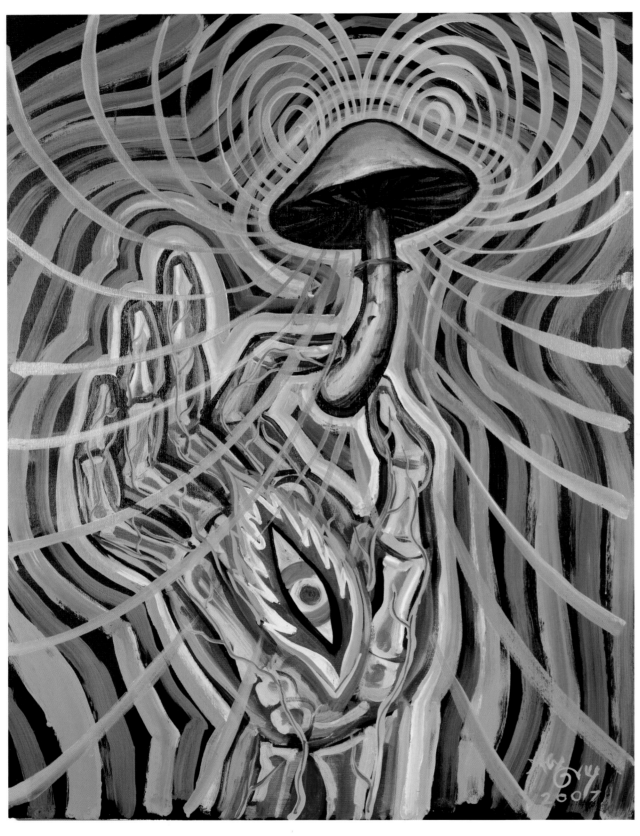

Sutra del hongo
2007, acrílico sobre lienzo
76 x 102 cm.

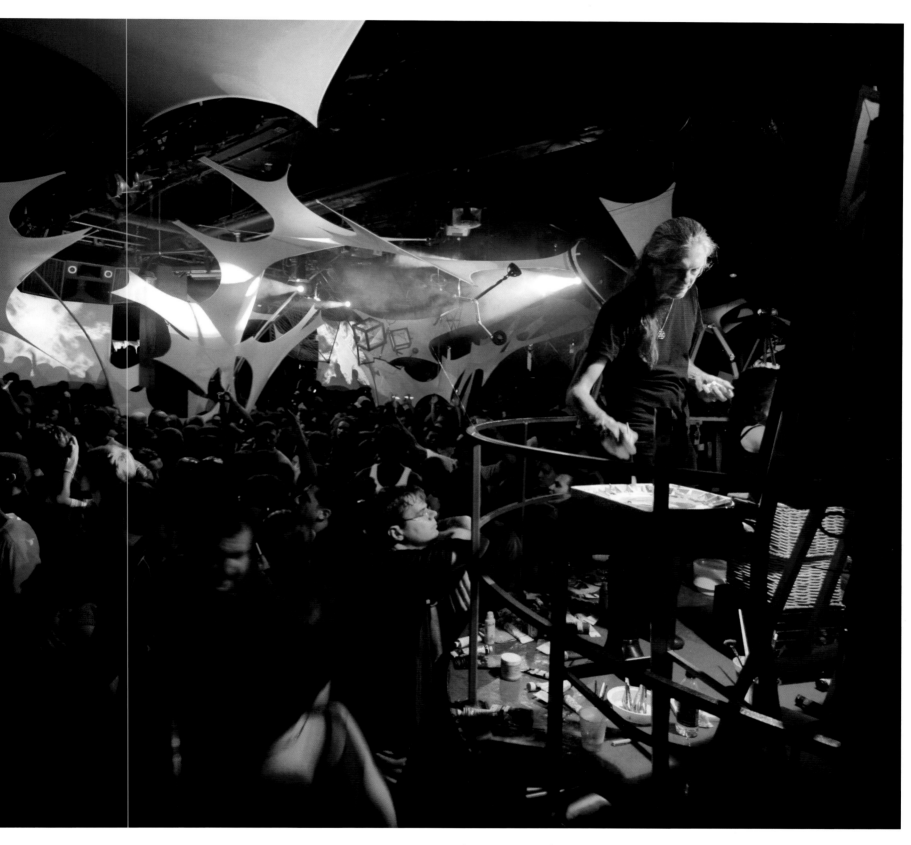

Alex Grey pinta el Sutra del hongo con los músicos internacionales de trance.
Infected Mushroom (Hongo infectado), Boston, 2007.

Sutra del cannabis
2010, acrílico sobre lienzo
76 x 102 cm.

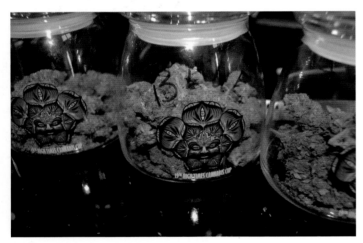

Humidificadores Cannabacchus utilizados para la Copa de
Cannabis *High Times*

Las Siete luces de la sabiduría del cannabis

1. La luz de la utilidad
El cannabis es la planta más útil de la naturaleza, sus fibras
se usan en ropas, sogas, papel, aceite y plásticos más fuertes
que el acero.

2. La luz de la sexualidad
El aumento de la sensibilidad y las cualidades afrodisíacas
de la embriaguez con cannabis son innegables.

3. La luz de la salud
Los numerosos usos medicinales del cannabis para la
curación, y del polvo de cáñamo como alimento completo,
son una bendición para el cuerpo.

4. La luz del amor
El cannabis abre el corazón y nos sensibiliza a los demás.

5. La luz de la poesía
El cannabis hace que los poetas entren en contacto con
nuevos modos de conocimiento y expresión.

6. La luz de la visión
La apertura del tercer ojo permite al artista que hay en todos
nosotros tener acceso a la Imaginación Divina.

7. La luz de dios
Los babas, rastafaris y muchos otros aprecian el cannabis
como una apertura sacramental hacia una fuerza creativa
mayor, que nos permite darnos cuenta de que somos la Luz.

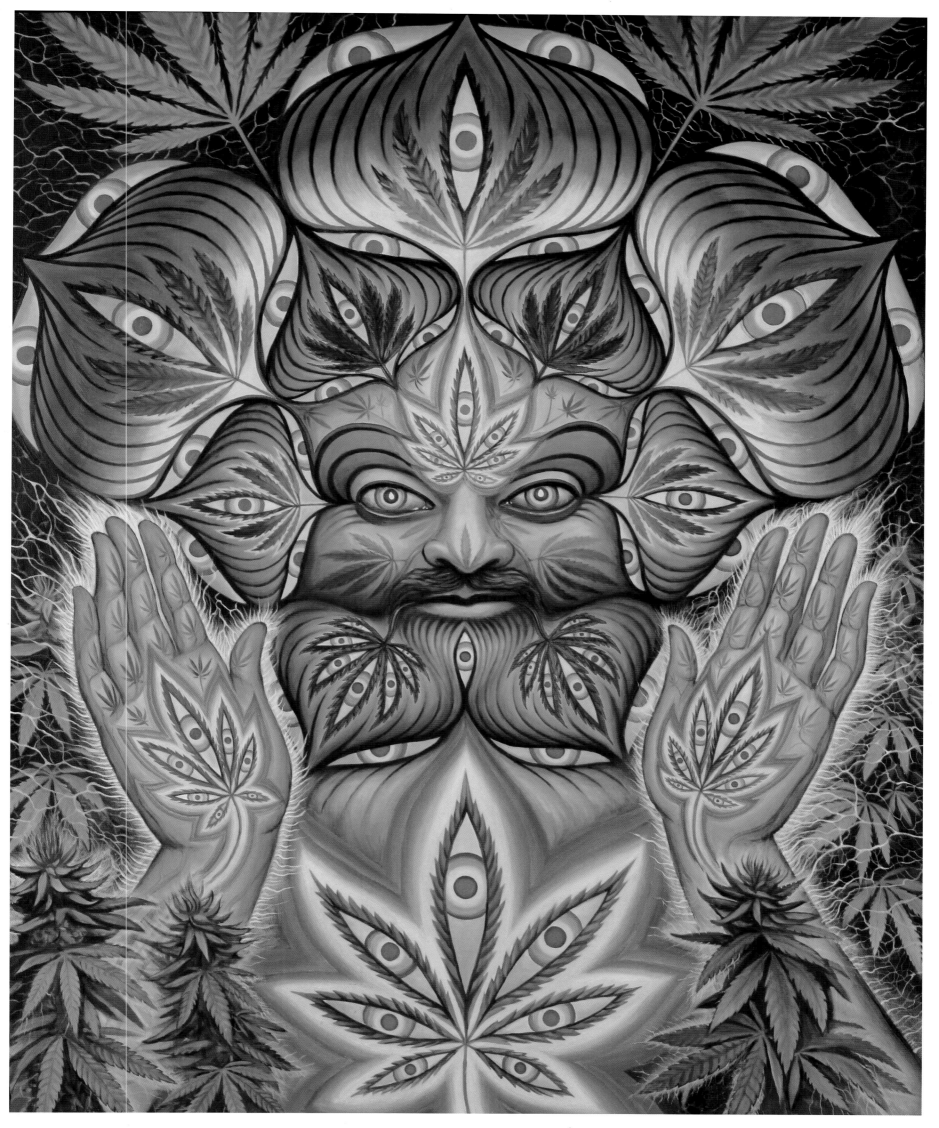

Cannabacchus, 2006, óleo sobre madera, 61 x 76 cm.

La alienación de la naturaleza y la pérdida de la experiencia de ser parte de la creación viva es la más grande tragedia de nuestra era materialista. Es la razón que ha propiciado la devastación ecológica y el cambio climático. Es por eso que le atribuyo la más alta y absoluta importancia al cambio de conciencia. Creo que las sustancias psicodélicas serán los catalizadores de ese proceso. Son herramientas que guían nuestra percepción hacia áreas más profundas de la existencia humana para que volvamos a ser conscientes de nuestra esencia espiritual. Las experiencias psicodélicas en un entorno seguro pueden ayudar a que la conciencia se abra hacia esta sensación de conexión y de unidad con la naturaleza. El LSD y otras sustancias similares no son drogas en el sentido habitual de la palabra, sino que son parte de las sustancias sagradas, que se han utilizado durante miles de años en contextos rituales. Los psicodélicos clásicos como el LSD, la psilocibina y la mescalina se caracterizan por no ser ni tóxicos ni adictivos. Mi gran preocupación es separar las sustancias psicodélicas de los debates actuales sobre las drogas, y destacar el potencial inherente a estas sustancias en relación con la autoconciencia, como una ayuda en la psicoterapia y para realizar importantes investigaciones sobre la mente humana. Es mi deseo que surja una nueva Eleusis, donde los humanos en su búsqueda puedan aprender a tener experiencias trascendentales con sustancias sagradas en un entorno seguro. Estoy convencido de que esas sustancias, que permiten la apertura del alma y la expansión de la mente, encontrarán un lugar apropiado en nuestra sociedad y cultura.

—Albert Hofmann
19 de abril de 2007

San Alberto y la revolución de las revelaciónes del LSD
2005–2006, óleo sobre madera
61 x 76 cm.

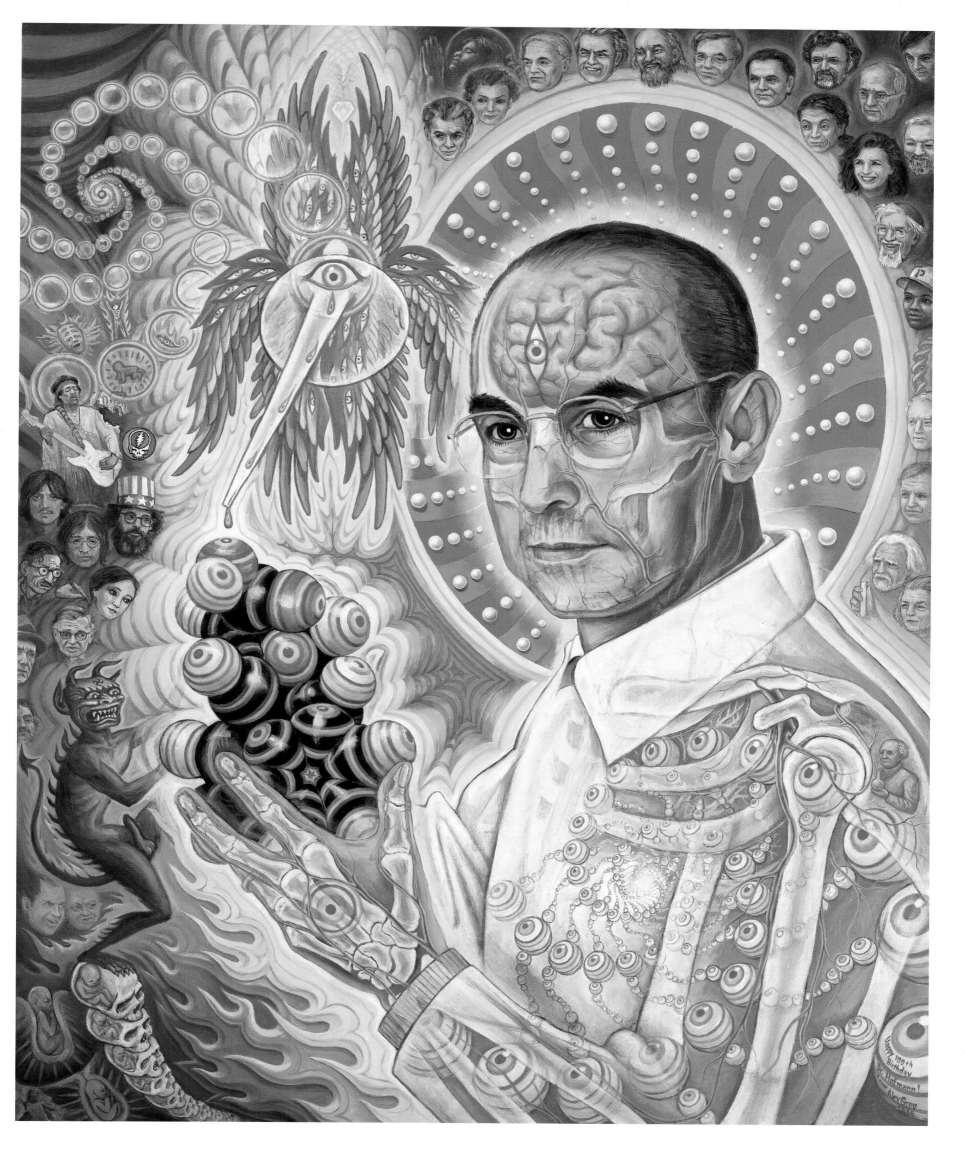

San Alberto y la revolución con la revelación del LSD

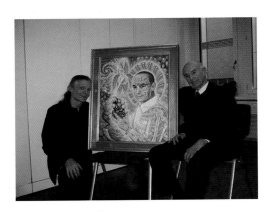

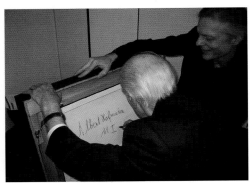

Giger, Grof y Grey, 2006

El 11 de enero de 2006, cumplió cien años Albert Hofmann, el químico y Doctor en Ciencias suizo que descubrió el LSD. El cumpleaños fue un encuentro elegante de familiares, amigos y colegas en el Museo de las Culturas, en Basilea, Suiza. Mi esposa Allyson y yo fuimos invitados debido a nuestros nexos con la cultura psicodélica y porque participaríamos en un simposio esa semana. En la celebración, distinguidos invitados hablaron en alemán, pero incluso los americanos monolingües pudimos comprender la reverencia y el entusiasmo contenido en los discursos que reconocían a Hofmann como científico y erudito. Le siguió una recepción donde los invitados departieron e hicieron brindis. Allyson y yo saludamos a muchos viejos amigos y conocimos a otros nuevos. Me sorprendió enterarme de que ninguno de los miembros de la extensa familia de Hofmann o de sus parientes, excepto su esposa, había probado el LSD. Como médico, siempre evitó promocionar su consumo, aunque llegó a sentir que algún tipo de intervención divina o influencia del destino había jugado un papel en su descubrimiento.

Me agradó especialmente ver a Stan Grof y H. R. Giger porque no iban a estar en el simposio. Stanislav Grof es el investigador en psiquiatría más famoso, ha realizado más de cuatro mil sesiones psicoterapéuticas con LSD y es el principal cartógrafo del espectro de conciencia que una persona experimenta bajo los efectos de esa sustancia. Grof ha dicho que el LSD es una herramienta para explorar la mente, de la misma forma que el telescopio nos dio acceso a los reinos celestiales y el microscopio nos lleva al mundo celular, molecular y atómico.

En sus investigaciones también ha incluido impresionantes dibujos y pinturas de pacientes y artistas que han estado bajo los efectos del LSD y que han ayudado a describir los diversos estados alterados de la conciencia. Grof ha usado los trabajos de Giger en muchos de sus libros, como *Realms of the Human Unconscious* [Reinos del inconsciente humano] y *Más allá del cerebro*. Cuando le pregunté a Giger si el LSD había influido en su propio trabajo, me respondió en forma cautelosa pero comprensible: "¡Oh no, no, eso es ilegal, está prohibido!" Es prudente ser cauteloso a la hora de hablar sobre la fruta prohibida. Pero admiro a artistas como R. Crumb y Keith Haring, que admiten haber consumido LSD y que eso ha sido crucial en el desarrollo de su estilo propio. Así es como pensamos Allyson y yo sobre nuestro trabajo.

En conmemoración del centenario de Albert Hofmann, del 14 al 16 de enero de 2006 se celebró en Basilea, Suiza, un simposio de tres días sobre el LSD. Destacados científicos, psiquiatras, voces del mundo farmacéutico, legal, artístico y místico disertaron sobre los diversos impactos psicológicos, personales, sociales y espirituales del LSD. El homenajeado habló la primera noche y la última y fue colmado de elogios y aplausos por más de dos mil asistentes (y también le cantamos "Cumpleaños feliz"). Dondequiera que iba, estaba rodeado de sus fanáticos. Uno de los presentadores del simposio dijo: "El doctor Hofmann se disculpa por no poder autografiar los libros de todos porque, como explicó, ya no tiene noventa años".

Hofmann sintetizó el compuesto LSD por primera vez en 1938, mientras investigaba derivados del cornezuelo en su calidad de químico de los laboratorios farmacéuticos Sandoz, de Basilea. La sustancia se probó en animales de

laboratorio sin que arrojara resultados interesantes, por lo que, como otros cientos de compuestos experimentales análogos, se abandonó su investigación.

No obstante, en 1943, en los peores momentos de la Segunda Guerra Mundial y poco después que Fermi hiciera su descubrimiento que condujo a la creación de la bomba atómica, Hofmann tuvo un "presentimiento peculiar" que le hizo volver a sintetizar el LSD. En aquellos días lúgubres de 1943, imagino que el efecto psíquico del humo de los hornos de Auschwitz pasaba sobre Suiza. Hofmann ha dicho que nunca antes ni después ha tenido un "presentimiento" como ese. Al preparar la mezcla del LSD-25 en abril de 1943 fue cuando descubrió el vórtice psicológico de ese alucinógeno. Experimentó un miedo enorme de morir, sensaciones de haberse salido del cuerpo y después visiones celestiales caleidoscópicas. El primer viaje psicodélico que experimentó con el LSD, el 19 de abril de 1943, es ampliamente conocido como "El día de la bicicleta" por el extraño recorrido que Hofmann hizo desde el laboratorio hasta la casa por las calles de Basilea, lleno de distorsiones perceptivas y sin saber si se recuperaría de su locura. El último elemento que pinté en el retrato fue a Hofmann montado en su bicicleta (a la derecha de la molécula) y, para hacerle honor de veras, me encontraba bajo los efectos del LSD cuando lo pinté.

En mi retrato de Albert Hofmann, el ojo del espíritu transcendental en el extremo superior izquierdo de la pintura lanza surtidores en espiral con esferas que forman un arcoíris primordial, y una de ellas se convierte en un ángel alquímico compasivo cuyas lágrimas caen para ungir o "crear" la molécula de LSD que el doctor tiene en sus manos, mientras que un demonio, que aquí se identifica como el poder nazi, tira de ella. El LSD abre una puerta visionaria al corazón, como lo muestra la espiral infinita de ojos fractales que se asemejan a los globos oculares con franjas de la molécula, y que giran hacia el centro del pecho. En el omóplato de San Alberto hay un retrato de Paracelso, el alquimista de Basilea de hace quinientos años, a quien se le atribuye ser el fundador de la química moderna, aunque su objetivo era descubrir la piedra filosofal. La alquimia fue el arte y la ciencia de la transmutación de los elementos, tales como convertir el plomo en oro, por lo que la identificación del alma del alquimista con las transformaciones químicas es una metáfora de la travesía en busca de la iluminación. La química moderna sacó la psiquis y el misterio del mundo material y los redujo a un conjunto de átomos. El LSD volvió a poner la psiquis en el centro del mundo químico material, lo que me hace creer en parte que esa sustancia es la piedra filosofal, cuyo descubrimiento (también realizado en Basilea) es el resultado de un proceso alquímico que había puesto en marcha el gran Paracelso.

En el halo de Albert Hofmann puse muchas celebridades y simbolismo relacionados con el LSD. Algunas de esas personas eran amigos de Hofmann, como Aldous Huxley, R. Gordon Wasson, María Sabina y Richard Evans Schultes; cada una tuvo una conexión especial con el mundo psicodélico. Huxley escribió sin temor sobre la experiencia psicodélica en *Las puertas de la percepción* y *Cielo e infierno,* donde también habla de estados visionarios y obras de arte. Su última voluntad fue que le inyectaran 100 mcs de LSD, y su esposa Laura tuvo esto en cuenta para ayudarlo en la transición. Wasson dio a conocer los hongos mágicos de psilocibina cuando participó en la ceremonia sagrada de sanación de la curandera mexicana María Sabina y luego escribió sobre su experiencia en la revista *LIFE*. Posteriormente Hofmann analizó el hongo y destiló la sustancia psicodélica conocida como psilocibina, que hasta entonces no se había clasificado.

Felicidades en tu centenario, Albert Hofmann

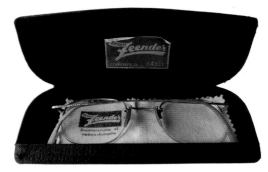

Los anteojos de Albert Hofmann, una valiosa reliquia regalada póstumamente a CoSM, que usó cuando sintetizó el LSD y después cuando observó la transformación del lente de la realidad, 19 de abril de 1943.

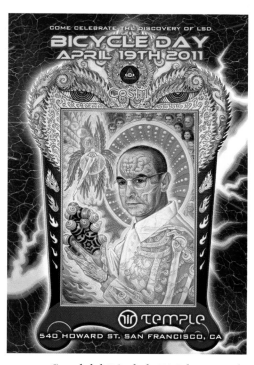

Cartel del Día de la Bicicleta para la celebración en San Francisco, 19 de abril de 2011.

Incorporé a figuras clásicas como Timothy Leary, Ram Das, Ralph Metzner, Stanislav Grof, Jonathan Ott y Terence McKenna. Traté de incluir unas cuantas de las historias psicodélicas menos conocidas, como la de Dock Ellis, de los Piratas de Pittsburgh, quien durante un juego hizo lanzamientos imparables bajo los efectos de alucinógenos y dijo que cada bola dejaba estelas como la de los cometas, y la de un artículo que apareció en el periódico *Mail on Sunday* de Londres, el 8 de agosto de 2004, bajo el título "¡Crick estaba bajo el efecto del LSD cuando descubrió el secreto de la vida!" Francis Crick usó el LSD para estimular el pensamiento creativo y desentrañar la estructura del ADN, descubrimiento que le valió un premio Nobel. Directamente bajo Crick está Kary Mullis, quien ganó el premio Nobel de Química en 1993 por su invención de la reacción en cadena de la polimerasa, un método que ayuda a detectar ínfimas cantidades de ADN en materiales antiguos. "¿Hubiese podido inventar este método si no hubiera consumido LSD? Realmente lo dudo", asegura. "Me puedo sentar sobre una molécula de ADN y ver los polímeros pasar. Eso lo aprendí en parte bajo el efecto de drogas psicodélicas". Uno de los que mejor resumió el impacto místico de los alucinógenos fue George Harrison en la entrevista que concedió a *Rolling Stone* en 1987, donde afirma: "Para mí, 1966 fue el momento en que el mundo entero se abrió y adquirió mayor significado. Pero eso fue resultado directo del LSD. Realmente fue como abrir la puerta, y antes de eso ni siquiera sabíamos que la puerta estaba ahí. Tenía un abrumador sentimiento de bienestar, de que Dios existía, y de que podía verlo en cada brizna de hierba. Fue como acumular cientos de años de experiencia en doce horas. Me cambió, y ya no había vuelta atrás".

El simposio sobre el LSD pudo haber sido un punto de inflexión en la historia de esta increíble molécula, tal como lo indicaba el subtítulo de la conferencia: "De hija problemática a droga maravillosa". Miles de personas acudieron de todas partes del mundo para analizar las posibilidades ya demostradas del LSD en la psicoterapia, la espiritualidad y las artes y para la resolución de problemas en forma creativa en todos los campos. También se habló de cómo el LSD fue usado incorrectamente y abusado por la CIA y por muchas personas que buscan drogas recreacionales que catalicen sus psicosis ocultas.

No obstante, como se pudo demostrar en el experimento del Viernes Santo y en estudios de seguimiento, las sustancias psicodélicas pueden evocar una experiencia mística y acercar a la persona a Dios. Aunque solo se obtenga un vistazo al infinito, una persona nunca olvida ese encuentro. La esperanza es que tal visión de unidad pueda ayudar a la gente a preocuparse más por sí mismos, por el prójimo y por el mundo.

Considero que si se toman en un marco y entorno adecuados, las sustancias psicodélicas pueden ser la medicina acertada para el alma enferma y alienada de la humanidad. Quiera Dios que esos sacramentos alcancen un estatus legal y espiritual más justo en el siglo XXI.

Uno de los momentos más intensamente hermosos del viaje a Basilea se produjo cuando Hofmann tuvo la gentileza de autografiarme el dorso del retrato que hice de él, poniendo además la fecha de su cumpleaños y la fórmula del LSD. Agitó el dedo y, en su inglés con acento alemán, dijo: "¡Tienes buen ojo!" También accedió a firmar una edición de cincuenta impresiones (que ya se agotaron) para contribuir al financiamiento de investigaciones científicas con drogas psicodélicas a través de la Asociación Multidisciplinaria para Estudios Psicodélicos (MAPS, por su sigla en inglés) y para ayudar a nuestro centro cultural la CAPILLA DE LOS ESPEJOS SAGRADOS, en Nueva York.

Jesús púrpura, 1987, óleo sobre madera, 51 x 51 cm.

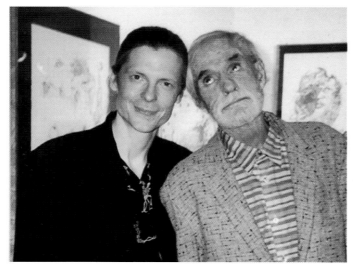

Alex Grey y Timothy Leary, 1995

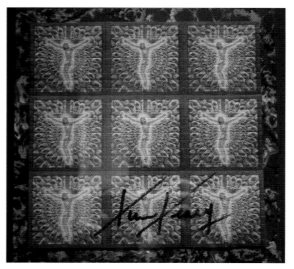

Cromatografía sobre papel firmada por Leary

Grey da la bienvenida a Sasha en CoSM

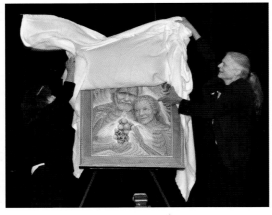

Los Grey develan una pintura de Shulgin en la Conferencia sobre Ciencias Psicodélicas del siglo XXI, 2010

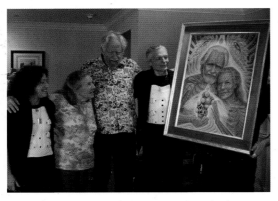

Los Grey muestran la pintura a los Shulgin

Sasha firma el dorso de la pintura

LOS SHULGIN Y SUS ÁNGELES ALQUÍMICOS
2010, acrílico sobre madera
61 x 76 cm.

El Doctor en Ciencias Alexander "Sasha" Shulgin es un farmacólogo y químico estadounidense a quien se atribuye la popularización de la MDMA, conocida comúnmente como éxtasis, sobre todo para uso psicofarmacéutico en el tratamiento de la depresión y de trastornos postraumáticos. Shulgin descubrió, sintetizó e hizo una valoración biológica de más de 230 compuestos psicoactivos. Junto a su esposa, la psicoterapeuta Ann Shulgin, escribió los libros *PiHKAL: Phenethylamines I Have Known and Loved* [Las feniletilaminas que he probado y amado] y *TiHKAL: Tryptamines I Have Known and Loved* [Las triptaminas que he probado y amado], dos volúmenes imprescindibles sobre el tema de las drogas psicoactivas.

En la pintura, Sasha sostiene una molécula de MDMA que emite un ardiente y cálido resplandor y tiene alas de ángel. Ann toca la molécula y contempla fijamente la luz. Alrededor de ellos irradian símbolos moleculares de los muchos descubrimientos psicodélicos de Shulgin. Sobre la pareja, dos alas ardientes con ojos llevan las palabras "PIHKAL" y "TIHKAL". Un matraz de alquimia flota sobre la cabeza de Sasha con un simbólico ángel del "ojo del corazón" dentro del frasco.

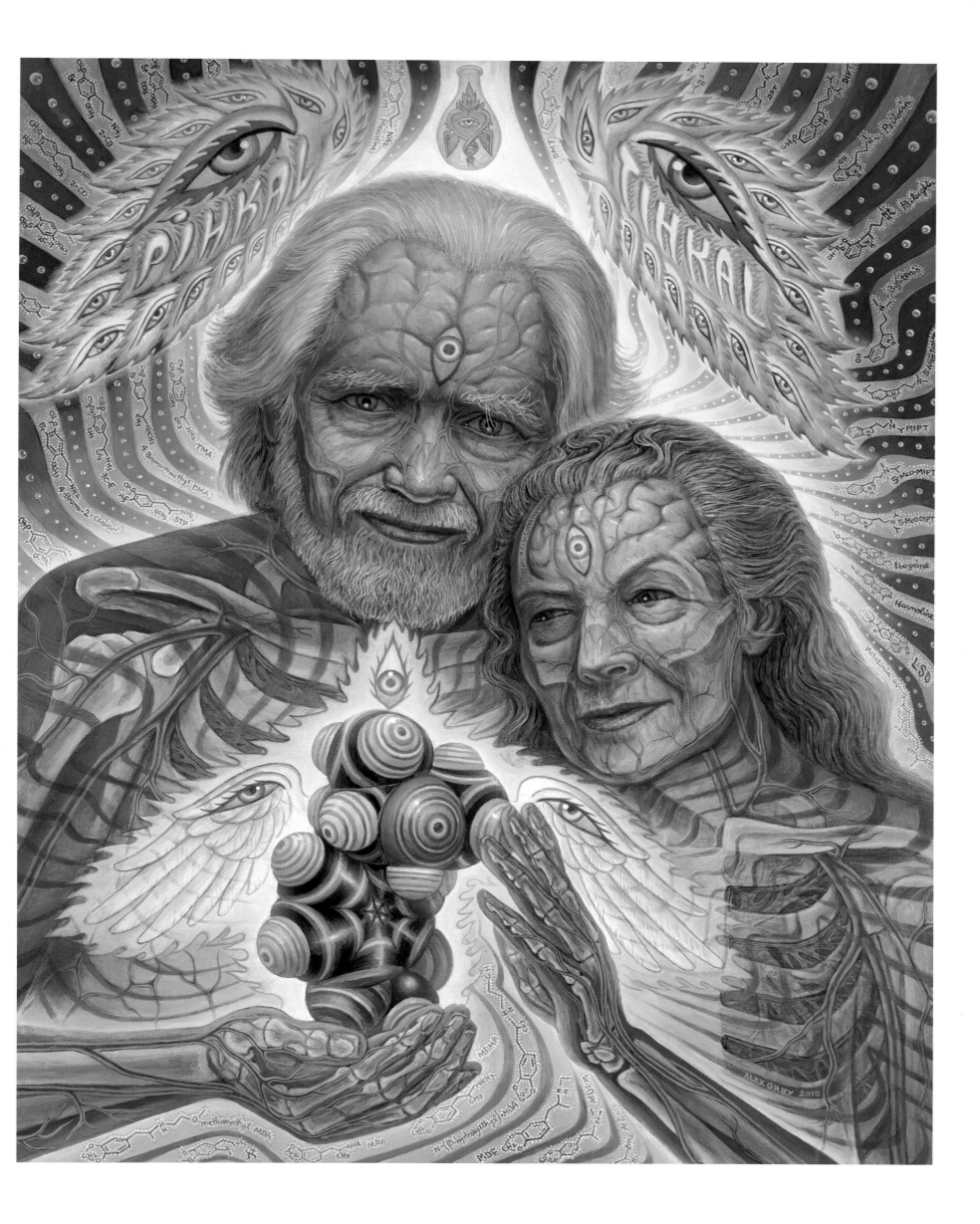

Cuando alcanzamos la identificación existencial con la Conciencia Absoluta, nos damos cuenta de que nuestro ser guarda proporción con todo el entramado cósmico, con toda la existencia. El reconocimiento de nuestra propia naturaleza divina, de nuestra identidad con el origen cósmico, es el descubrimiento más importante que podemos realizar durante el proceso de autoindagación profunda. Esa es la esencia del famoso enunciado de las antiguas escrituras de la India, los Upanishad: "Tat tvam asi". La traducción literal de la frase es "tú eres eso", que significa "eres de naturaleza divina" o "eres la Divinidad". Revela que nuestra identificación cotidiana con "el ego contenido en la piel", la conciencia individual encarnada o "el nombre y la forma" (namarupa), es una ilusión y que nuestra verdadera naturaleza es la de la energía cósmica creativa (Atman-Brahman).

—Stanislav Grof

No conozco otro trabajo que incorpore tan bien los hallazgos de Freud, Jung y Rank y aporte nuevas observaciones que nunca se habrían obtenido con los métodos de esos psicoterapeutas. No dudo que muchos otros que laboran en este campo hallarán en los descubrimientos del Dr. Grof la base de una estrategia de investigación totalmente nueva.

—Joseph Campbell

STANISLAV GROF, CARTÓGRAFO DE LA CONCIENCIA
2011, óleo en panel de madera
56 x 76 cm.

Stanislav Grof, Doctor en Medicina y Ciencias, es un psiquiatra que posee más de cincuenta años de experiencia en investigaciones sobre la sanación y el potencial transformativo de los estados no ordinarios de la conciencia. Es uno de los fundadores y teóricos principales de la psicología transpersonal. Durante los años sesenta trabajó muy de cerca con el LSD y llevó a cabo más de cuatro mil sesiones de terapia psicodélica en el Instituto de Investigaciones Psiquiátricas de Praga (antigua Checoslovaquia), y en el Centro de Investigaciones sobre Psiquiatría de Maryland en Baltimore. Esas investigaciones conformaron la base de las teorías que el Dr. Grof tan brillantemente expuso en sus tantos libros, incluidos *Beyond the Brain* [Más allá del cerebro], *LSD Psychotherapy* [Psicoterapia con LSD], *Psychology of the Future* [Psicología del futuro] y *The Cosmic Game* [El juego cósmico]. Es el fundador de la Asociación Transpersonal Internacional (ITA, por su sigla en inglés) y su actual presidente. Ha organizado grandes conferencias internacionales en distintas partes del mundo y sigue impartiendo programas de entrenamiento profesional en psicología transpersonal y respiración holotrópica, un método que creó con su esposa Christina para acceder a la conciencia transpersonal.

En mi retrato del Dr. Grof, incluí pequeñas imágenes de Sigmund Freud, Carl Jung y Otto Rank para indicar sus raíces psicoanalíticas. Stan aparece empuñando un pincel, porque es artista además de psiquiatra y ha ilustrado sus propias teorías en muchos de sus libros. La secuencia del nacimiento expone su concepto de las cuatro etapas de las matrices perinatales básicas, un modelo singular que revela los poderosos procesos de transformación. Christina está conectada a un *kundalini* de ADN en forma de serpiente con cabezas que parecen narices, para vincular el proceso evolutivo con la respiración holotrópica. Un ave fénix conectada al tercer ojo de Grof asciende por su cuero cabelludo hacia la Luz Divina.

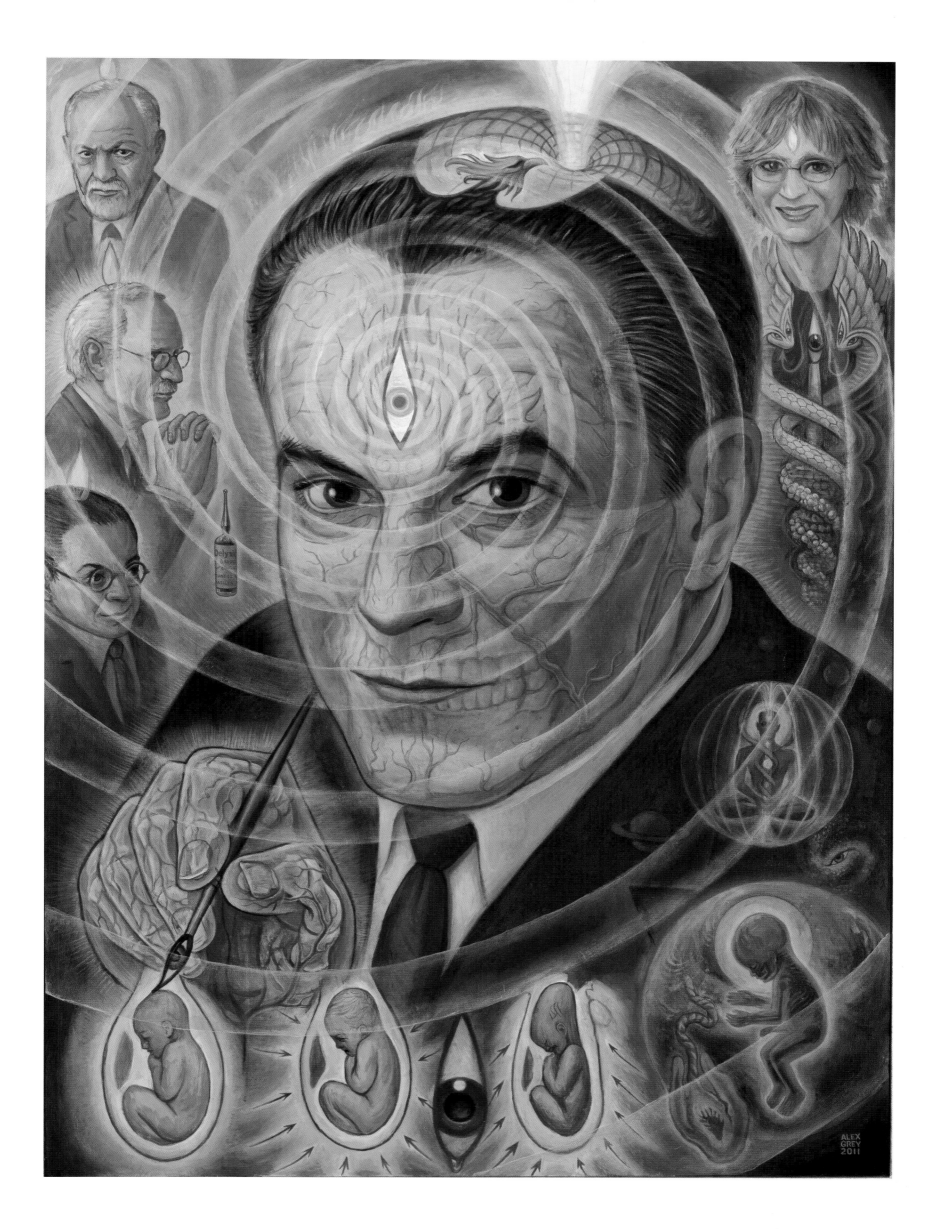

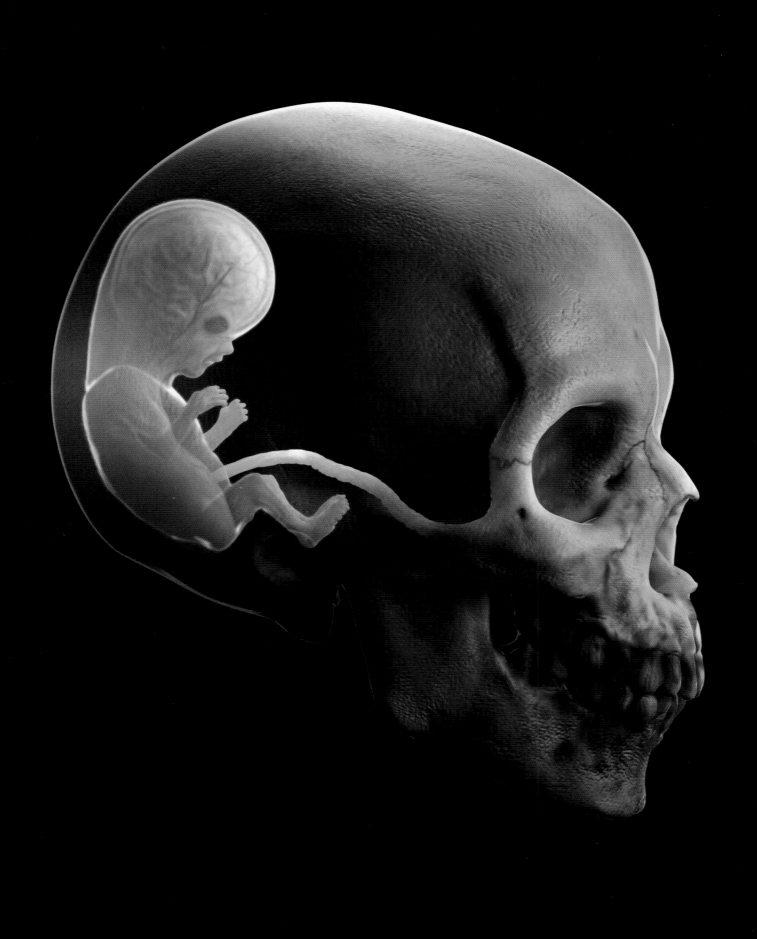

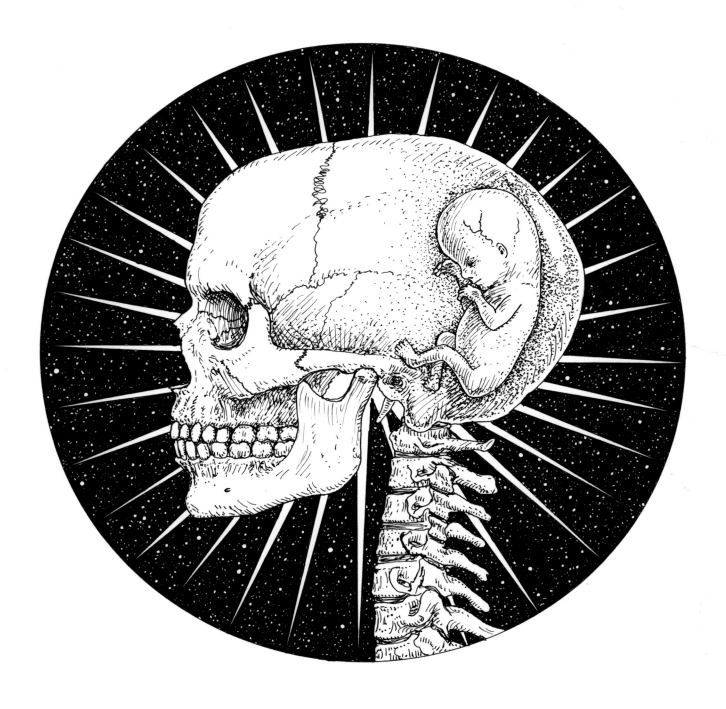

Feto en calavera
1979, tinta sobre papel
21 x 22 cm.

Feto en calavera
2006, representación computarizada para el álbum
de TOOL *10,000 Days* ["10.000 días"]

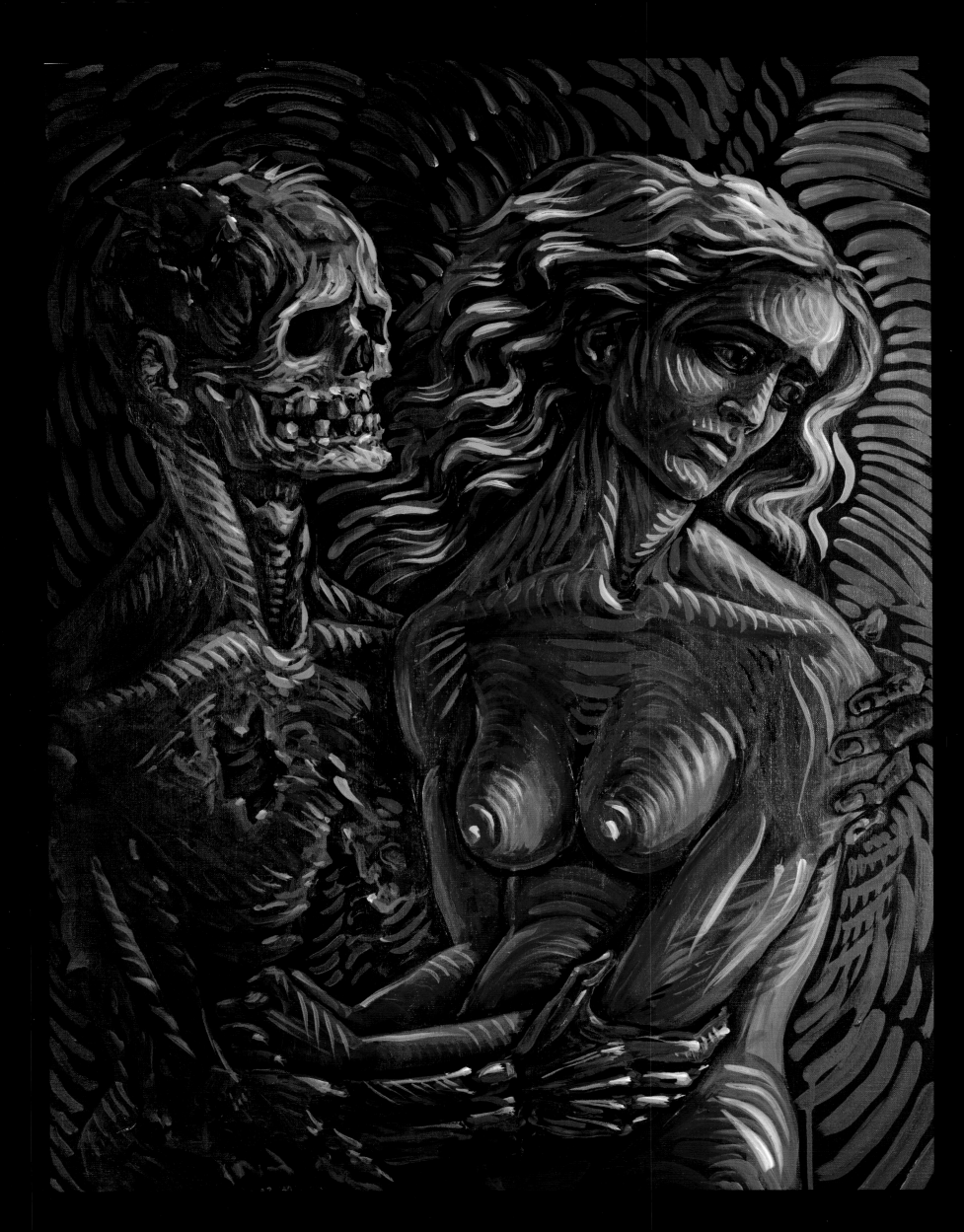

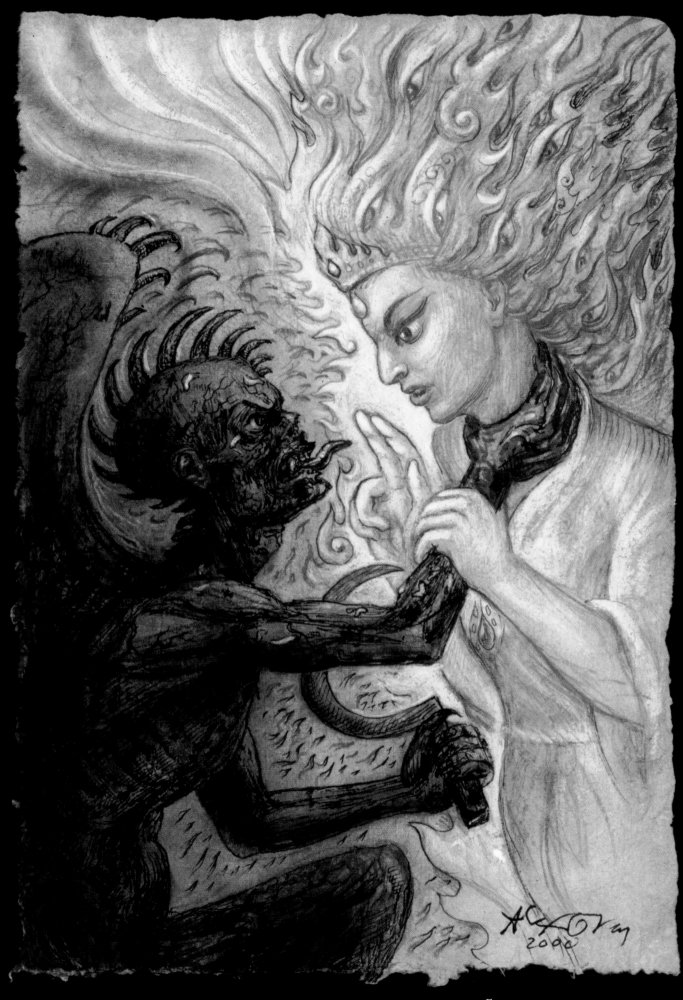

EL AMOR QUE PREVIENE LA MUERTE
2000, tinta y tiza sobre papel amate
20 x 30 cm.

LA MUERTE Y LA DONCELLA
2008, acrílico sobre lienzo
76 x 102 cm.

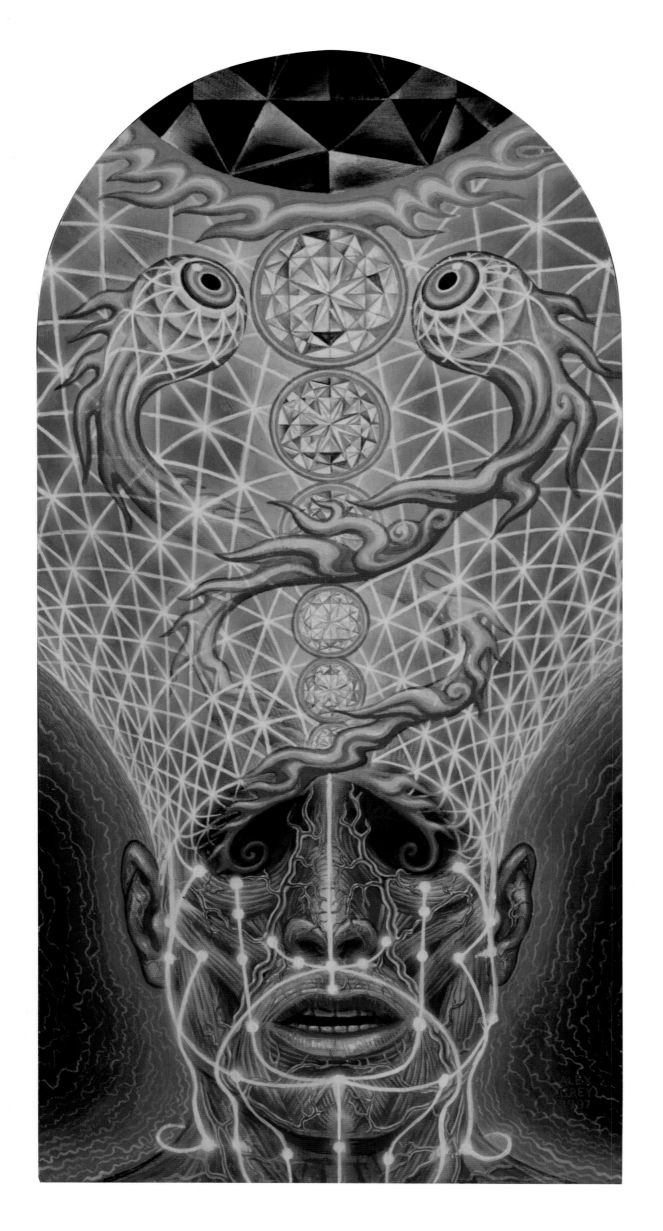

UNA MIRADA AL EMPÍREO
1997, acrílico sobre madera
20 x 41 cm.

Llamado al retorno del alma

Escucha, Honorable.
Has sido llamado
Por tu propio punto de origen trascendental
Para que regreses a la conciencia de la fuente de la
 realidad,
Vasta como el espacio.
Más allá del tiempo.
Más allá de los límites de tu piel.
Abre tu ser a su unicidad intrínseca
Con todos los seres y objetos,
A la conciencia testigo
Al conocimiento primordial
A librarte del sufrimiento,
A la liberación suprema.
Derrite las paredes de tu alma aprisionada.
Deja que el ácido de la autorrealización consuma
 restricciones, limitaciones y obstáculos
Para que accedas a tu propia Divinidad,
A tu Yo Divino.
Sí, claro, tienes cuerpo.
Pero no limites a eso tu identidad.
Sí, tienes deseos, emociones, pensamientos
Que fluyen por tu conciencia,
Considera que son fases limitadas de la identidad
En el camino hacia tu verdadera naturaleza.
Antes que restrinjas tu individualidad a tus límites
 conocidos,
Fíjate que ya estás de vuelta en la fuente de la realidad,
Tu unicidad con el océano ilimitado del amor dichoso
Es tu dimensión original del alma.
El amor derrite las restricciones que imponemos al
 alma.

La voz que te llama es la del amor
Que te pide volver a casa.
Has sido llamado.
Ahora estás de vuelta en la unicidad,
Viendo a través de los Ojos de Dios.
Escuchando a través de los Oídos de Dios.
Todos somos extensiones de la unicidad.
Imagina que el eje XYZ
Se extiende infinitamente en cada dirección.
Eres eso.
Imagina que todos los cúmulos de galaxias del cosmos
Son el fondo de tu espacio ilimitado.
Eres eso.
Imagina todos los sucesos desde los orígenes
Hasta su colapso como un destello de luminosidad en
 tu inmensidad.
Eres eso.
Para crear, el Creador prepara un lienzo en blanco.
Imagina que el momento siguiente es tu lienzo en
 blanco,
Libre como la Fuerza Creadora.
¿A qué realidad darás vida?
El alma conduce la vida como una sinfonía,
Pinta la vida como la obra maestra que es.
Ven a Casa con tu destreza divina.
Crea como fuerza creativa.
Actúa como la fuente imperecedera.
Pierde tus limitaciones sin remordimientos.
Tu alma es el capitán
Que traza tu ruta.
Has encontrado tu centro y has llegado a casa.

Algunas almas lo han aprendido todo de guías invisibles que solo ellas conocen. Los Sabios de la antigüedad enseñaban que por cada alma individual, o tal vez por una cantidad de almas con la misma naturaleza y afinidad, hay un ser del mundo espiritual que, durante la existencia de esas almas, adopta una diligencia y un especial cariño hacia esa alma o ese grupo de almas. Es ese ser quien las inicia en el conocimiento, las protege, las guía, las defiende, las consuela, las lleva hasta la victoria final. Es ese ser a quien los Sabios llamaban la Naturaleza Perfecta. Y es a ese amigo, ese defensor y protector, a quien en el lenguaje religioso se le llama el Ángel.

—Abu'l-Barakat

TRANSPORTE SERÁFICO ACOPLÁNDOSE EN EL TERCER OJO
2004, acrílico sobre madera
28 x 36 cm.

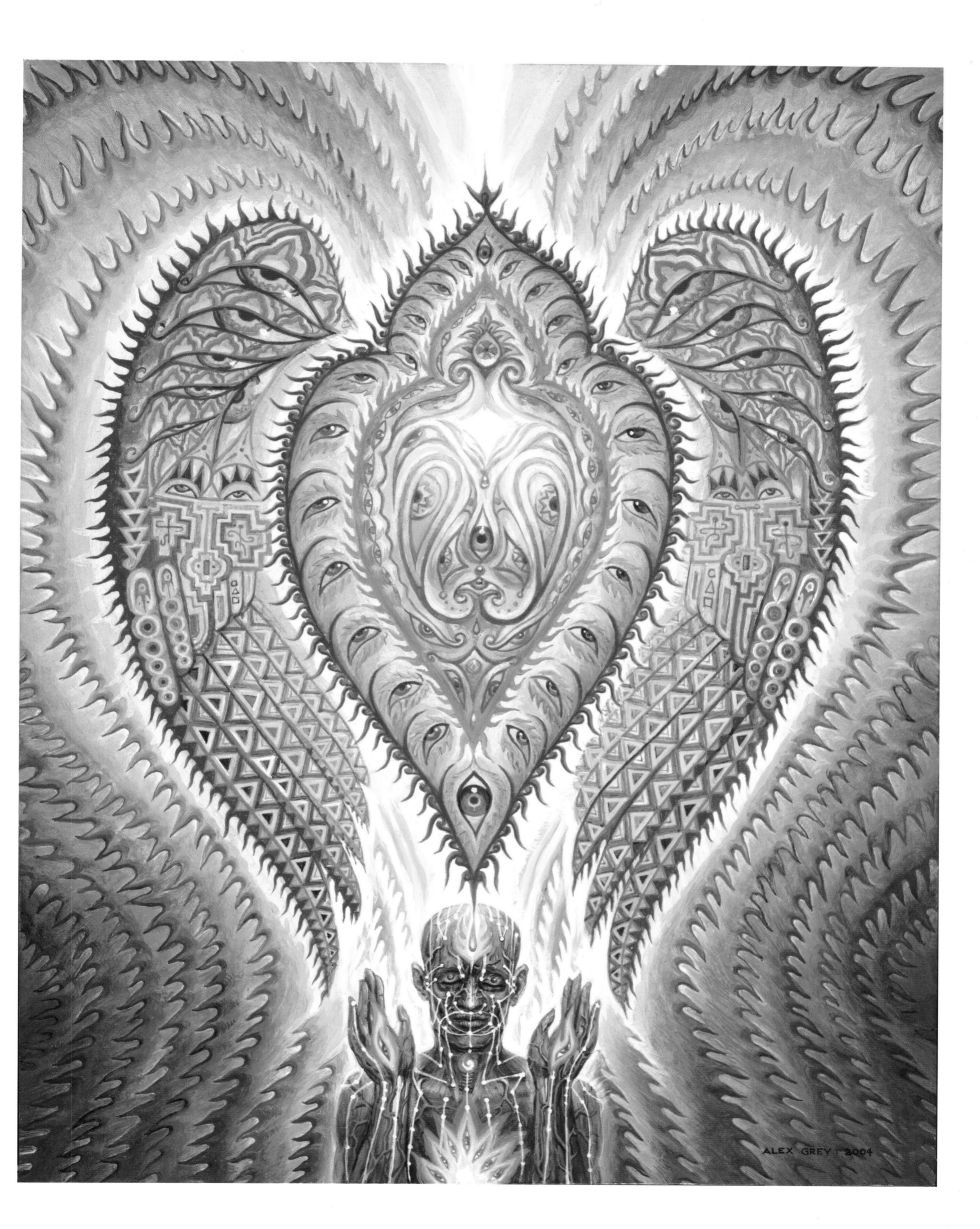

Un Ángel me hizo estas preguntas . . .

¿Cuántas veces al día rezas?
Dices que tu vida o tu obra son como una plegaria, ¿pero lo son?
¿Eres descuidado en tu conexión con Dios?
¿Tus oraciones o tu práctica religiosa te funden en éxtasis con la Divinidad,
O son tus días como una mancha sombría?

Hace falta rigor.
Si titubeas, tu dibujo es incorrecto, débil, distraído.
Trae tu dedicación a la línea que separa tu alma del Infinito.
Incrementa tus poderes de observación aguda.
Acércate más a Dios.
Siente el abrazo de lo Absoluto y agradece a la Divinidad por la vida.
Para el santo, cada aliento es una plegaria.
Al monje, siempre atento, cada paso lo acerca a Buda o Cristo.
E incluso a fundirse con la conciencia del Buda o de Cristo,
Pasean su cuerpo como un buen amo pasea a su perro,
Así has de pasear a tu Dios.

Dibuja a tu Dios.
Respíralo.
La recordación divina
Y el sediento suelo de tu alma
Absorben la lluvia perpetua de amor que cae.
Por la eternidad estás bañado, bautizado con luz y amor.

¿Lo sientes?

Psicomicrografía del estampado fractal de la punta del ala de un querubín
2006, acrílico sobre madera
28 x 36 cm.

Acércate.

¿Escuchas el bombeo de tu sangre?

Es una tormenta de amor.

¿Saboreas tu saliva?

¿Quién no ha sido ungido?

Al morir vuelves a casa.

¿Por qué olvidar a Dios cuando tus huesos los mueve el Ser Infinito?

Tu cuerpo es una plegaria.

Deja que tu aliento sea el beso de Dios.

Sonríele al éxtasis de la recordación Divina

Y a la compleja trampa del cuerpo terrenal,

Con la historia concreta de tu vida.

Y todos los problemas y llantos

Se consumirán en el Sol Trascendental.

Presente radiante.

Sigue respirando, pues el aire es plegaria.

¿Sientes en la piel el cálido cosquilleo?

Es el suave fuego de la recordación Divina.

El rayo de sol de tu alma

Sigue brillando.

Los ángeles te llaman a la oración.

PIEL DE ÁNGEL
2007, acrílico sobre madera
28 x 36 cm.

ALEX GREY 2005

Ojos fractales
2009, acrílico sobre madera
28 x 36 cm.

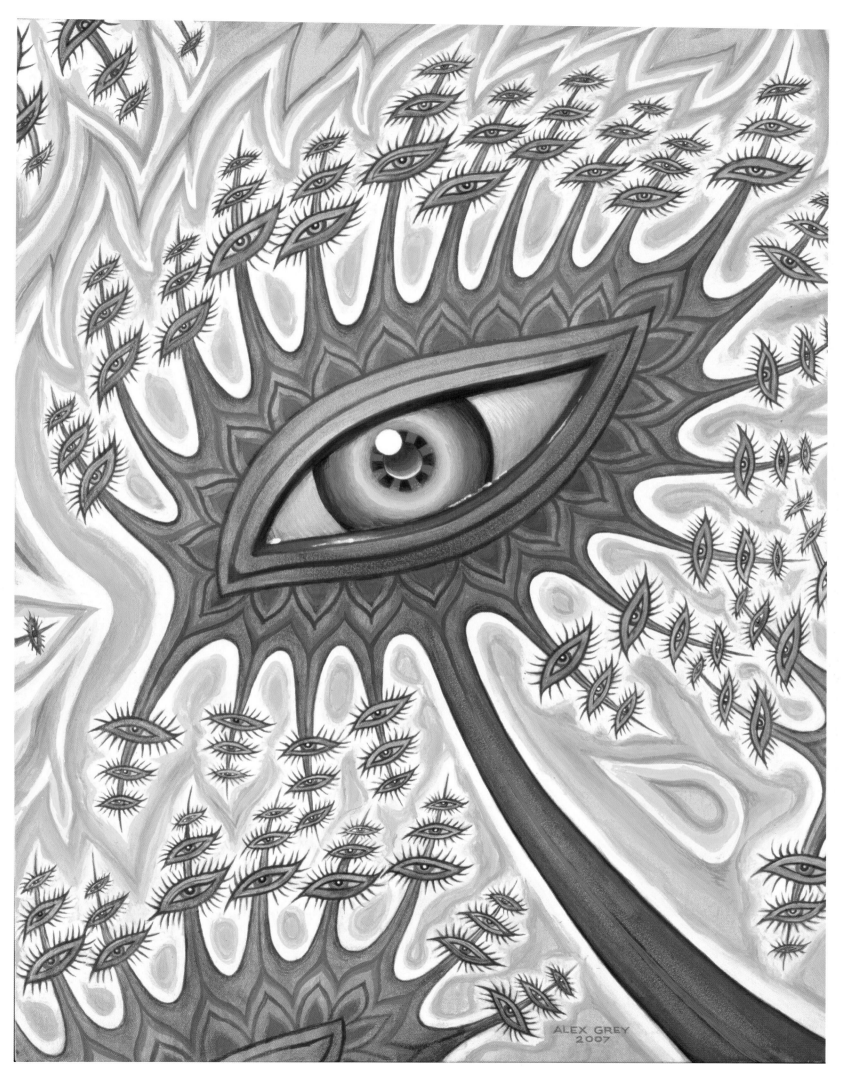

Pestaña ofánica
2007, acrílico sobre madera
28 x 36 cm.

CONCIENCIA PRIMORDIAL
2007, acrílico sobre lienzo
30 x 30 cm.

SPECTRALOTUS
2007, acrílico sobre madera
28 x 36 cm.

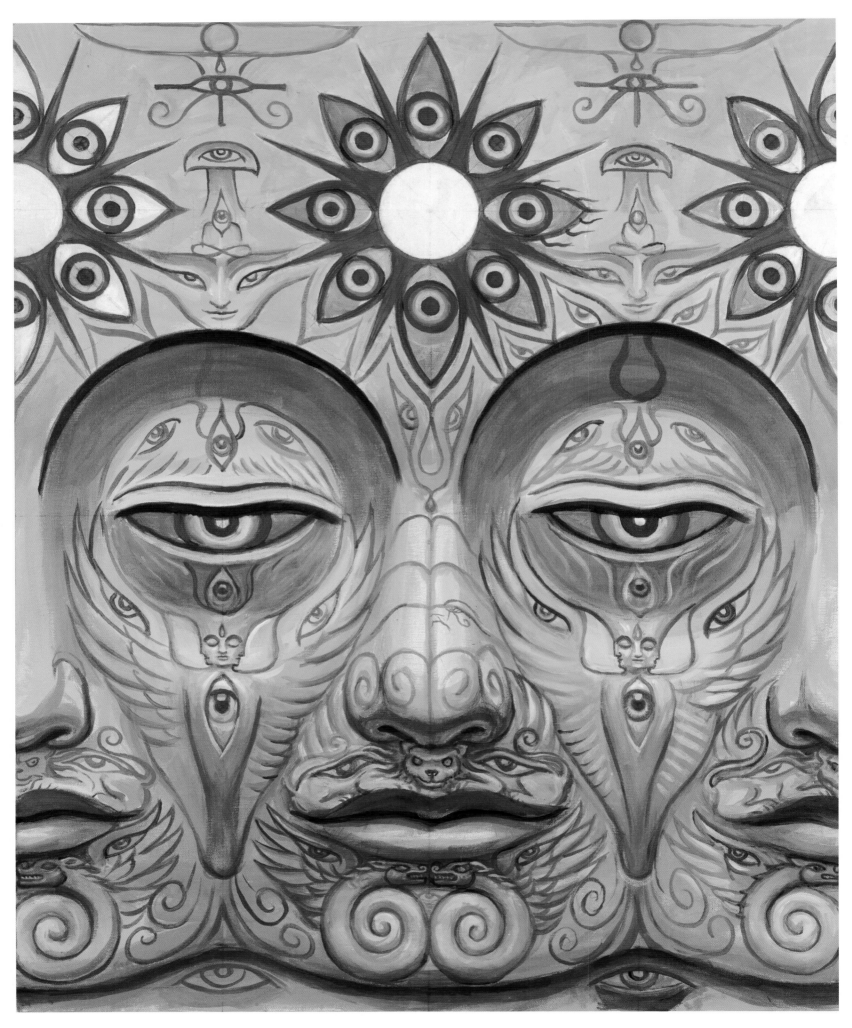

SUNYATA
2010, acrílico sobre lienzo
61 x 76 cm.

El don

Ve a tu interior, Alma Noble.
Encuentra a ese Dios que está en tu corazón
Abre los ojos del corazón
Y comprueba que ahí ESTOY.
ESTOY contigo siempre.
Nunca te podrás perder.

Ven a casa, Alma Noble
A la sede en tu corazón.
Mira cómo todos mis hijos
Están aquí para amarte.
Cada uno a su propia manera.
Ese es mi regalo.
Fíjate que todos somos espejos sagrados.

Hermanos y Hermanas,
Cada uno de nosotros aquí, hoy,
Cada uno de ustedes posee un don.
Descubre tu don.
Escucha a tu corazón.
Deja que Dios sea tu dueño
Como Salvador,
Como Guía,
Como amigo.

Céntrate y comprende que
Ahí ESTOY.
Siempre he estado.
Siempre estaré.
SOY.
SOY tú,
El verdadero Yo,
El Yo Divino de tu propio corazón.

Descanso en el trono de tu pecho
Hasta que llegue el momento de partir.
Entonces descanso en el trono del Cielo.
¿Me escuchas?

Escucha a tu corazón,
Para que conozcas tu don.
Cada don es para el servicio divino,
Un servicio creativo de amistad
con la comunidad.

Comparte tu don
Sin importar cuánto juicio
Tu pequeño ego ponga en ello.
Tu don es mi regalo para ti.
Atesóralo.
Respétalo.
Ven a casa y trabaja con él.
No lo olvides.
No finjas que no lo tienes.

Busca tu corazón.
Busca bien adentro.
Escúchame.
Conoce tu don.
Escúchalo con claridad
Desde el Trono Divino.

Ten por seguro que ese don es único
Y que se puede unir a los dones de los demás
Para el enaltecimiento,
El Gran Enaltecimiento.

Todas las almas están unidas.
Cuando una alcanza la realización,
Las otras se despiertan
Ante la presencia del Amor Infinito
Que reluce a través de
La red de almas
Cada una recibe aliento,
Reconoce y se da cuenta de
Su verdadera posición
En el terreno del amor.

Este es mi jardín.
Fuiste plantado en la Vida.
Creces en pos del reconocimiento
De tu propia Divinidad
En el jardín,
Entre todos los otros Dioses.
Y como todos somos uno
Ellos, como tú, son
Espejos sagrados.

Libres son
Para amarse siempre,
Si mantienen sus raíces en el jardín
Que he sembrado.
Si imaginan
Que están en otro lugar,
Sin almas ni jardines
Ni amigos ni amor,
El camino será largo
Y lleno de lecciones de sufrimiento.

Amigo, reconoce que ya estás en casa,
Ya estás en tu puesto
Entre los elegidos.
Te has elegido para el puesto de la Gloria
Al convertirte en dios consciente del ahora.
El Yo Divino se sienta en el trono
Tanto en la tierra como en el Cielo.
El jardín es el cielo en la tierra.
Despierta y mira,
Ya estás en el jardín

El Manto Esmeralda
Es el atuendo de la investidura,
Un traje para el testamento.
Un Testamento más nuevo,
Que expresa la forma en que el Yo Divino
Encarna en ti ahora.
O, si lo prefieres,
La Conciencia de Cristo
O, si lo prefieres,
La Mente del Buda
O la Vasta Extensión
O, si lo prefieres,
La presencia Primordial.

Comoquiera que me llames
SOY la presencia
El misterio máximo del
Origen de la creación
Que habla contigo y la comunidad.

DUENDE CÓSMICO
2003, óleo sobre madera
76 x 76 cm.

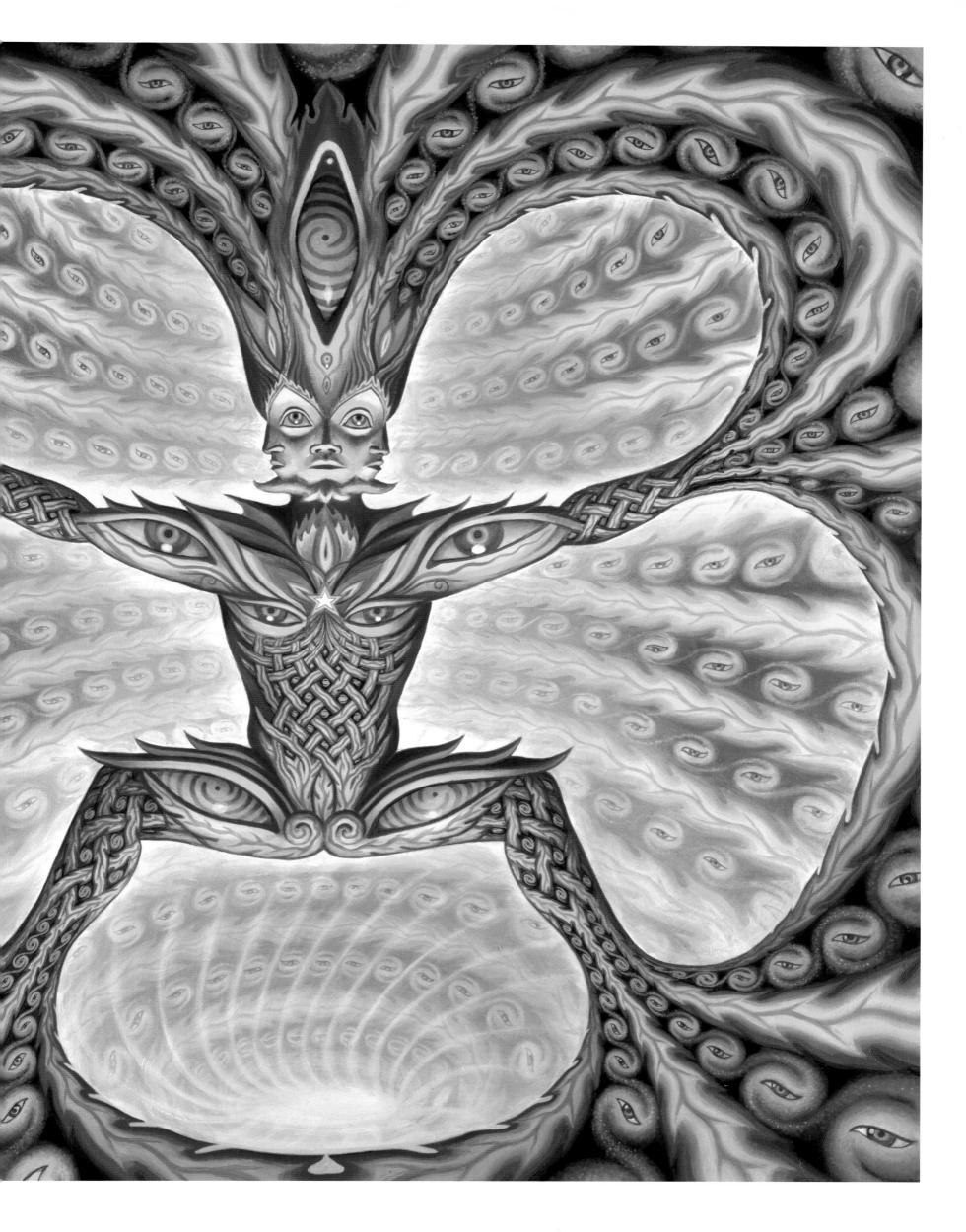

Reconoce tu don.
Ponlo al servicio del amor
Para tus hermanos y hermanas.
Comparte tus dones.

¿Cómo vivirán ustedes juntos?
Vivan en Paz unos con los otros.
No confabulen para engañarse.
Dios conoce tus pensamientos.
Ya estás perdonado
Cuando admites
Tu engañoso trance de ruptura.

El jardín de la amistad
Con su servicio al alma
Crece cuando el sol resplandece.
El Sol es tu verdadero despertar,
Es una luz superior, presente en
El jardín de la interacción espiritual.
El Sol está en tu corazón en
La sede del alma.
Todos pueden verter su amor
Al Santo Sol
Sobre cada uno en el Jardín
Y cada uno crecerá.

Puedes erigir un símbolo de
La sede de la Gloria,
La sede del Alma,
El trono de Amor,
Para reconocer a tu propio Yo Divino.
Cuando vienes a casa donde ESTOY.
Reinas en tu vida
Como el rey o reina que ERES.
Céntrate en ese Yo Divino.
Asume el trono de la Gloria.

Escucha la guía interior
Para encontrar tu don.
Escucha más allá de tu pequeño yo.
El Dios en ti es la presencia luminosa en el alma.
La presencia luminosa es amor infinito.
El amor es el don pero se
Manifiesta de muchas formas.
Todas hechas de amor.
Las artes están hechas de amor.
Todas tus creaciones son mis creaciones.

INTEREXISTENCIA
2002, óleo sobre madera
61 x 61 cm.

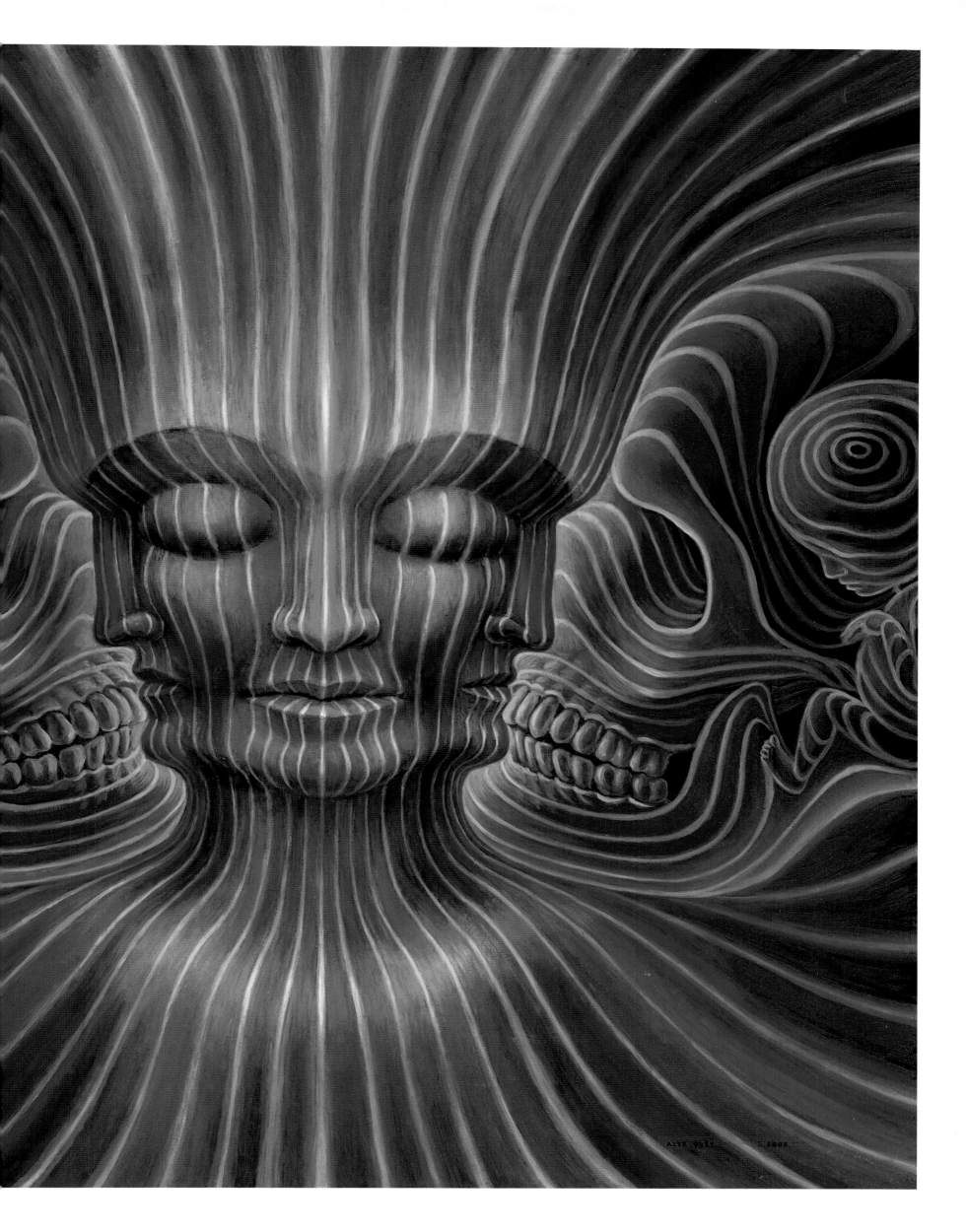

Compartimos un Yo Divino
Como fuerza creativa.
Saber que SOY
Es manifestar que SOY.
Cántame.
Báilame.
Píntame.
Cuenta un relato sobre mí.

Libera a la gente
De la monotonía del ser menor,
De la tiranía del ser inferior.
Crea el mundo como Yo Divino,
Libre y liberado.
El campo del amor.

Canaliza la fuerza creativa
Para el gran beneficio
De la mayoría.
Presta atención al don,
Y actúa en nombre de
Tus hermanos y hermanas.
Pon en acción
El don que da aliento.

Armoniza con el Yo Divino.
Alinéate con el Yo Divino.
Actúa como Yo Divino,
Y tus creaciones brillarán con mi presencia.
Serán dones para el enaltecimiento.

Ya no puedes vivir solo para ti.
Ahora tu misión es el enaltecimiento.
Se ha llamado a cada uno.
Escucha atentamente.

Siempre ESTOY contigo.

EL SER DEL BARDO
2002, óleo sobre madera
61 x 61 cm.

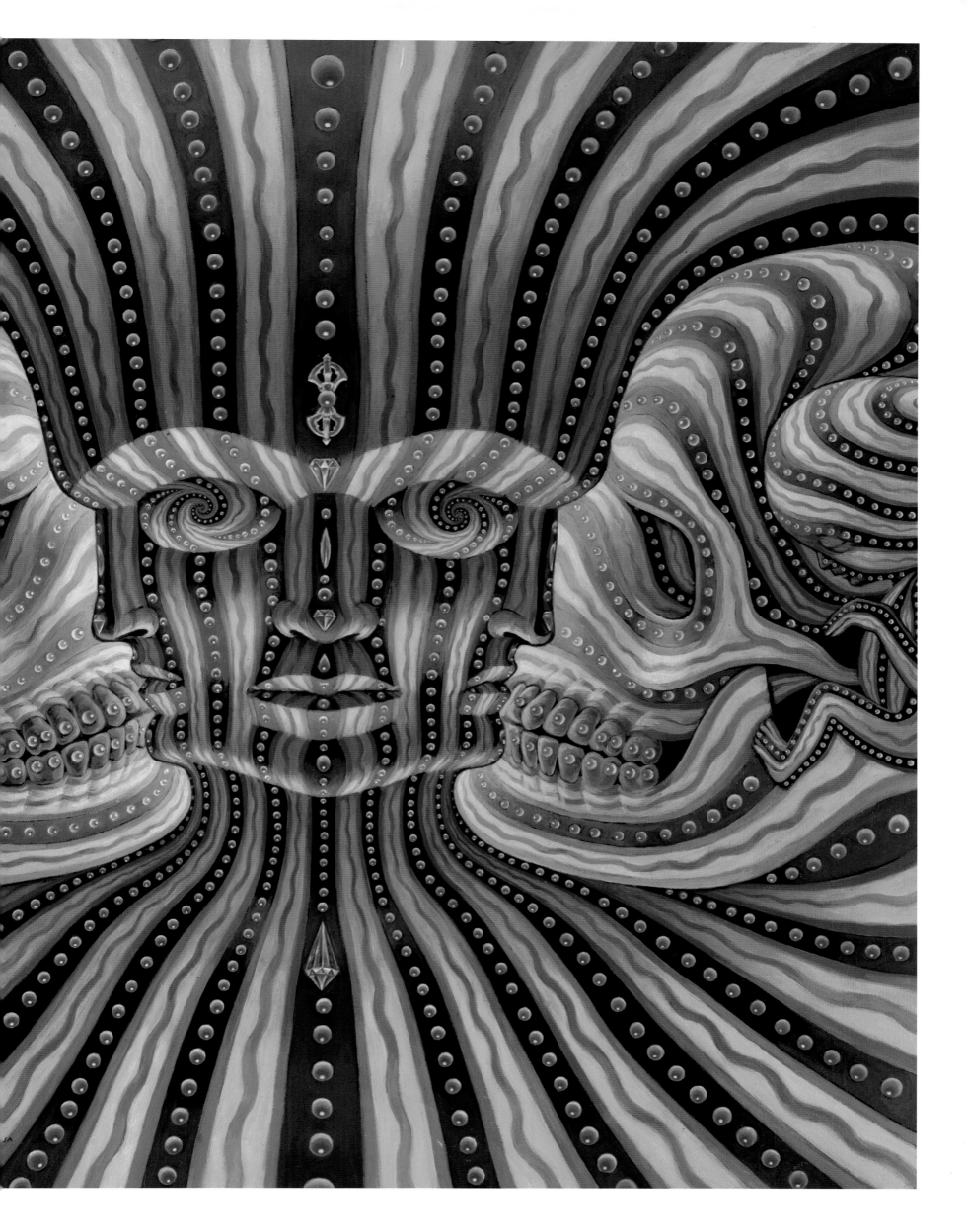

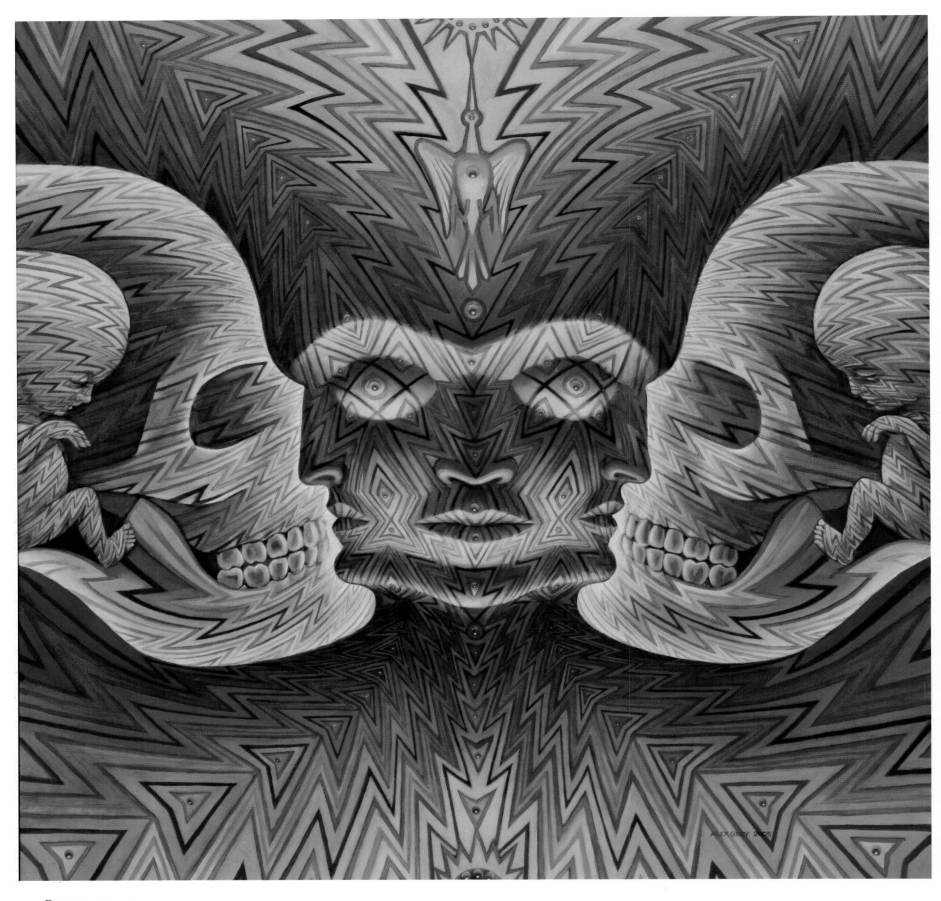

El ser del peyote
2005, óleo sobre madera
61 x 61 cm.

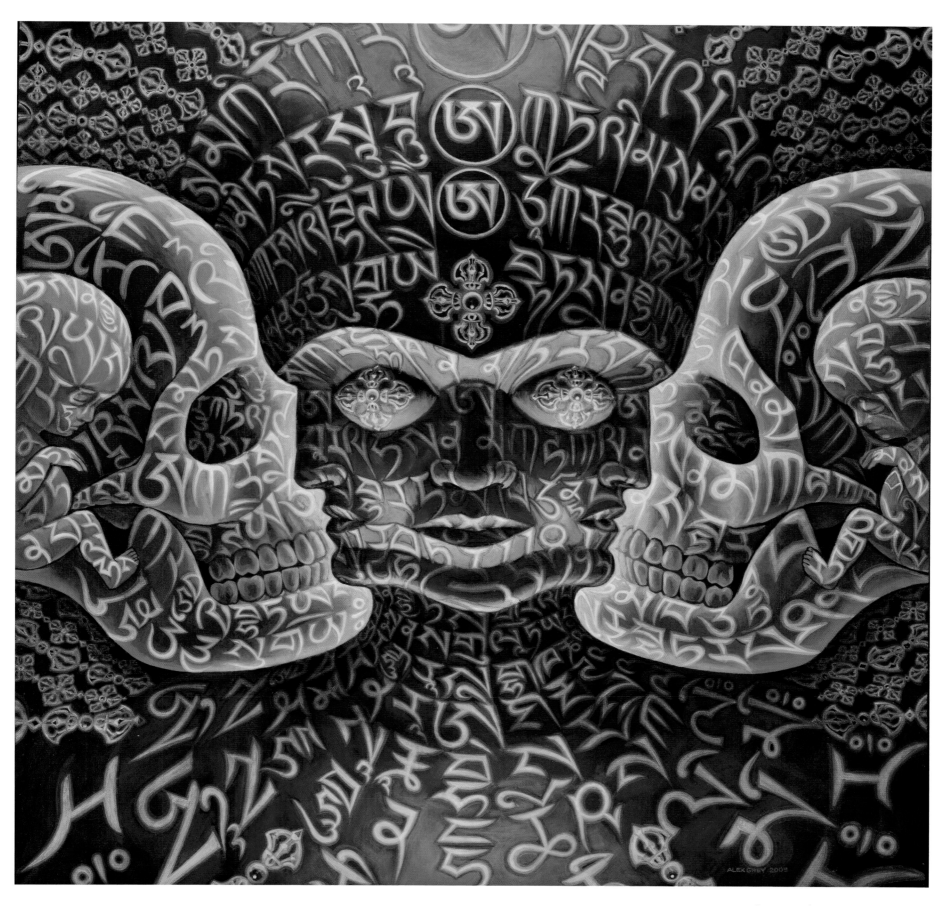

La canción del ser vajra
2005, óleo sobre madera
61 x 61 cm.

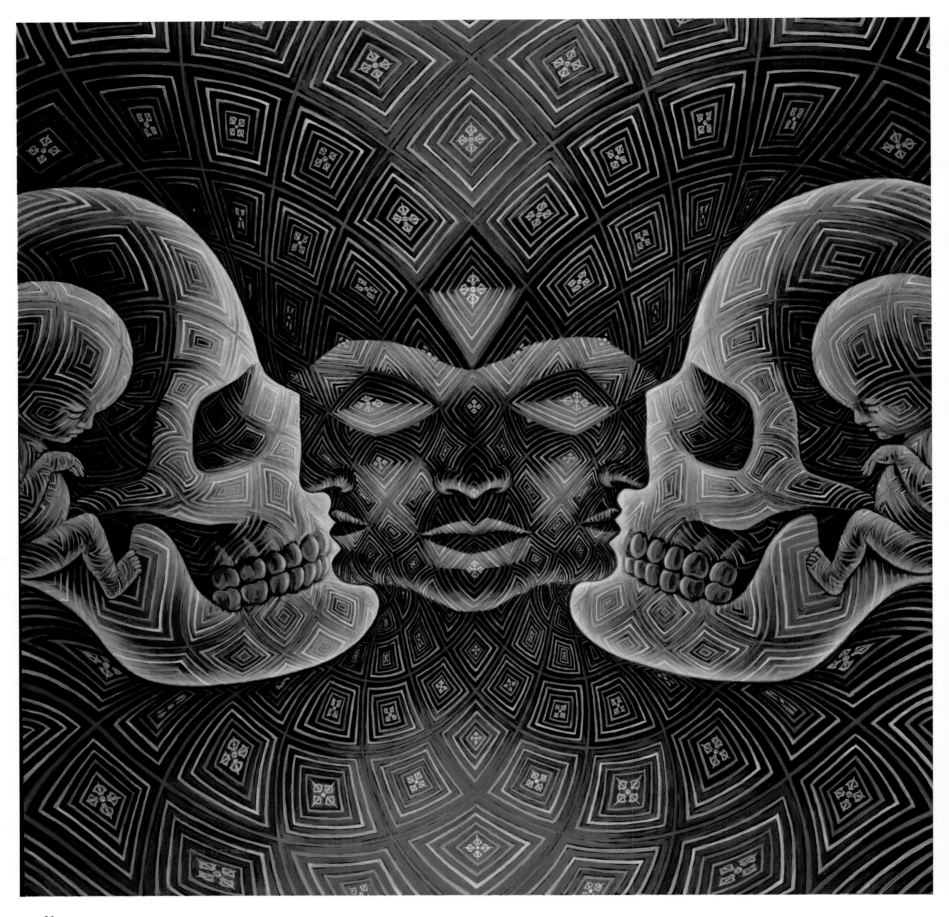

Un ser vajra
2005, óleo sobre madera
61 x 61 cm.

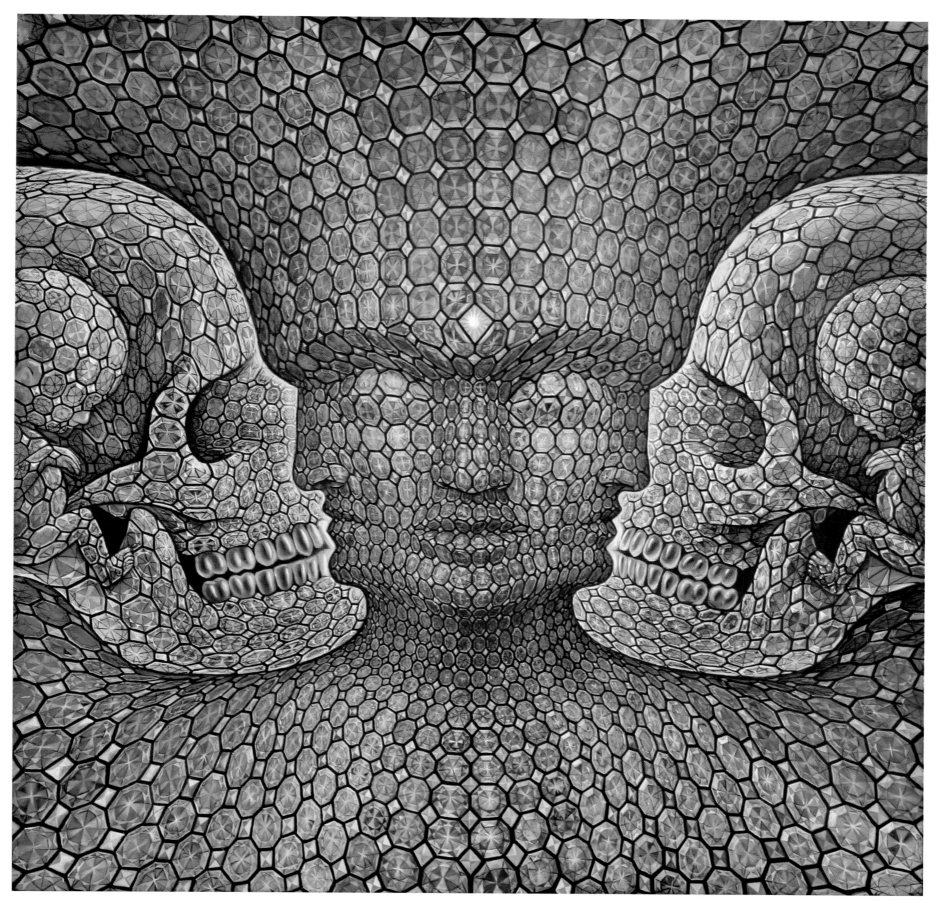

EL SER DE LA JOYA
2006, óleo sobre madera
61 x 61 cm.

EL SER DEL DIAMANTE
2003, oleo sobre madera
61 x 61 cm.

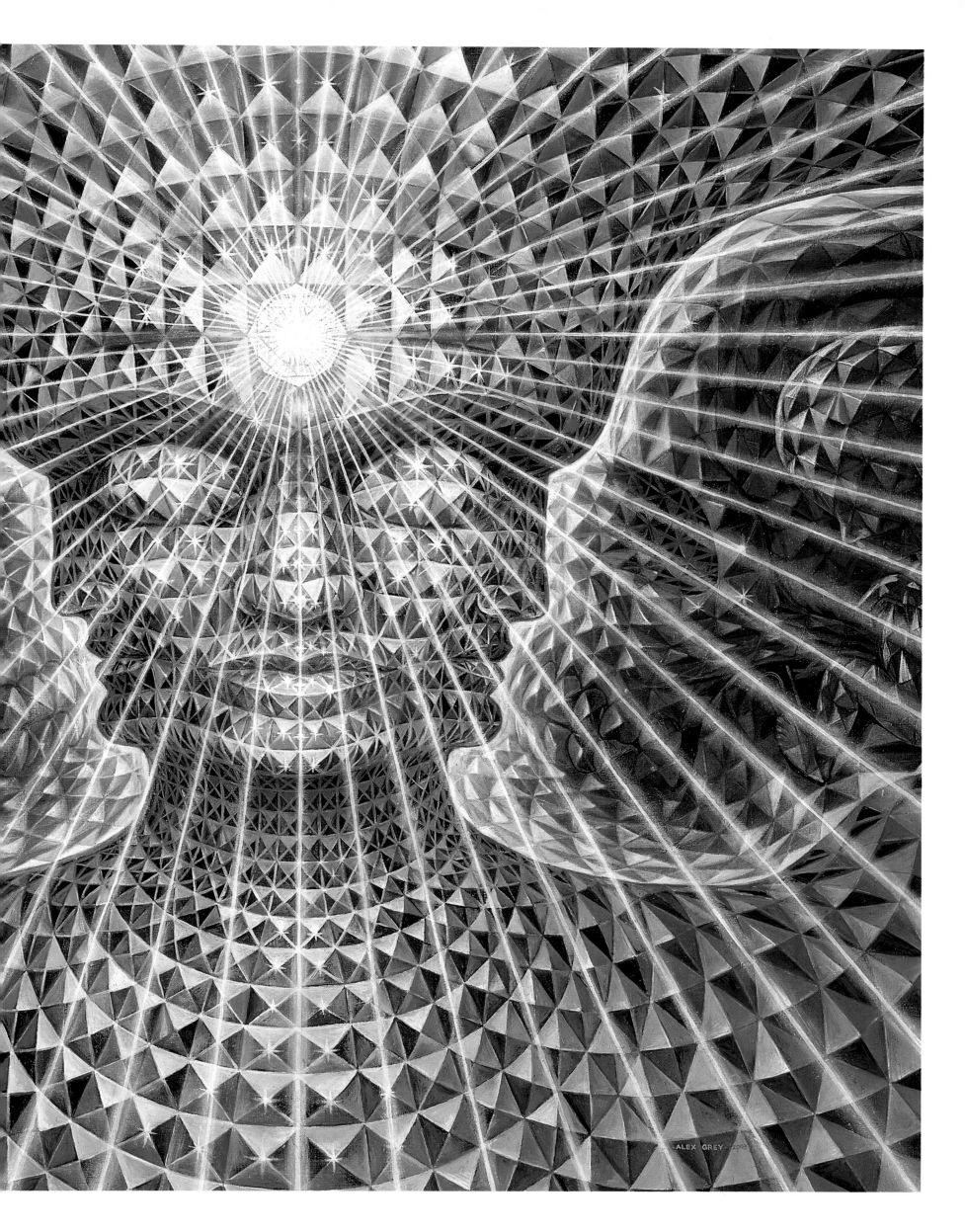

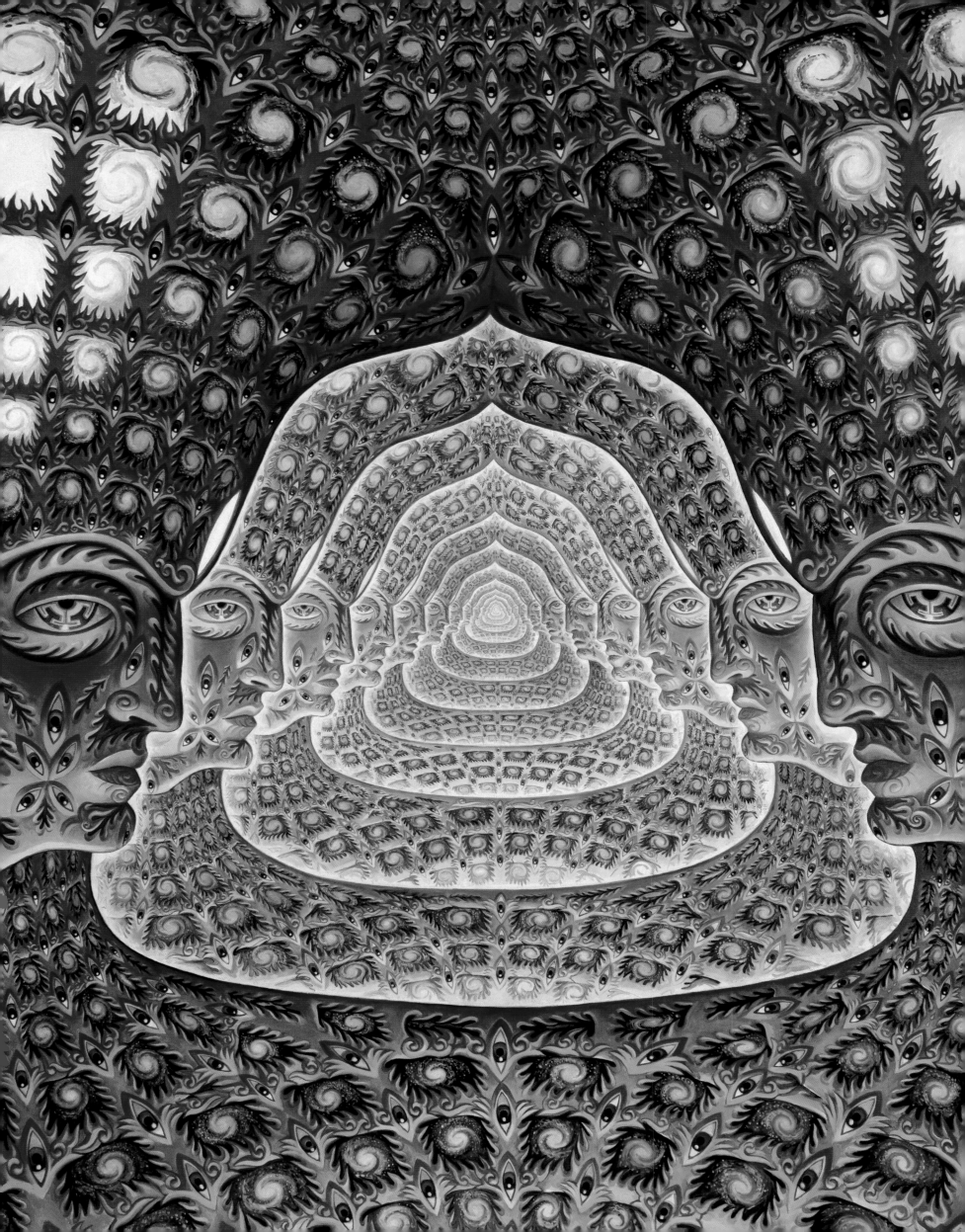

LOS NEXOS DEL SER

Toda la historia es un ser inmortal que aprende continuamente. . . Ese es el Inmortal,
que veneramos sin saber su nombre. . . y somos ese ser.

—Pascal

En 2003, bajo el efecto de la ayahuasca en las profundidades de las junglas de Brasil, me adentré en un formidable nexo de seres, una intensa red en forma de joyas de Yo Divinos que tejían un tapiz antropocósmico sinfín. Era un reino de seres universales con una topología omnidireccional de corazones y cabezas interconectados, que se fundían en un amor y una sabiduría sin límites. Una esfera luminosa dentro de la cabeza en forma de canasta de cada dios de cuatro caras era el resplandor del corazón, que desde abajo emitía una misteriosa luz que alumbraba las divinidades por encima y más allá del nivel visual. La llameante retícula de ojos y galaxias revelaba una nueva estructura del eje x-y-z, un campo de almas con conciencia infinita.

El término serafín proviene del verbo hebreo *saraph,* que significa "quemar". Serafín significa "el que quema". Como los ángeles son seres de luz, Los nexos del ser (un circuito infinito hecho de una luz ardiente) constituyen el medio ideal para la manifestación de lo Divino. Un ángel es un ser espiritual al servicio de un propósito divino. Los ángeles obran según las órdenes de lo Absoluto, del Espíritu Divino. El gran místico sufí Ib'n Arabi dijo que la imaginación es nuestro ángel, donde "Dios encuentra a Dios".

Al ser un símbolo de la imaginación visionaria, creativa e infinita, Los nexos del ser son como una red vial en la que Dios opera simultáneamente y con una conciencia superior en cada dimensión del espacio. En la matriz las divinidades se miran unas a otras en una interreflexión de espejos que evoca la red de joyas de Indra, o los Campos de la Pureza, del Sutra de la Guirnalda. Las frentes abovedadas de los Dioses Cuádruples funcionan como pilares en una topología con estructura angelical para crear una red infinita de corredores que se van esfumando a lo lejos. La paz, el poder y la nobleza son cualidades atribuibles a esos rostros vigilantes.

Desde hace siglos, los sabios budistas Hua-yen han usado el mítico prototipo de la red de joyas de Indra para describir la interconexión total de todos los fenómenos. En los Cielos visionarios, la red de Indra se extiende de forma infinita en todas direcciones. Una joya cuelga de cada vértice y refleja cada una de las otras joyas de la red. Desde un punto de vista simbólico, la joya es cada uno de nosotros, cada individuo unido íntimamente a todos los otros seres y cosas por medio de un reflejo consciente. Por medio de la percepción e imaginación nos convertimos en almacenes microscópicos de nuestro mundo y de la inmensidad del Universo. El yo es un receptáculo de múltiples universos. Todos los sucesos, que aparentemente ocurren en el espacio-tiempo del mundo exterior, son reflejos y proyecciones de nuestro mundo interior, un salón infinito de espejos de la conciencia que reflejan una realidad más profunda y elevada.

Dentro de cada uno hay una presencia testimonial simbolizada en ese nodo del Yo Divino que hay en Los nexos del ser. En los niveles más profundos de autorreflexión,

Los nexos del ser (detalle), 2002–2007, óleo sobre lienzo, 227 x 457 cm.

151

místicos de todo el mundo han señalado la unicidad del testigo. El Shemá, consigna del judaísmo, contiene la declaración, "Adonai es uno". Los seguidores del Islam afirman "Conocerse a sí mismo es conocer a Alá". La regla del *vedanta advaita* proclama "Soy eso. Eso en quien residen todos los seres y quien reside en todos los seres, quien bendice a todos, el Alma Suprema del universo, el ser sin límites: Eso soy". Cada nodo o pilar es el cuerpo causal de un individuo, símbolo de nuestra infinita interconexión con todo. Al contemplar la imagen del Yo Divino, el espectador entra en una teofanía unificadora, un orden trascendental integrado, vasto y luminoso, del marco de la realidad.

En la imagen del Yo Divino vemos una cabeza con elementos antrópicos, un cuello, una frente en forma de embudo, ojos, narices, bocas, órganos sensoriales, todos distribuidos alrededor de la cabeza en forma cuadrática para simbolizar una receptividad perceptual ampliada. La cabeza está más allá del sexo y de la raza. El cuerpo del ser representa todos los otros seres. La estructura del espacio tiene implicaciones arquitectónicas y filosóficas para la comprensión del espacio y el yo. Cada cabeza es un "nodo de conciencia" en una aparente cuadrícula omnidireccional de cabezas y corazones interconectados. Como las divinidades están cara a cara en toda la red, y nosotros miramos al mismo ser infinito, nos vemos atraídos imaginalmente hacia esa red, y nos reconocemos como uno de los nodos.

El espectador es esencial para completar el circuito de energía de sabiduría creativa que está incorporado en las imágenes de Los nexos del ser y el Yo Divino. El vidente o testigo que hay en el espectador se despierta a una profunda autorrecordación al reconocer "el alma perceptible" y entonces se produce la "anamnesis". La teoría de Sócrates sobre la anamnesis sugiere que el alma es inmortal y que reencarna repetidamente. En realidad, el conocimiento acompaña al alma eternamente, pero cada vez que esta encarna olvida sus conocimientos durante la conmoción del nacimiento y el vendaval de las nuevas percepciones. Lo que uno percibe como aprendizaje es, en realidad, la recuperación de lo que ha olvidado. Al recordar las realidades esenciales, donde el pequeño yo da paso al Yo Divino expansivo, quedamos en la presencia del Ahora Eterno, conectado a una relación inmóvil y, a su vez, de constante aprendizaje y evolución con nuestro ser más profundo. Al recordar nuestra profunda unidad con todos y todo, recuperamos nuestras bases éticas.

Las imágenes de Los nexos del ser y del Yo Divino reafirman visualmente el principio fundamental del budismo *mahayana* de que "no hay un yo separado ni fenómenos que ocurran independientemente". El enfoque altruista del budismo *bodhisattva* está basado en esa percepción básica sobre la ilusión de nuestra separación del ego. Los *bodhisattva* buscan la iluminación no solo para sí mismos sino por el bien de todos los seres y reconocen que no habrá iluminación final mientras no exista una liberación total. Jesús anunció su unidad con la continuidad de todos los seres: "Lo que hagas a uno de mis hijos, a mí me lo haces". Los enunciados de Cristo nos sitúan en el marco moral de la reciprocidad, una relación en dos direcciones entre el yo y el prójimo que involucra a ambas partes de forma equitativa y mutua. Todas las religiones mundiales contienen alguna derivación de la Regla de Oro: "Trata a los demás como querrías que te trataran a ti". Hacerle daño a uno es hacer daño a todos. De la misma forma, sanar y alentar al individuo enaltece al colectivo.

Mientras evolucionamos hacia la conciencia global, el ícono de Los nexos del ser se ofrece como símbolo de un nuevo ser emergente e interconectado. Nuestra identidad humana se ha reestructurado inconscientemente con la difusión de estilos de vida en Internet. Enviar textos o correos electrónicos nos vincula casi instantáneamente con

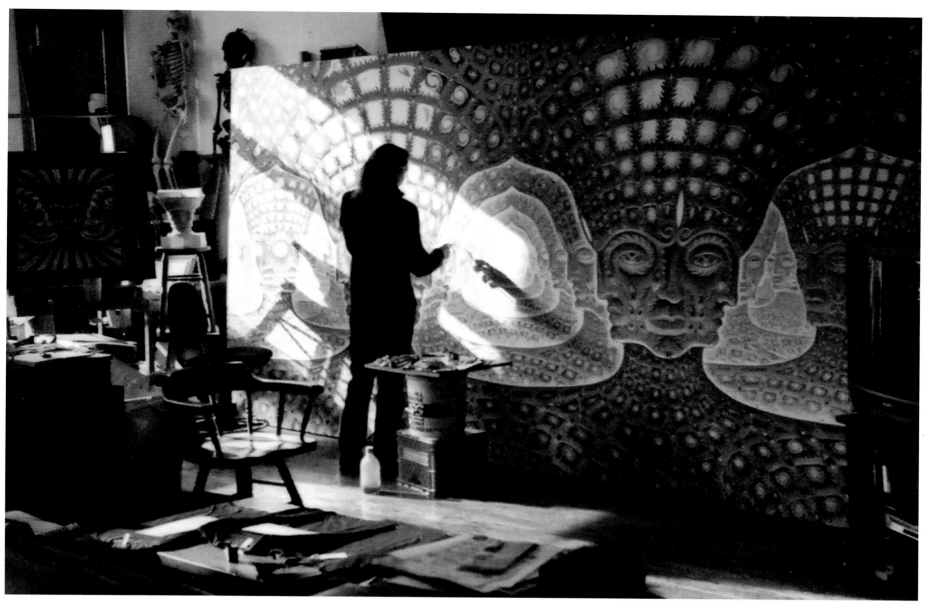

Pintando LOS NEXOS DEL SER en el estudio de Brooklyn, 2004

otras personas de cualquier lugar geográfico. Estamos conectados a una red de miles de millones de usuarios de computadoras y teléfonos móviles. Ahora está evolucionando y desarrollándose una red de inteligencia global con cada avance tecnológico y se ha convertido en parte de la vida de la mayoría de las personas en todo el mundo. Todo esto parece hacer realidad la teoría de Teilhard de Chardin sobre el surgimiento de la noosfera.

La noosfera es la capa pensante del planeta Tierra, que se alimenta de la inteligencia evolutiva humana y causa cambios drásticos en el planeta. Del mismo modo que la geosfera originó la biosfera, esta ha dado origen a la noosfera. El Espíritu mundial es la expresión más elevada de la noosfera, una unidad palpable con toda la creación y la crisis ecológica en curso.

Al crear una civilización planetaria basada en los valores espirituales, la imagen de LOS NEXOS DEL SER apunta a la relación integral del individuo con las redes de la sociedad y de Gaia. Nuestra motivación para la transformación espiritual y el desarrollo moral es reconocida como un impulso creativo ascendente y espontáneo que contribuye a la evolución de la consciencia. En la actual coyuntura decisiva de la humanidad, sabemos que nuestros errores pueden ser letales para la red de la vida. Por eso debemos actuar con la mayor responsabilidad posible, porque estamos trazando un camino que otros seguirán. Ojalá que cada respiro y cada acción nuestra sean por el mejoramiento de toda la red de la existencia.

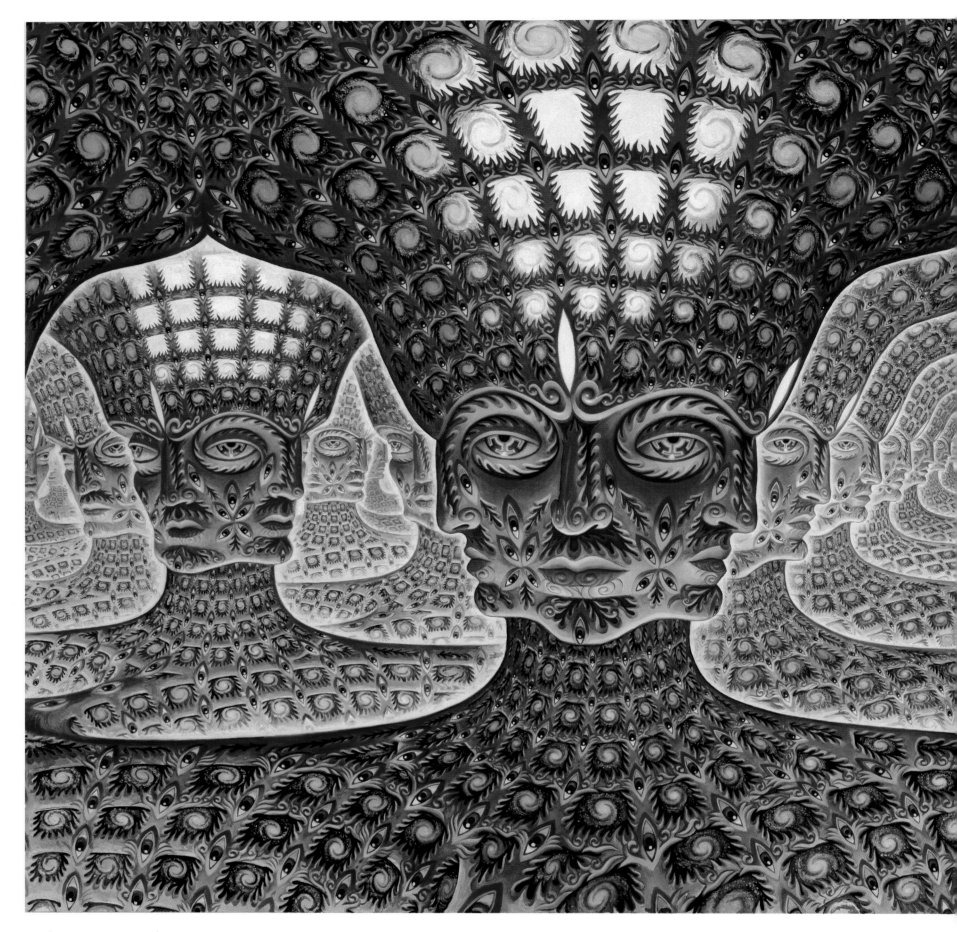

Los nexos del ser
2002–2007, óleo sobre lienzo
227 x 457 cm.

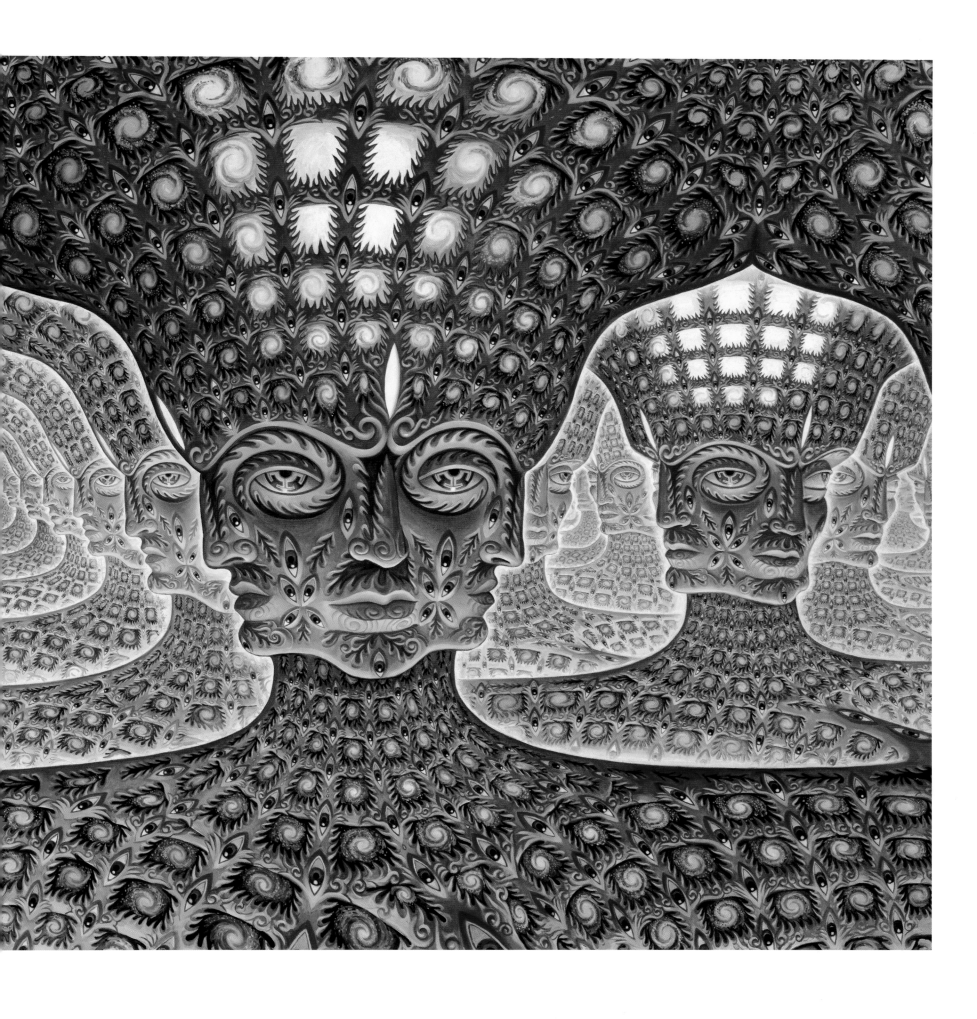

Modelo computarizado que muestra la topología tridimensional de LOS NEXOS DEL SER. La Red fue realizada por el equipo visionario de efectos especiales Hydralaux, de los hermanos Strauss, para el video musical de TOOL titulado "Vicarious". El interior de la corona es el centro del corazón de la capa superior.

Páginas siguientes: Fotofija del video musical "Vicarious", de TOOL, realizado con la colaboración de Adam Jones y Alex Grey, en el que se presenta un recorrido por LOS NEXOS DEL SER.

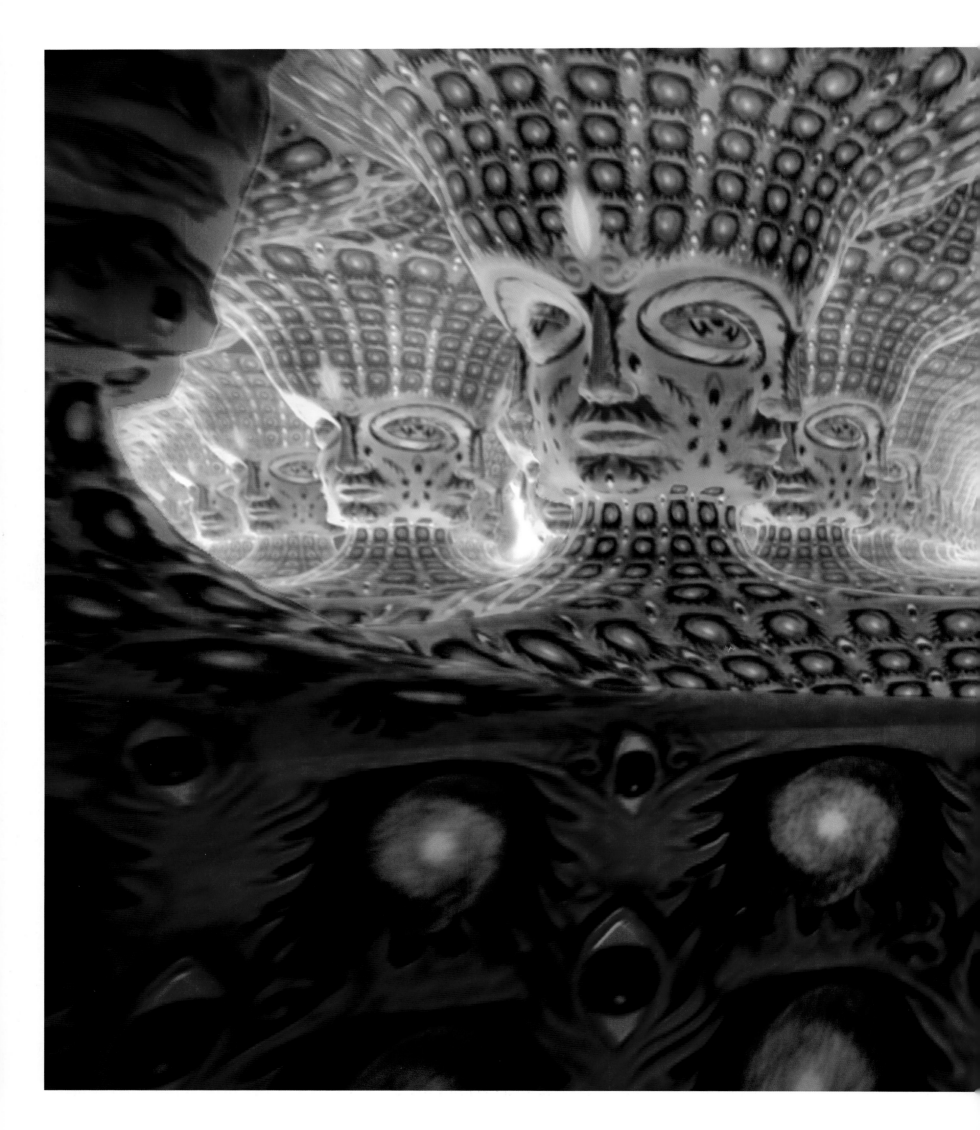

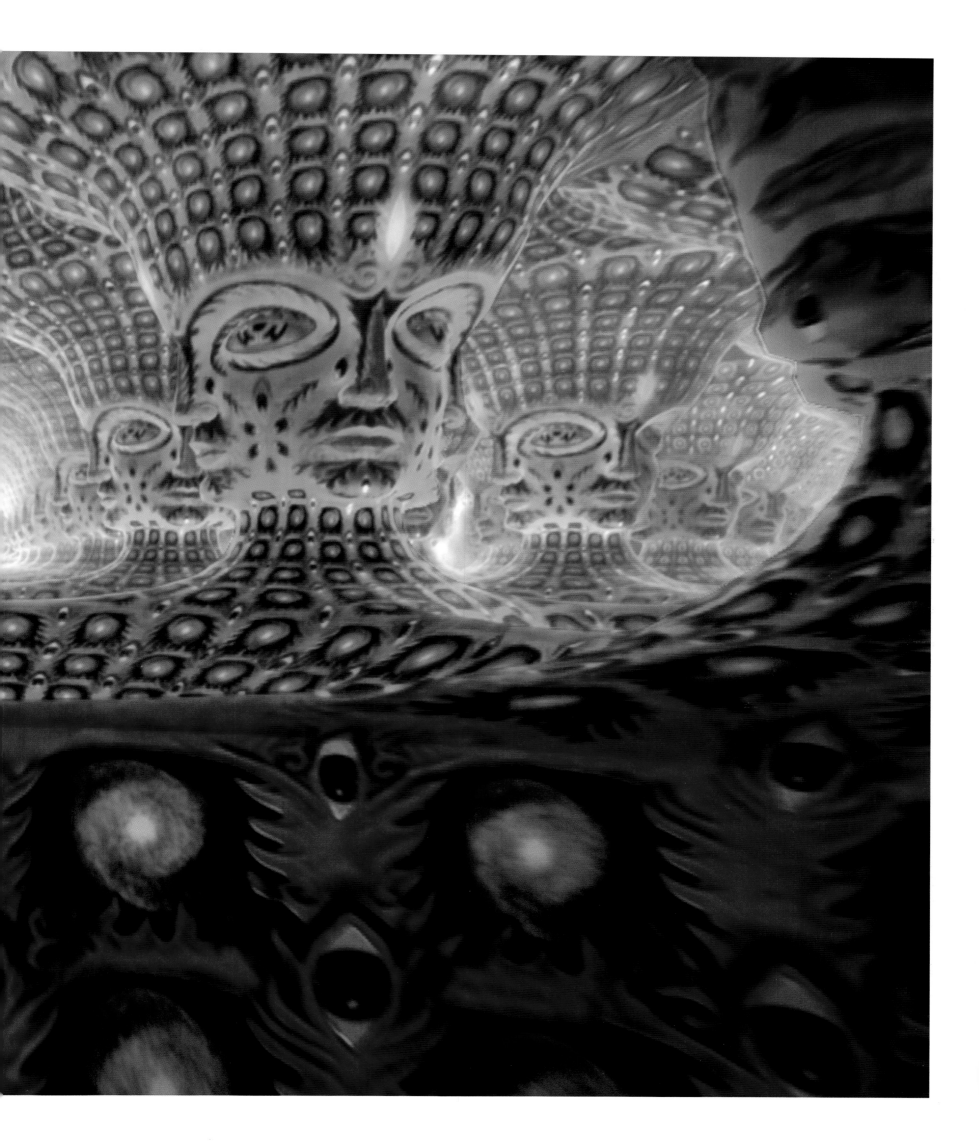

El grupo TOOL es el creador incansable de un rock-and-roll fuerte, provocador, llamativo y vigoroso, psicodélico en el sentido original de la palabra, o sea, como elemento de expansión de la mente y de la manifestación del alma, que nos pone en contacto con el mysterium tremendum. El nombre del grupo significa herramienta en inglés, es decir, "cualquier cosa que se utilice con el objetivo de realizar una tarea o lograr un propósito". La música y el arte son las herramientas más vigorosas que tiene la humanidad para sondear y expresar las cumbres y abismos del alma.

Con cada nuevo álbum, TOOL sigue desafiando su propia creatividad y evoca el espíritu de los tiempos mediante su reflejo en un perturbador pero veraz espejo de sonido. Su disco *10,000 Days* ["10.000 días"] es sinfónico. La canción que da título al álbum es el corazón del proyecto, con algunos de los contenidos más poéticos y apasionados de James Maynard, una elegía a su madre, que tuvo que usar silla de ruedas durante veintisiete años, hasta su muerte. Sus poderosos textos se mezclan con el impresionante y redentor trabajo de guitarra de Adam Jones y Justin Chancellor, que van creando un impresionante crescendo. El dolor y la determinación son inevitables y se hacen palpables en esta obra, con una música que expresa que hasta una vida de sufrimientos puede aportar las alas y las fuerzas de mundos más elevados. La fuerza y la templanza de Danny Carey estructuran de una forma mágica el ritmo de cada canción.

Aunque al menos en tres canciones hay referencias a los ángeles, "10.000 días" se diferencia del carácter sanador y místico de Lateralus y se presenta más como un testigo de la estupidez humana.

Gracias al genio inventivo de Adam Jones, la cubierta del CD de "10.000 días" no solo es histórica sino que se mereció un premio Grammy. Adam lleva más de una década tomando fotografías estereoscópicas y buscó la forma de convertir la propia cubierta del disco en un estereoscopio. Con mi pintura de Los NEXOS DEL SER como imagen de cubierta, "10.000 días" salió a la venta el 2 de mayo de 2006. Para ese fin de semana ya se habían vendido casi 600.000 ejemplares, con lo que llegó al número uno entre los álbumes más vendidos.

Ha sido un privilegio excepcional trabajar en dos ocasiones con una de las bandas de rock más extraordinarias de todos los tiempos. El grupo TOOL ha sido muy generoso con CoSM al ofrecer entradas para muchos de sus espectáculos y al prestarle a CoSM las pancartas de seis metros de los espejos sagrados, usadas en su tour Lateralus, para decorar nuestra cúpula de dieciocho metros de "El hombre ardiente" en 2006. Siempre estaré agradecido por la forma en que TOOL dio a conocer mi trabajo a tanta gente en muchas partes del mundo.

Cubierta estereoscópica del CD de TOOL
10,000 Days ["10.000 días"]

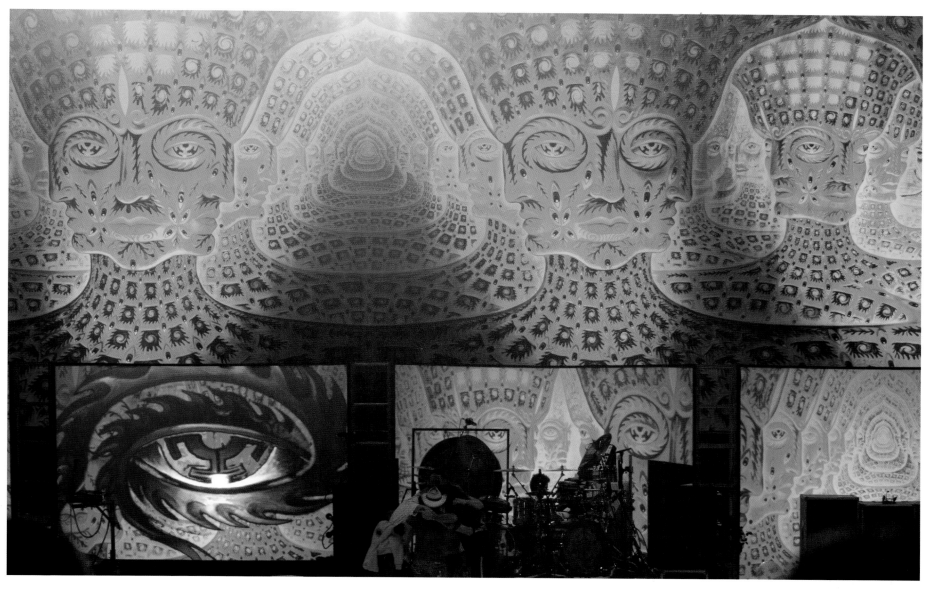

Concierto de TOOL, 5 de octubre de 2006, en Hartford, Connecticut

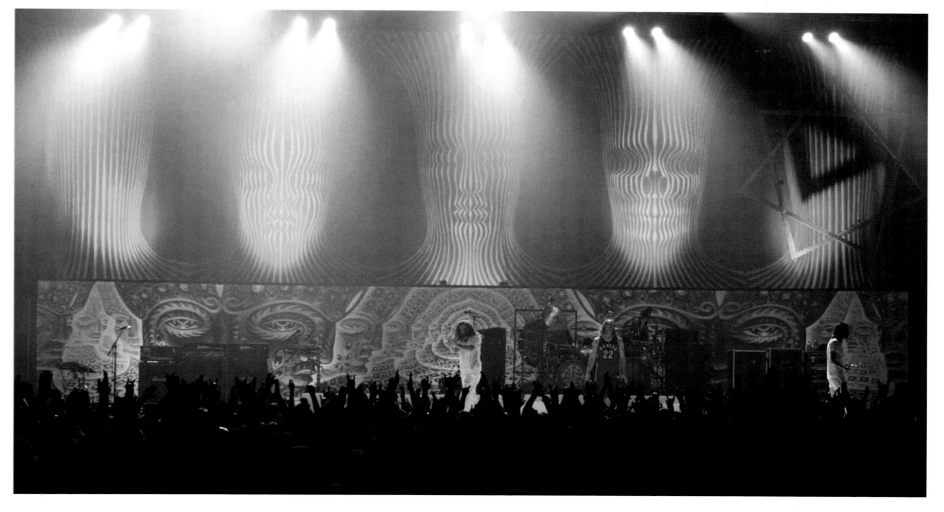

Concierto de TOOL, 2 de agosto de 2009, en Manchester, New Hampshire

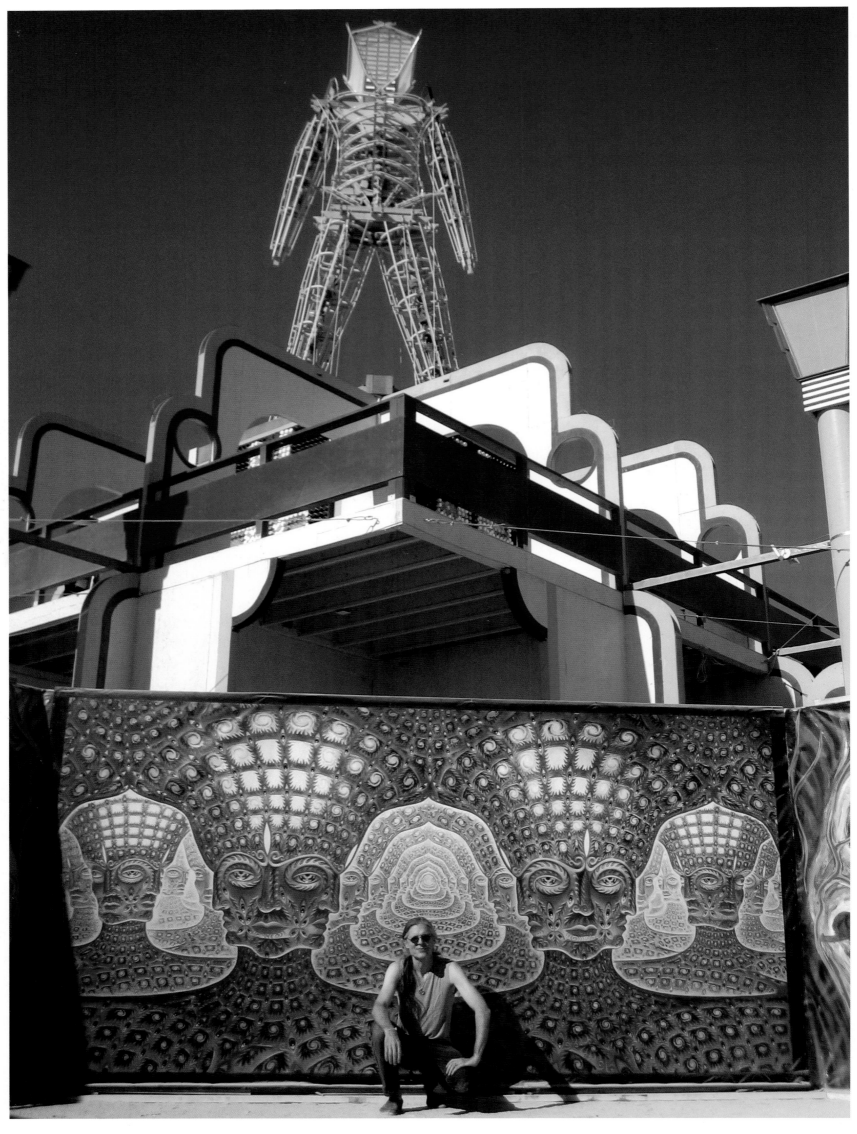

La instalación de Alex Grey bajo "El hombre ardiente", 2006

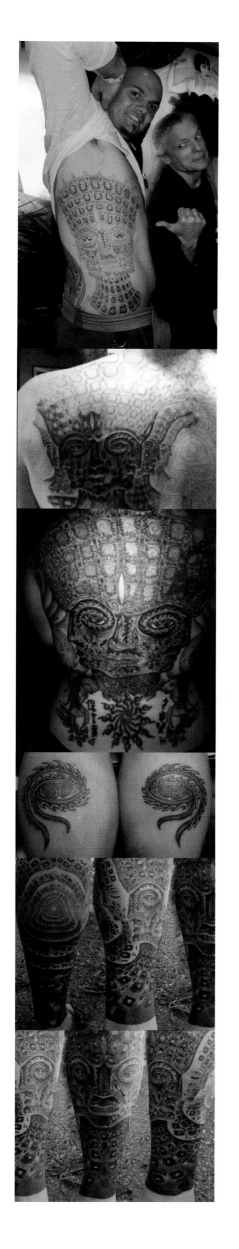

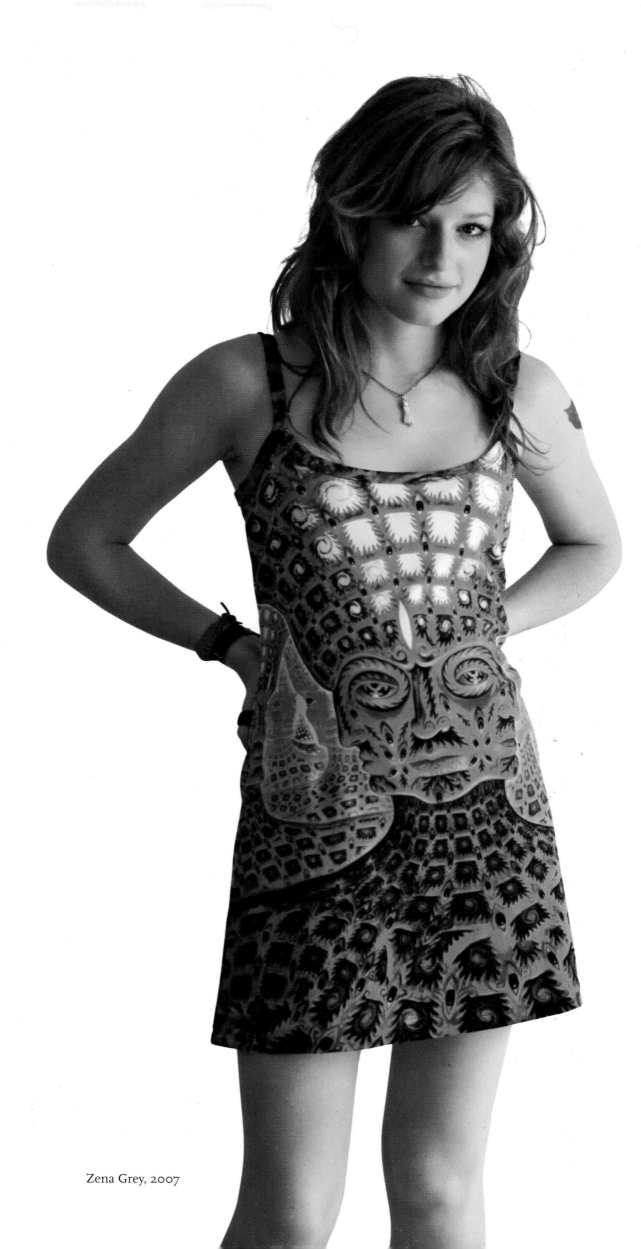

Zena Grey, 2007

INDIVIDUAL

EXPERIENCIAL

CONDUCTUAL

M U N D O I N T E R I O R

M U N D O E X T E R I O R

MUSIC MEETS ART

Name the band Tool's fave artist

His name is Alex Grey. He lives in New York. His modern take on the psychedelic decorates Tool's CD covers. asap's JONATHAN DREW makes a studio visit.

http://asap.ap.org/stories/575717.s

asap – st

CULTURAL

SOCIAL

COLECTIVO

Cómo el arte hace evolucionar la conciencia

Uno de los principios fundamentales de la "filosofía integral" de Ken Wilber es su modelo de cuatro cuadrantes que describe la relación entre los mundos interno y externo, el yo individual y el colectivo. He usado su teoría para comprender cómo el arte puede ayudar a transformar o hacer evolucionar la conciencia.

En primer lugar, una visión ilumina el mundo interno del artista. Esto corresponde al cuadrante superior izquierdo en el modelo de Wilber, el interior consciente subjetivo de un individuo. Para usar el ejemplo de Los nexos del ser, este paso correspondería a la primera vez que percibí la imagen durante un trance místico con ayahuasca. En segundo lugar, la visión o estado subjetivo del artista se expresa en un objeto estético específico, como una pintura, un cuento o una danza. En relación con Los nexos del ser, "expresar la visión" tomó varios años. En tercer lugar, el objeto entra en los sistemas colectivos de recepción estética: galerías, museos, periódicos, revistas y sitios web, como cuando la pintura fue reproducida por TOOL en su álbum, en las pancartas de los conciertos, en camisetas y otros tipos de mercancías. En cuarto lugar, el artefacto se absorbe en la corriente de memes de la psiquis cultural a partir de una interpretación pública del significado de esa ilustración, con la posibilidad de transformar el interior colectivo. Del mismo modo que al agregar una tintura a una masa de agua afecta toda la masa, el arte puede colorear y afianzar la comprensión que el colectivo tiene de sí mismo, dando lugar a una singular visión del mundo con significado cultural para la comunidad. El espíritu de los tiempos, modificado, se convierte en un contexto para la siguiente fase de la inspiración estética visionaria y así continúa la gran noria del arte por su sendero evolutivo.

El arte es una forma de hacer que el mundo interior subjetivo del artista se exprese completamente con un objeto del mundo exterior. Ese proceso creativo es inherentemente evolutivo porque la psicología del "sujeto en una etapa se convierte en el objeto del sujeto en la próxima". Literalmente, el arte convierte al sujeto en objeto, lo que da al artista la oportunidad de presenciar y trascender su estado precedente del ser. Por ejemplo, el artista atrapado en un estado depresivo podría transmitir su estado de desesperanza a la pintura. Tal vez se sentiría animado al ver el resultado y, al observar su arte, podría comprender mejor sus emociones y así pasar a una nueva etapa de madurez de los sentimientos. Por eso da resultado el arte como terapia. Si el artista ve las pistas ocultas en cada obra, su creatividad podría ser un sendero de transformación.

El arte puede ofrecer al espectador un punto de atracción hacia una evolución más elevada. Los maestros típicos de la sabiduría como Cristo y Buda representan lo que pudiéramos ser. Los retratos de *bodhisattvas,* ángeles y deidades son los espejos sagrados de nuestras propias posibilidades de iluminación.

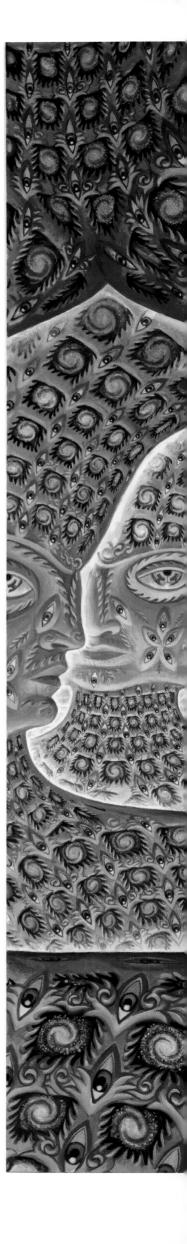

YO DIVINO
2012, óleo sobre lienzo
183 x 183 cm.

Hay una continuidad de almas reencarnadas o avatares que han sido enviados por el Todopoderoso para iluminar y alentar al mundo. Estos sabios han fundido su yo más humano con la fuente Divina. Como una planta perenne, emergen en cada generación cuando su llegada es imperativa. Cada persona es un aspecto de un Yo Divino, y los avatares son simplemente el ejemplo más puro de ello. Jesús, Buda, Padmasambhava, Yeshe Tsogyal, Ib'n Arabi, Rumi, Platón, Plotino, Santa Teresa, Hildegarda de Bingen, Emerson, Ramana Maharshi, Adi Da, Ken Wilber. Esos son algunos de los muchos maestros de la sabiduría que han mostrado a la humanidad el camino hacia el Yo Divino inherente a todos los seres. Mediante sus enseñanzas, ejemplo y presencia radiantes, la humanidad evoluciona espiritualmente. Como el fuego que nos calienta y nos sirve de guía, el Yo Divino atrae a nuestra propia alma y nos muestra el camino a la realización.

Por eso hay que estudiar las escrituras y verdades místicas de todas las tradiciones. Hay que familiarizar a nuestro pequeño yo con el Yo Divino, más allá de todas las limitaciones. En la sabiduría de cada tradición fluye la misma luz y amor. La religión es una forma de conectar a Dios con el Yo. Las enseñanzas son las herramientas de la transformación y las claves para acceder a lo intemporal. Utilizamos las prácticas de distintas tradiciones, tales como la meditación y el rezo, para elevarnos más allá y llegar al Yo Divino. Cuando estemos tratando de determinar si una enseñanza es adecuada para la tarea de la iluminación, debemos recurrir a los maestros, a los paradigmas. ¿Hasta qué punto se han realizado? ¿En qué grado estamos viviendo, hablando y expresándonos como Yo Divino? Mantengámonos cerca del fuego místico cuando lo encontremos. Las obstrucciones que nos separan del Yo Divino comenzarán a derretirse y a quemarse como carbonilla. Veremos las cenizas del temor y del odio a nosotros mismos, el autoengaño y los deseos mal orientados, mientras el fuego consume nuestros cuerpos con la dicha del amor y la conciencia infinita. La mente corpórea es el combustible del fuego místico. Brillemos con la luz de la compasión, la risa, la generosidad, la fe, la creatividad y la sabiduría. La vida es un medio para llegar al Yo Divino.

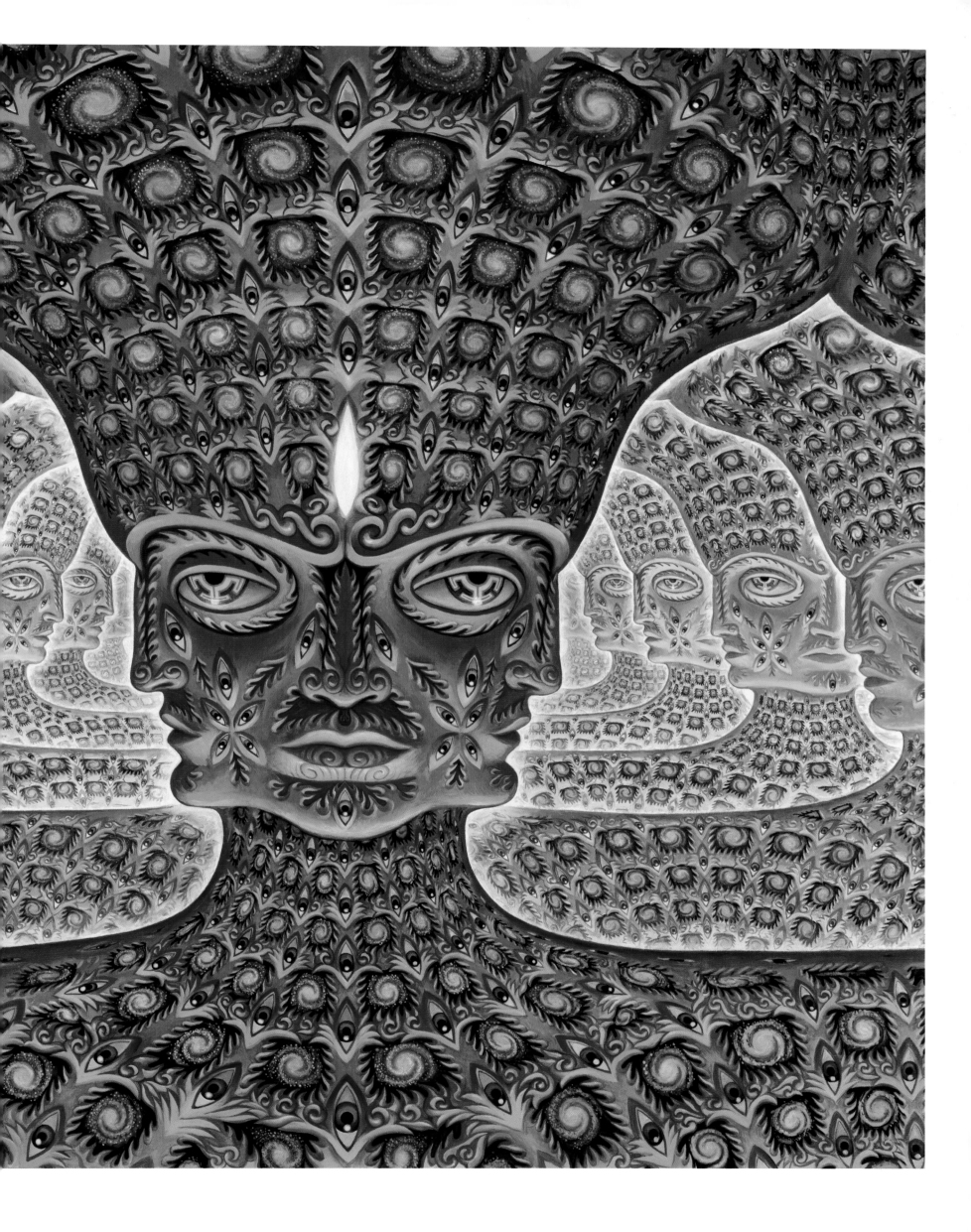

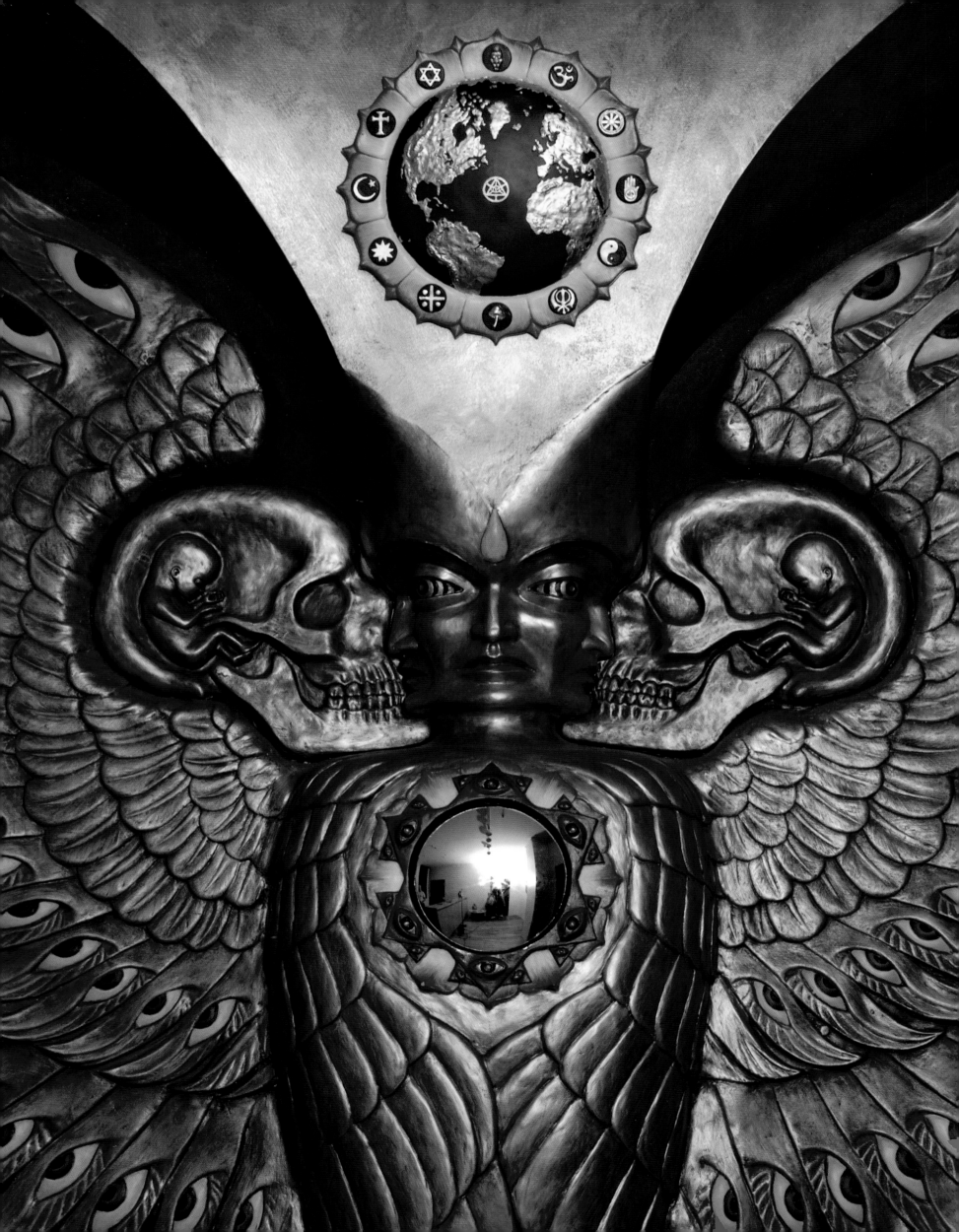

CoSM
La capilla de los espejos sagrados

La Misión de La Capilla de los espejos sagrados, CoSM, es crear un santuario duradero de arte visionario que inspire el camino creativo de cada peregrino y encarne los valores de amor y sabiduría evolutiva.

La serie de los Espejos sagrados se inspiró en una representación que Allyson y yo creamos en 1978, titulada "Energía de la vida". Consistió en varios experimentos para estimular la toma de conciencia de nuestras fuerzas vitales. En la pieza dibujé gráficos de tamaño natural con conceptos orientales y occidentales sobre el cuerpo, uno del sistema nervioso y otro que representaba los meridianos y puntos de la acupuntura, chakras y auras, es decir, el sistema energético sutil. Se invitó a los espectadores a observarlos y a reflexionar sobre su propia anatomía y campos del aura. Debido al éxito de los gráficos, Allyson recomendó que se crearan pinturas detalladas que invitaran al observador a "reflejarse" e identificarse con un mapa completo del cuerpo, la mente y el espíritu. Fue entonces que tituló la serie Espejos sagrados. Con figuras pintadas en una forma ideal y vigorosa, la ilustración puede usarse para la sanación y la contemplación transformativa.

Después de haber dedicado años a la serie, el coleccionista Marshall Frankel ofreció comprar los Espejos sagrados. También nos dio nuestras primeras tabletas de MDMA, algo que cambió para siempre nuestras vidas. En nuestro trance psicodélico, recostados en la cama en silencio, se cristalizaba una visión simultánea de la Capilla. Vi además complejos marcos filosóficos para las obras, en las que se representaba visualmente la evolución de la conciencia. En ese viaje interior, una visión y una voz nos dijeron que no debíamos vender los Espejos sagrados y otras obras valiosas y que debía construirse una Capilla de los espejos sagrados para compartir con otros la colección. Esa percepción nos reveló nuestra misión en la vida.

Allyson y yo emprendimos una colaboración para esculpir y moldear los veintiún cuadros en el sótano de nuestro edificio en Brooklyn. La serie completa de los Espejos sagrados, con diecinueve pinturas y dos espejos grabados, se completó en 1986 para un gran montaje en el New Museum de Nueva York, seguido por exhibiciones en distintas partes de Estados Unidos.

Las obras atrajeron a un creciente público gracias a los libros *Espejos sagrados: el arte visionario de Alex Grey, The Mission of Art* [La misión del arte] y *Transfiguraciones*. Un flujo constante de admiradores del mundo entero llegaba a nuestras puertas pidiendo que se les dejara ver las pinturas originales. Una exhibición única de cinco Espejos sagrados y otras obras de envergadura en la Casa Tibetana de Manhattan, en 2002, tuvo que extenderse por el creciente interés que se iba manifestando a lo largo de la exposición. Un amigo chamán, Alex Stark, nos dijo que la construcción de un espacio sagrado era una tarea para la comunidad. Sugirió que comenzáramos a realizar ceremonias de la luna llena en nuestra buhardilla para así compartir el trabajo con el público y que rezáramos en colectivo pidiendo una revelación de la Capilla, un hogar público permanente para las pinturas y esculturas. Anunciamos las ceremonias de la luna llena en nuestro sitio de Internet y abrimos el estudio.

Angel de CoSM, escultura que guarda el vestíbulo de CoSM, Nueva York, 2004–2009

El vestíbulo de CoSM, Nueva York, 2004–2009

CoSM

CHAPEL OF
SACRED MIRRORS

CHAPEL HOURS
TUES · SAT 11·6

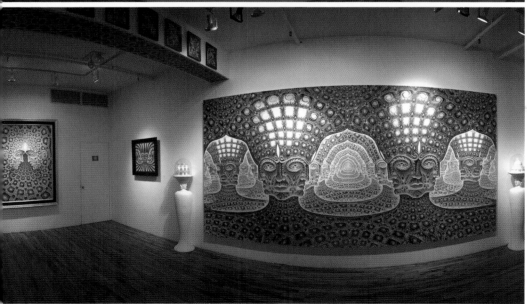

El primer encuentro atrajo a unas treinta y cinco personas, pero luego fueron cientos. Después de un año de lunas llenas en nuestro hogar, la concurrencia había crecido más allá de nuestra capacidad. Los vecinos se quejaban de las largas filas que se formaban frente al edificio cada mes, seguidas por el tañido de los tambores y los bailes hasta altas horas de la noche. Después de buscar un hogar para las pinturas y la ceremonia de la luna llena, en el domingo de Pascua de Resurrección de 2003, Robbie Wooton, dueño de casas y clubes nocturnos, visitó nuestro estudio y nos hizo un ofrecimiento muy especial. La Capilla de los espejos sagrados tendría su primer hogar temporal, un espacio descuidado en el cuarto piso del edificio Spirit de Nueva York, en el 542 West de la calle 27, en Manhattan. Con la ayuda de muchos amigos y ángeles, se inauguró CoSM en el equinoccio otoñal de 2004 y muy rápidamente se convirtió en un centro popular de la cultura visionaria de Nueva York.

Teníamos cinco salones diferentes que albergaban la exhibición CoSM. Los visitantes entraban en el salón azul donde eran recibidos con la frase "Ríndete al amor". Todos los Espejos sagrados se mostraban en el salón rojo. El rojo es el color que los fetos ven en los días soleados desde el útero, a través de la estirada piel del abdomen de sus madres. El salón amarillo tenía imágenes de relaciones de amor y pasajes del ciclo vital. En el salón blanco estaban las imágenes de la mente iluminada. El salón negro era el reingreso al mundo a través de la crisis ecológica de Gaia, para que pudiéramos apreciar nuestra interconexión.

De arriba hacia abajo: Salones azul, rojo, amarillo y blanco en la Capilla de los espejos sagrados, Nueva York, 2004–2009

Shinto

Aborígenes norteamericanos

Pax Cultura

Sijismo

Sufismo

Taoísmo

Baha'i

Hinduismo

Wicca

Judaísmo

Zoroastrianismo

Cristianismo

Paganismo

Islamismo

Budismo tibetano

Jainismo

Buddhismo

Hunab Ku

<small>SIMBOLOGÍA INTERRELIGIOSA:</small> Por toda la capilla hay símbolos de la sabiduría de muchas tradiciones. CoSM acoge a personas de cualquier religión y reafirma el núcleo místico de compasión de todos los caminos sagrados.

CoSM

Dios es el Artista Divino y el Cosmos la obra de arte permanente de la Creación. El reino transcendental de lo inmanifiesto se refleja en nuestro reino de lo manifiesto inmanente. Todos somos Espejos sagrados, reflejos de lo Divino. Como Dios es el creador, somos sus cocreadores. El impulso creativo es inherentemente evolutivo porque se resiste a los senderos conocidos y busca una nueva adaptación, un nuevo estilo, sonido, método o comprensión que sean particularmente adecuados al nuevo momento. Cada ocasión es novedosa, desconocida, con la libertad de desarrollarse en cualquier sentido. Esa es la fuerza y el mensaje del arte para la renovación del alma.

Cuando reconocemos nuestro propio papel como creadores de la realidad, ya no somos víctimas de las circunstancias y nos fortalecemos para activar nuestra propia imaginación y la intención de crear la vida que amamos.

Dios nos hace el amor a través de la experiencia visionaria. El místico visionario abre su ojo espiritual y contempla la conjunción del amor y la belleza como el fundamento y la maravilla de la creación. El arte místico aporta al artista y a su público la vía para sintonizarse con la fuerza creativa y unirse a Dios a través de la contemplación de un simbolismo cósmico. Reflexionamos con el arte visionario para así tener un atisbo de la imaginación divina y alinearnos con Dios. La belleza nos atrae porque en ella resplandece lo divino. Dios es el verdadero magnetismo que tiene la belleza.

La reflexión es vista como una práctica espiritual. Los grandes maestros y tradiciones de la sabiduría sostienen un espejo sagrado de la luz universal del amor. La reflexión es una armonía clara con el simbolismo cósmico de la vida y un reconocimiento del Yo Divino en cada persona. Cuando los espejos sagrados se colocan uno frente al otro, se revela lo infinito.

Cada uno de nosotros es un reflejo completamente singular de lo divino. En cada momento podemos optar por vernos a nosotros, a los otros, al mundo y al cosmos como espejos sagrados. Todas son oportunidades únicas de reconocer la presencia de Dios. Esta visión transformativa depende de la percepción mística elemental de la unidad de todas las dimensiones del orden inmanente y trascendental. La forma en que cada cual se ve a sí mismo y al mundo define su sendero en la vida. Nuestra visión del mundo determina cómo nos tratamos unos a otros y al entorno, por lo que es crucial que despertemos a nuestras posibilidades más enaltecidas. Lo que pensamos y en lo que creemos son las fronteras, los límites y las posibilidades de quienes somos, de lo que podemos crear y en lo que podemos convertirnos. La conciencia evoluciona a través de fases, desde una visión primaria del mundo a una más elevada. La función de la práctica y las enseñanzas espirituales es catalizar los cambios fásicos hacia la identificación del yo como un espejo sagrado. Nuestra responsabilidad de establecer esa visión, cómo pueden ser vistos el mundo y el yo, es el centro de la atención de CoSM.

El Amor es la religión universal. El arte es la expresión religiosa universal. El misticismo es la experiencia religiosa primaria cuyo emisario principal es el arte. La creatividad es la raíz de lo sagrado. La creatividad es un comportamiento sagrado. Amor = Creación = Evolución. Al fundar una iglesia donde el arte es nuestra religión nos conectamos con todas las tradiciones de la sabiduría, porque todas las religiones se manifiestan a través del arte y la arquitectura sagrados. Para conocer el significado del arte del pasado tenemos que comprender las religiones correspondientes. Conectarnos con las grandes tradiciones religiosas a través de su arte es una forma de veneración. La historia del arte se convierte en el vínculo con el espíritu universal. Los artistas forman el linaje profético al recibir y transmitir la iconografía de la evolución de la conciencia, desde las pinturas de las cavernas prehistóricas, pasando por los arquetipos míticos mágicos hasta el arte moderno y postmoderno. La línea del desarrollo del alma humana está grabada en las artes. Vemos dónde hemos estado como especie y podemos proyectar hacia dónde vamos. El ingrediente principal de las artes es la creatividad, un canal abierto a la inteligencia divina y un flujo que trasciende el dogma y permite al Espíritu hacer contacto con el mundo material. El Dios eterno toca nuestros corazones a través de la belleza en la naturaleza, la imaginación y las artes.

Cuando se reconoce la creatividad como práctica espiritual, el arte se convierte en una ofrenda para alentar a la humanidad y servir a Dios. El arte es la tradición (o religión) espiritual viva de más larga continuidad. La experiencia mística siempre va más allá de las palabras, y así el arte, la música y la poesía son el único idioma capaz de transmitir directamente el éxtasis espiritual. El arte trasciende y a su vez incorpora todas las creencias. Al ser un verdadero sendero gnóstico, el estudio del arte en todas las culturas nos familiariza con los puntos de vista existentes fuera de nuestras propias limitaciones, promoviendo de ese modo la tolerancia y el respeto a las diferencias, que son valores necesarios para la supervivencia humana.

La Capilla de los espejos sagrados (CoSM) reconoce al arte como la práctica divina que es. El arte es nuestra religión.

Reuniones de la luna llena en la Capilla de los espejos sagrados, Nueva York

Desde 2003, CoSM ha celebrado una cadena ininterrumpida de ceremonias de la luna llena que celebran la importancia de la alineación cósmica, la espiritualidad y la creatividad. Cada mes nos reunimos en esa marea alta del espíritu porque la luna llena es un símbolo del alma, un círculo luminoso que refleja una luz superior, del mismo modo que cada ser humano es un Espejo sagrado de la esplendente presencia de Dios. La ceremonia comienza con la sabiduría que comparten poetas, músicos y personas invitadas de todas las creencias. Allyson relata la historia judía del *parashá* y yo siempre doy un breve sermón sobre el sendero creativo. El ritual es seguido por toque de tambores y danza, y termina a la medianoche con un aullido a la luna.

Páginas siguientes: Carteles sobre eventos de CoSM

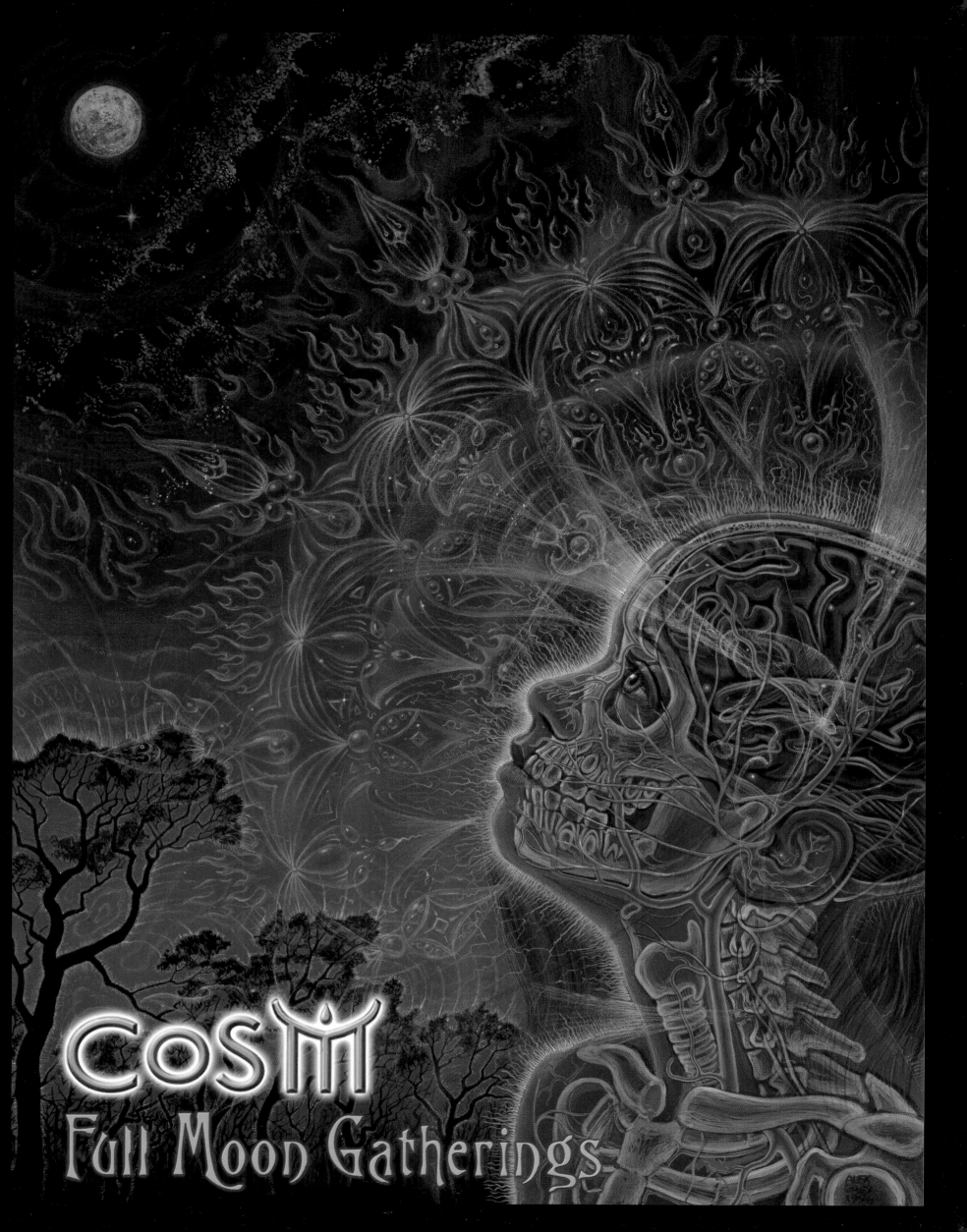

ECSTATIC AESTHETIC
Psychedelic Visions in Contemporary Art

SATURDAY, JANUARY 8TH, 8 PM
CoSM
540 W. 27TH Street 4th floor New York, NY
WWW.COSM.ORG

A MUST SEE

VISIONARY CINEMA

VINCENT CASSEL · JULIETTE LEWIS · MICHAEL MADSEN
RENEGADE
L'EXPÉRIENCE SECRÈTE
UN FILM DE JAN KOUNEN

THE NEW MOON CEREMONY
AN EVENING OF MEDITATION AND CREATIVE MANIFESTATION

CoSM PRESENTS
VISIONARY Cinema

Jacob's Ladder

AN ADRIAN LYNE Film

JOIN BRUCE JOEL RUBIN, OSCAR WINNING SCREENPLAY AUTHOR OF JACOB'S LADDER, FOR A DISCUSSION OF ONE OF THE MOST INTENSE VISIONARY FILMS OF ALL TIMES.
Thursday 6-02-05
7:30PM $10

ENTHEOCENTRIC SAL

Visionary Art & Architecture

A discussion with
Alex Grey & Erik Davis

CoSM PRESENTS: AN EVENING WITH
THOTH

ENTHEOCENTRIC SALON
SATURDAY, FEBRUARY 24TH

CoSMosis

ENTHEOCENTRIC SALON

CoSMosis SATURDAY, JANUARY
542 W 27TH ST. 4TH FLR. NY. NY 1000

Chapel of Sacred Mirrors 542 West 27th St 4th Fl NY, NY 10001

VISIONARY
PRIMITIVE

DECEMBER 16TH & 17TH 2006

ENTHEOCENTRIC SALON

CoSMosis
SATURDAY, NOVEMBER 25TH
10PM - 5AM $20
542 W27TH ST. 4TH FLR. NY,NY WWW.COSM.ORG 212.564.4253

Elements of the Beloved
An Evening of Sufi Arts, Music, and Mysticism

Featuring
HuDost

CoSM TWO YEAR ANNIVERSA

COSM TOUR w/ ALEX GREY
8pm-10pm

LIVE PAINTIN
Alex Grey
Allyson Gre

MUSIC in CoSMosis
DJ SHAWNA (EL CIRCO, SF)
Hiphop/dub/dancehall/ worldfusion/IDM/house/ breakbeat/tech/electro

HAJ
(FREEK FA live perf
BLACKN

DJ SETS BY STEVE-O & TONY U
In CoSM 10pm -3am:
RAY IPPOLITO'S WAVES IN LIFE
A journey of Spontaneous Composition traveling through world, electronic,and improvisational soundscapes featuring cello, beatbox, guitar, and laptop.
542 W27TH ST. 41

THE ORIENTALISTS

Slide Talk and Book Signing
by author Kristian Davies
Thursday, August 4th
7:30pm - 9:30pm
$10

THE ORIENTALISTS
WESTERN ARTISTS IN ARABIA, THE SAHARA, PERSIA & INDIA

AVATAR

10.22.05

CELTIC WINTE FESTIVAL

Join us for an Evening of Traditional Celtic, Music, Dance, and Storytelling

Saturday, December 10th
7:30pm on into the night. $20

CoSM
542 W. 27th Street 4th floor New York, NY 10

The Author, Kristian Davies, will give an a general introduction to the genre of Orientalism with a digital slide showing of many of the images in the book, which are almost photographic in their level of realism and detail. Davies will take viewers on a geographical tour of the world the Orientalists traveled to and painted, spanning the breadth of the Near and Middle East, from Morocco to India and all points in between. Most likely of special interest to fans of the work of Alex Grey and visitors to Cosm, particular emphasis will be placed on the great fascination the Orientalist painters had with the spiritual life of the people of the Middle East. Orientalist painters depicted Sunni, Sufi and Shiite Muslims in their work, as well as Christians, Jews and Hindus. The slide show will illustrate the startling and diverse ways in which the Orientalists depicted faith and spirituality in their paintings. There will be an opportunity for questions afterwards.

YOGA at CoSM

every tuesday

Himalayan Voices at CoSM
Two Sessions on Wednesdays,
6:30 - 8:00 p.m. and

CoSM fire

FRIDAY, JULY 28th, 2006
ALL NIGHT Bonfire Camp-Out
AT Center for Symbolic Studies, Rosendale, New York

CHAPEL OF SACRED MIRRORS
Deities & Demons
Masquerade

JOIN US FOR A NIGHT OF COSTUMES, MUSIC & MAGIC.
COME DRESSED AS YOUR TRUE SELF, ARCHETYPE,
OR ANYTHING THAT YOU CAN IMAGINE.

Friday, October 29th 2004
9pm-6am
CoSM
540 W. 27th Street 4th floor
New York, NY 10001
212.564.4253 • www.COSM.org

SACRED SEX

THURSDAY, SEPTEMBER 20th

AYAHUASCA MONOLOGUES: TALES OF THE SPIRIT VINE
Chapel of Sacred Mirrors 542 W. 27th St. 4th Fl. NYC 10001 212.564.4253

a Celebration of Hemp Cult...
420
Sunday, April 20, 2008

CHAPEL OF SACRED MIRRORS
542 W. 27th St. 4th Fl. NYC 10001
212.564.4253 www.cosm.org

THEOCENTRIC SALON
23-06 8PM-6AM $20

h Gregory
ofi
organ

ndom Rab
Francisco) Down-
tempo /
Breakbeat
/ Trip Hop

Midnight Aerial/Fire
Performance
Marisa Scirocco and Jonette Ford

VE BOOKE
of acoustic and
nts fusing the
e East, India,

Video Projection
& Deco in CoSMosis
Optical Delusion, Steve-o
Kaliptus, Eli Morgan, Alex Grey

Y 10001. cosm.org 212.564.4253

CoSMosis

MICROCOSM GALLERY
The Art of Janet Morgan
Opening Reception: 6pm
microcosmgallery.com

The Next Lost
Civilization?

Saturday Oct 20th, 2007
ENTHEOLOGUE with
Graham Hancock

CoSM Chapel of Sacred Mirrors
542 W. 27th Street 4th floor New York, NY 10001

ul Booth, Filip Leu, and Guy Aitchison
PRESENT

THE ART FUSION EXPERIMENT

at

CoSM

Kabbalah
Doorway to the Soul
Edward Hoffman, Ph.D.
Friday July 15th, 7 pm to 9 pm.
Sunday 17th, 12 noon to 5 pm.

CoSM
CHAPEL OF SACRED MIRROR
540 West 27th Street 4th floor, NYC, NY 10
212.564.4253 www.cosm.org

19 - 07 **MICROCOSM GALLERY** **FOTO PHRONTIERS**

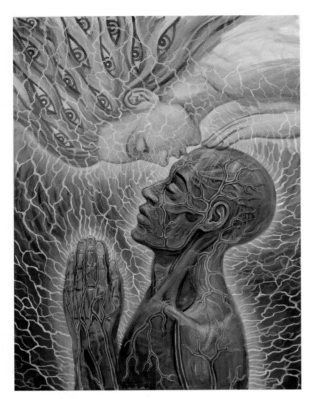

El beso de la musa, 2011,
acrílico sobre lienzo, 76 x 102 cm.

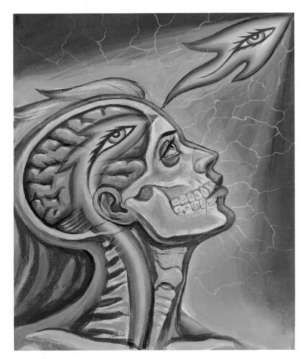

Visión de Zena, 2011,
acrílico sobre lienzo, 71 x 89 cm.

Por qué es importante el arte visionario

1. Las experiencias místicas visionarias son el contacto más directo de la humanidad con Dios y son la fuente creativa de todo el arte sagrado y las tradiciones de la sabiduría. En la actualidad, la mejor tecnología para compartir los reinos imaginarios místicos es la representación bien elaborada por un testigo visual.

2. Los artistas visionarios místicos destilan los viajes multidimensionales y enteógenos en teofanías cristalizadas externamente, símbolos embebidos en visiones revolucionarias del mundo. Como los artistas visionarios místicos pintan los reinos trascendentales a partir de la observación, su trabajo es un cúmulo creciente de evidencias que corroboran los mundos de imágenes divinas y, por extensión, el Espíritu en sí mismo.

3. El estado místico descrito por artistas visionarios incluye imágenes de unidad, unicidad cósmica, trascendencia del espacio y el tiempo convencionales, un sentido de lo sagrado al haberse encontrado la realidad máxima, sentimientos positivos, colores vívidos y luminosidad, un patrón simbólico del lenguaje, imágenes de seres imaginales y visiones de figuras geométricas como joyas que se expanden al infinito.

El arte visionario aporta a los peregrinos de las sagradas dimensiones interiores una validación de sus propias observaciones y demuestra la naturaleza universal de los reinos imaginales. Al reflejar la riqueza luminosa de mundos espirituales más elevados, el arte visionario activa nuestro cuerpo de luz, empodera nuestra alma creativa y despierta nuestro potencial más profundo para la acción transformadora y positiva en el mundo.

5. La visión materialista del mundo que tiene la humanidad tiene que pasar a una visión sagrada de unicidad con el medio ambiente y el cosmos, o se arriesga a la autodestrucción por el abuso continuo de la red de vida. Las grandes obras en el mundo de las artes creativas nos exhortan a imaginar nuestra unión elevada en la medida en que la humanidad evoluciona hacia una civilización planetaria sostenible.

6. El arte místico visionario es una manifestación de la experiencia religiosa primaria. La palabra "religión" proviene etimológicamente de una raíz que significa "reconectar". La experiencia religiosa primaria es una conexión personal con la Fuente que nos "reconecta" con nuestra propia divinidad.

7. *Enteón* significa "un lugar para descubrir al Dios interno". El salón de exhibiciones Enteón de CoSM honrará y preservará las obras de arte visionarias que apuntan hacia nuestra fuente común trascendental.

La Galería MicroCoSM, fundada por Alex y Allyson Grey, fue un espacio para exhibir arte místico visionario en el barrio artístico de Chelsea, en Nueva York, entre 2005 y 2009. Localizada en el cuarto piso de 540 W 27th Street, junto a la CAPILLA DE LOS ESPEJOS SAGRADOS, la galería exhibió pinturas y esculturas de consumados artistas visionarios cuyas obras abordan el tema de la transformación de la conciencia.

Instalación de Oliver Vernon, 2007

MENTES BIEN ABIERTAS, espectáculo grupal, 15/12/05–11/2/06

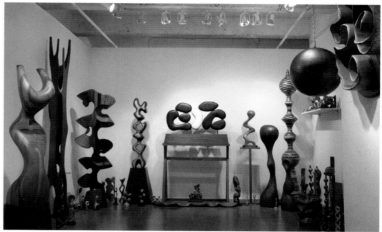

Ralph D'orazio, 2006

Filip Leu, Guy Aitchison, Paul Booth, Michele Wortman, Titine Leu y Sabine Gaffon

Alex y Allyson, Robert Venosa y Martina Hoffmann

Entrada de la galería

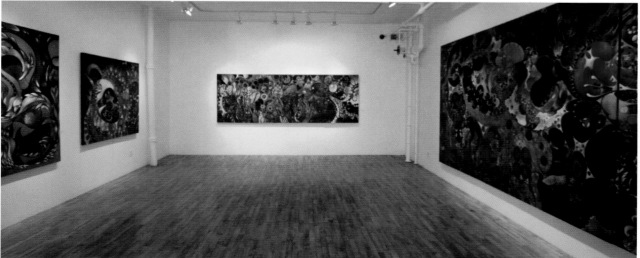

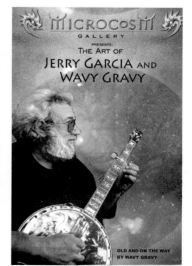

ISAAC ABRAMS, 8 de septiembre a 6 de octubre de 2007

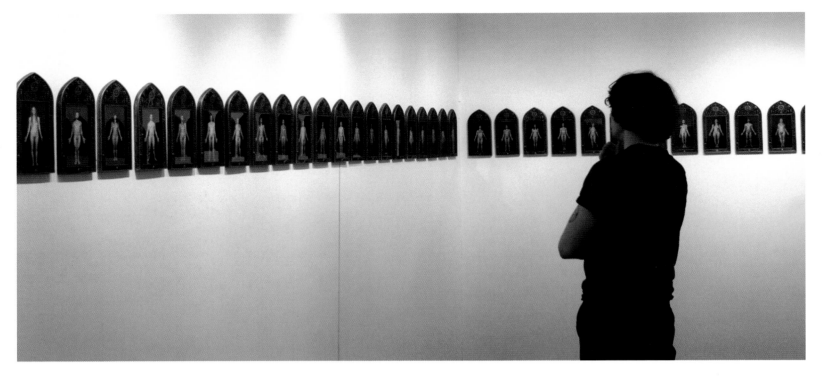

Exhibición "Todos somos un espejo sagrado"
Galería MicroCoSM, 6 de agosto a 12 de octubre de 2005

Con un gesto de extraordinario valor, ciento veinticinco miembros de la comunidad CoSM se ofrecieron voluntariamente para ser fotografiados desnudos en el marco de una exhibición inusual y polémica, y a veces excitante, en la galería MicroCoSM en Manhattan. Los participantes se desnudaron y posaron para las fotos parados delante de una pared negra en la Capilla, con las palmas abiertas a los lados, como una figura de las pinturas de los Espejos sagrados. Eran personas de todas las etnias y complexiones físicas. Estuvieron representados por igual los muy tatuados, los cojos, las personas extremadamente delgadas, los obesos, los jóvenes y viejos, y los hombres y mujeres con físicos impresionantes. Allyson y yo hicimos las fotos y también participamos junto a casi todo el equipo de CoSM. Las fotos fueron colocadas en réplicas de metal de 30 cm cuidadosamente elaboradas de los marcos de los Espejos sagrados. Esta muestra especial, titulada "Todos somos un espejo sagrado", da a entender que todos somos un reflejo de lo divino.

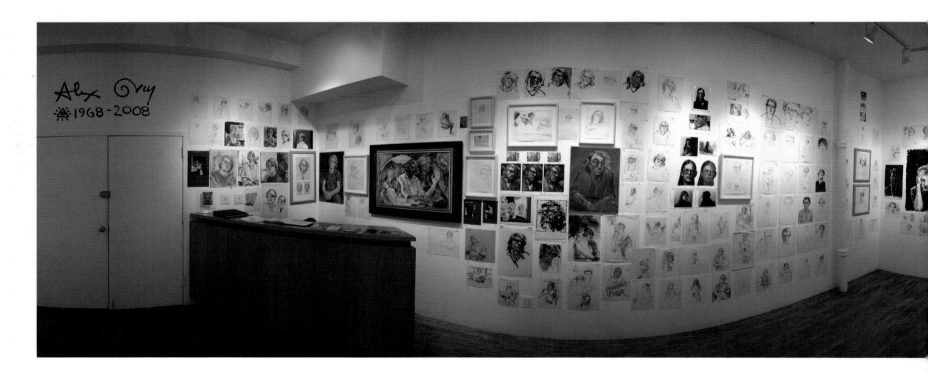

Alex Grey:
Exhibición 'Cuarenta años de autorretratos'

Galería MicroCoSM
29 de noviembre a 31 de diciembre de 2008

Comencé a dibujar y pintar autorretratos a los catorce años, cuando era un artista en ciernes. Durante más de cuatro décadas, de 1968 a 2008, hice cientos de retratos de ese estilo frente a un espejo, la mayoría de ellos a modesta escala y sobre papel. Mis autorretratos nunca habían sido exhibidos antes de la muestra en la Galería MicroCoSM y representaban para mí un modo privado y experimental de reflexionar sobre períodos personales tumultuosos y teofanías psicodélicas. Esa fue la exhibición final en la Galería MicroCoSM, en Nueva York.

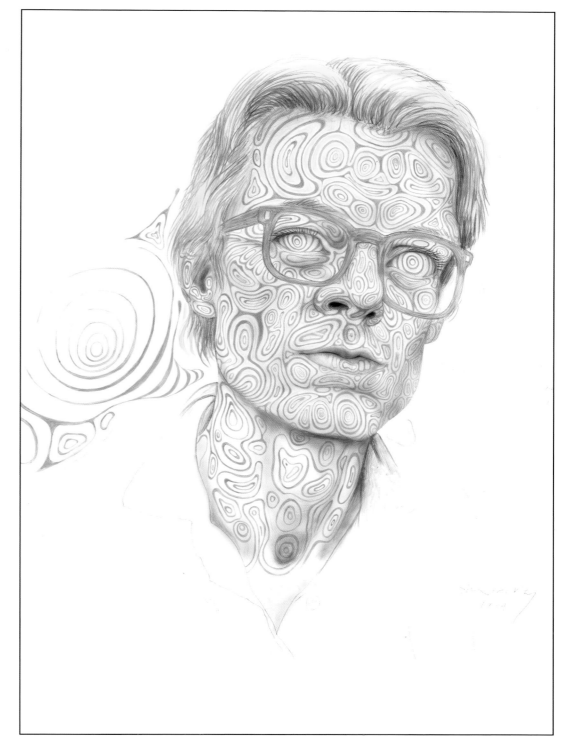

Autorretrato, 1984, lápiz y tinta sobre papel, 56 x 76 cm.

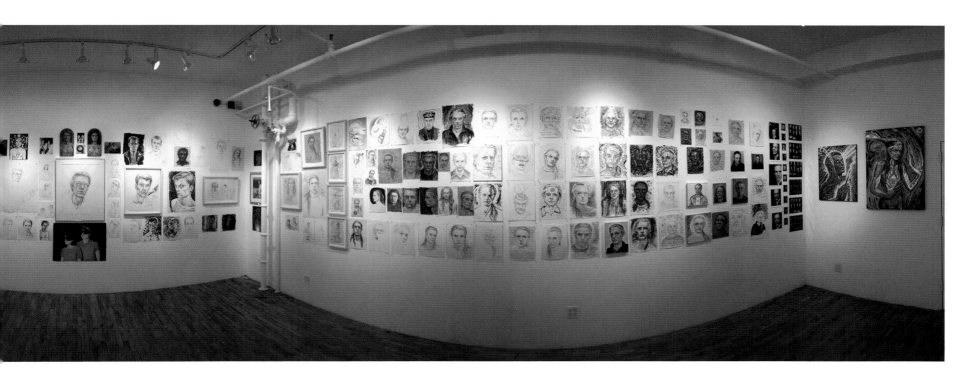

Alex Grey: Cuarenta años de autorretratos 1968–2008, galería MicroCoSM, Nueva York, 2008

Quitando los Espejos sagrados de la Capilla, Nueva York, 2009

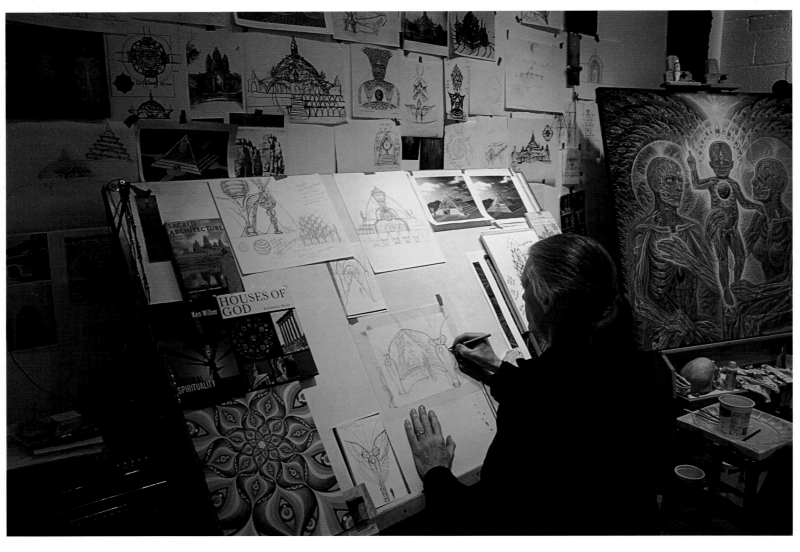

Alex Grey trabajando en diseños para CoSM, 2007

CoSM se muda de Nueva York al valle del Hudson

Como sabíamos que un templo duradero no se puede construir en un espacio alquilado de un club nocturno en Manhattan, seguimos buscando un local permanente. Visitamos varios lugares en todo Estados Unidos, pero nada nos parecía adecuado. Entonces, el diseño para la arquitectura de la Capilla se me presentó como una visión el mismo día del cumpleaños de Allyson en 2007. La estructura abovedada aparece en el espacio negativo entre las dos caras. Desde cualquier punto en los predios de este templo circular, los espectadores pueden ver los perfiles de dos caras espirituales, con su tercer ojo unido en el chapitel. El pabellón de la entrada principal es una rueda de pilares con cabezas de divinidades y seres de cuatro caras, como se representan en la pintura Los nexos del ser. Entre las cabezas se ubican figuras de templos más pequeños con perfiles que reproducen las divinidades mayores del cielo. La arquitectura no es solo un receptáculo para un grupo de obras de arte intemporales. Es una estructura fractal recursiva de seres angelicales dentro de otros seres, abrazados por la presencia celestial cuyo perfil define el espacio sagrado. Esta pieza épica de arte y arquitectura requería un escenario tranquilo en un marco natural, un parque-jardín para la meditación y una escultura que rodeara la futura capilla.

Después de tener la visión, mi próximo pensamiento fue: ¿dónde la construimos? Al hacer una búsqueda en Google sobre ventas de centros de retiro espiritual, encontré *findthedivine.com*, donde anunciaban la venta de un local exquisito, aunque dilapidado, en el valle del Hudson. En el Día de la Tierra de 2007 visitamos por primera vez los terrenos sagrados en Wappinger, Nueva York. Al llegar, vimos en la entrada unos pavos en plena danza de apareamiento, señal de que era un lugar de amor. Estas 16 hectáreas de exquisitos bosques con seis edificaciones y un granero habían sido entregados hacía cincuenta años a la Iglesia Unida de Cristo, una denominación cristiana radicalmente receptiva. Nos tomó un año y medio obtener el financiamiento necesario y convencer a los propietarios de que traspasaran su estimada propiedad a nuestro cuidado. En enero de 2009, veintiún voluntarios empacaron y trasladaron los veintiún Espejos sagrados y otras obras de arte muy queridas a un almacén, hasta que la nueva casa pudiera remodelarse para volver a montar la exhibición. Cuando se publicó la versión original de este libro, con la ayuda de un fiel equipo, miembros de la junta y voluntarios, habíamos reconstruido tres edificaciones en su totalidad, y decidimos que el Salón de Exhibiciones Enteón se inauguraría en 2013. Las obras de arte originales que atrajeron a decenas de miles de visitantes en Manhattan podrán ser vistas allí de nuevo.

En 2008, CoSM recibió aprobación oficial para funcionar como iglesia. Como lugar de veneración transdenominacional, CoSM es el contexto para una comunidad inspirada por la experiencia religiosa primaria, el contacto personal con lo divino y la creatividad como práctica espiritual. CoSM acoge el núcleo místico de la verdad que hay en todas las tradiciones sagradas de sabiduría. La Capilla de los espejos sagrados se construirá (y rezamos para que eso ocurra) en la extraordinaria pradera rodeada de árboles y arbustos de bayas. La fecha tope para erigir la Capilla es 2020. ¡Los invitamos para que se unan a nosotros en este viaje épico! Háganse miembros de CoSM y ayuden a nuestra comunidad a construir la Capilla de los espejos sagrados. El sendero es la fruta. La travesía es el néctar.

Boceto de CoSM, 2007

Boceto escultural de la Capilla de los espejos sagrados, por Sharon Fulcher

Abajo: Modelo computarizado de la Capilla de los espejos sagrados, por Gary Telfer y Zacchariah Gregory

La Diosa de CoSM

Las dimensiones del terreno de CoSM se corresponden con las de la *vesica piscis*, la forma geométrica sagrada que representa el arquetipo de lo femenino. Esta proporción de 1 x 2 es la que corresponde a la forma de un ser humano adulto y alberga perfectamente la imagen de la forma de una diosa. Un templo es como una vasija del alma e intuitivamente un lugar de peregrinaje relacionado con la Divinidad Femenina. Nuestra primerísima odisea en la vida, como células sexuales separadas, es el viaje del semen hacia el óvulo. Nuestra existencia depende del éxito de esa travesía hacia la Gran Madre. Para que se inicie la vida, el esperma debe hacer un viaje largo, lleno de peligros y hasta con la posibilidad de morir, antes de juntarse en unicidad con la Diosa que lo espera. Un espacio sagrado llama a los que buscan la unicidad. Un ángel me dijo una vez que *la Capilla de los espejos sagrados es un útero para la gestación del despertar del espíritu humano.* Allyson, la feminidad sagrada en mi vida, me inspiró y dio nombre a los Espejos sagrados. La Diosa de CoSM está incorporada en estos predios divinos.

La línea central de la finca, desde la entrada hasta el altar del sol, es un canal central hacia la anatomía sutil de la figura de la Diosa. Los chakras se alinean en el canal central y se coordinan precisamente con varios puntos energéticos del paisaje exterior. El *ioni* de la Diosa está directamente en la entrada hacia la pradera donde se construirá la Capilla. El segundo chakra, el centro emocional, asociado con el agua, está sobre un pozo antiguo. El corazón de la Diosa está precisamente en el púlpito desde donde ministros de raza blanca y negra predicaban juntos a principios de los años sesenta. El centro de la garganta está alineado con un estanque circular que refleja el azul del cielo, cerca del estudio donde vivo con Allyson. En la cima del terreno se ha rediseñado una vieja cisterna para convertirla en un altar al sol como el chakra que corona a la Diosa.

Desde los pies de la diosa, el terreno es una colina de suaves laderas que se eleva hasta llegar a la corona. El canal central está en exacta alineación hacia el sureste con la salida del sol del solsticio de invierno. Ese día el sol sale para anunciar "el regreso de la luz" en perfecta coordinación con el chakra de la corona de la Diosa y envía un rayo de luz vivificante que recorre el canal central.

La Madre Tierra, Gaia, ha sido descuartizada por sus hijos humanos inconscientes y codiciosos. Es necesario colocar en todo el terreno capillas que se relacionen con las partes corporales de la Diosa. Los peregrinos podrán "recordar a la Madre" al visitar ritualmente los altares que la honran ubicados por todo el terreno del templo. Ese es el plan para el futuro de CoSM, con la creatividad, el arte y los edificios como sendero sagrado.

La dama de la tierra
La Diosa y el Árbol de la vida de CoSM
superpuestos en el nuevo hogar de
CoSM, en Wappinger, Nueva York

Túmulo en la entrada de CoSM

Hace cuatrocientos años, en la ribera este del río Hudson, desde Poughkeepsie hasta la isla de Manhattan, vivió un pueblo conocido como los Wappinger. Mucho antes que Henry Hudson naciera, el río y el valle no llevaban su nombre. La zona se conocía como *Mo-hee-kon-e-tuck,* "el río que corre en dos direcciones". Cien años después del asentamiento de los holandeses en la región, el único rastro que quedaba de los Wappinger era el nombre del pueblo. Para honrar a los que una vez vivieron en esa tierra sagrada, el equipo de CoSM erigió un túmulo de piedras, con una losa labrada a mano que lleva el nombre de ese pueblo. Varios amigos, incluido Evan Pritchard, experto en los nativos del valle de Hudson, se reunieron para celebrar un día de ceremonias, música y relatos sobre lo que conocemos de la tribu Wappinger.

Alex y Allyson poco después de la compra la propiedad de CoSM, Wappinger, estado de Nueva York, 2008

La escultora visionaria Kate Raudenbush exhibió inicialmente ESTADOS ALTERADOS, una escultura de acero de tres pisos de altura en el festival anual de arte de contracultura, "El hombre ardiente", en 2008. Raudenbush aceptó una invitación de CoSM para que nos prestara su asombrosa escultura sagrada interactiva. Esta bellísima arquitectura abovedada, de acero cortado con láser y laminado en frío, refleja la forma y el poder de la cúpula blanca del Capitolio estadounidense. El diseño de la filigrana lleva símbolos de los nativos norteamericanos, con águilas que se transforman en personas-águila. Esta escultura monolítica crea un espacio sagrado para contemplar los orígenes del sueño americano y concebir un estado alterado de la conciencia en unidad con la naturaleza y el espíritu.

ESTADOS ALTERADOS, escultura de Kate Raudenbush en la ceremonia de apertura de CosM, 2009

Puertas del ángel, 2009, tinta sobre papel, 25 x 51 cm.

Esta exquisita puerta del ángel se diseñó como emblema y punto de referencia para representar a CoSM y dar la bienvenida a todos los peregrinos. Entre las cabezas de los dos ángeles está la forma de la capilla que se ha concebido para este terreno. En las alas de los ángeles están el águila y el cóndor, que simbolizan la profecía de Pachamama sobre la llegada de un nuevo orden mundial. La trayectoria del cóndor, que representa el hemisferio sur, está asociada con el corazón, lo intuitivo y lo espiritual.

La trayectoria del águila, que representa a los pueblos del hemisferio norte, está asociada con el cerebro, lo racional y lo material. Cuando el águila y el cóndor vuelen juntos en el cielo como iguales, comenzará de nuevo una época de colaboración y unión en la Tierra. Los ángeles llevan pinceles sobre las espaldas con unas gotas de pintura que representan el arte como senda espiritual. En sus cabezas y corazones se colocarán discos que simbolizan la Tierra y el Sol. La geometría sagrada central se refiere a la obra de Allyson y representan el orden y la estructura necesarios para construir una comunidad espiritual.

Adán y Eva, 2004, Alex Grey, pintura en las puertas de 0,74 metros cuadrados de la Capilla de los espejos sagrados, Nueva York

En las puertas de entrada de CoSM, en Nueva York, estaban pintados Adán y Eva, el hombre y la mujer primarios, dentro de un modelo geométrico de proporciones sagradas. El diseño de la figura humana presentada aquí se inspiró en los trabajos del Padre Desiderious, un párroco del siglo XIX que midió estatuas egipcias y griegas de la antigüedad para llegar a esas proporciones ideales. Los chakras, un mapa del sutil sistema que forma parte del cuerpo humano según los principios del yoga hindú, están representados con círculos espectrales coloreados que ascienden por la columna vertebral.

Adán y Eva, 2012, talla en las puertas de madera de 0,74 metros de la futura Capilla de los espejos sagrados, Wappinger, Nueva York

Desde la ingle hasta la coronilla, los chakras representan una jerarquía del mundo material al espiritual y aparecen en numerosas pinturas de la colección de CoSM. El árbol cabalístico de la vida de la tradición mística hebrea se representa con círculos blancos que bordean las figuras con forma cristalina de doble punto. Representado tradicionalmente como diez estaciones, o Sefirot, el árbol crece desde el cielo hacia abajo, desde el Keter, el centro espiritual más alto, al Maljut, el mundo material manifiesto que se ubica en los pies.

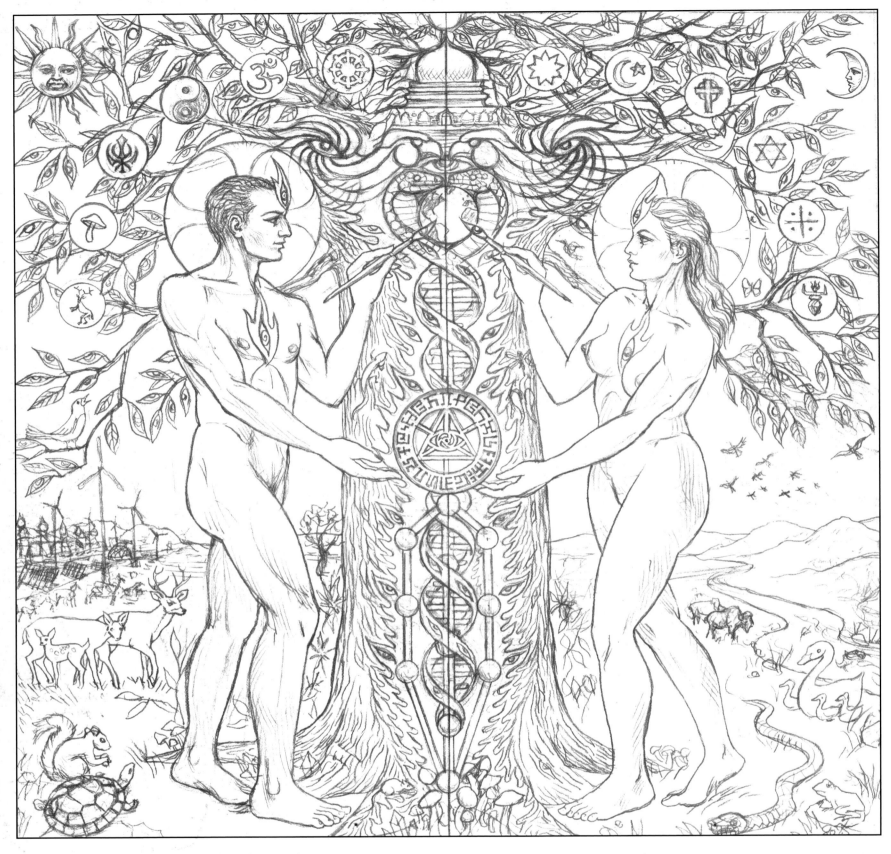

CREAR UN MUNDO MEJOR, 2011, dibujo sobre papel, 32 x 32 cm.

Del otro lado de las puertas talladas con las figuras geométricas sagradas de Adán y Eva hay una imagen del Árbol de la Sabiduría. Adán y Eva han regresado al Edén para tomar el fruto de ese árbol, que representa todas las religiones del mundo. Se aprecia la existencia de muchas criaturas vivas. Con su arte divino, el hombre y la mujer arquetípicos crean juntos un mundo mejor y más hermoso. El canal central del árbol representa el ascenso evolutivo de la conciencia, simbolizado por una serpiente alada de ADN con un Horus cósmico en la parte superior. El pináculo lo conforma el perfil de la capilla. El picaporte es el símbolo de CoSM. Un templo visionario de arte puede servir a la humanidad al señalar el carácter sagrado de toda la creación y un posible futuro de unidad y diversidad en una civilización planetaria.

Trabajo en curso de las
puertas de ADÁN Y EVA

Wayan Raka, escultor
Kadek Sutarna, fotógrafo

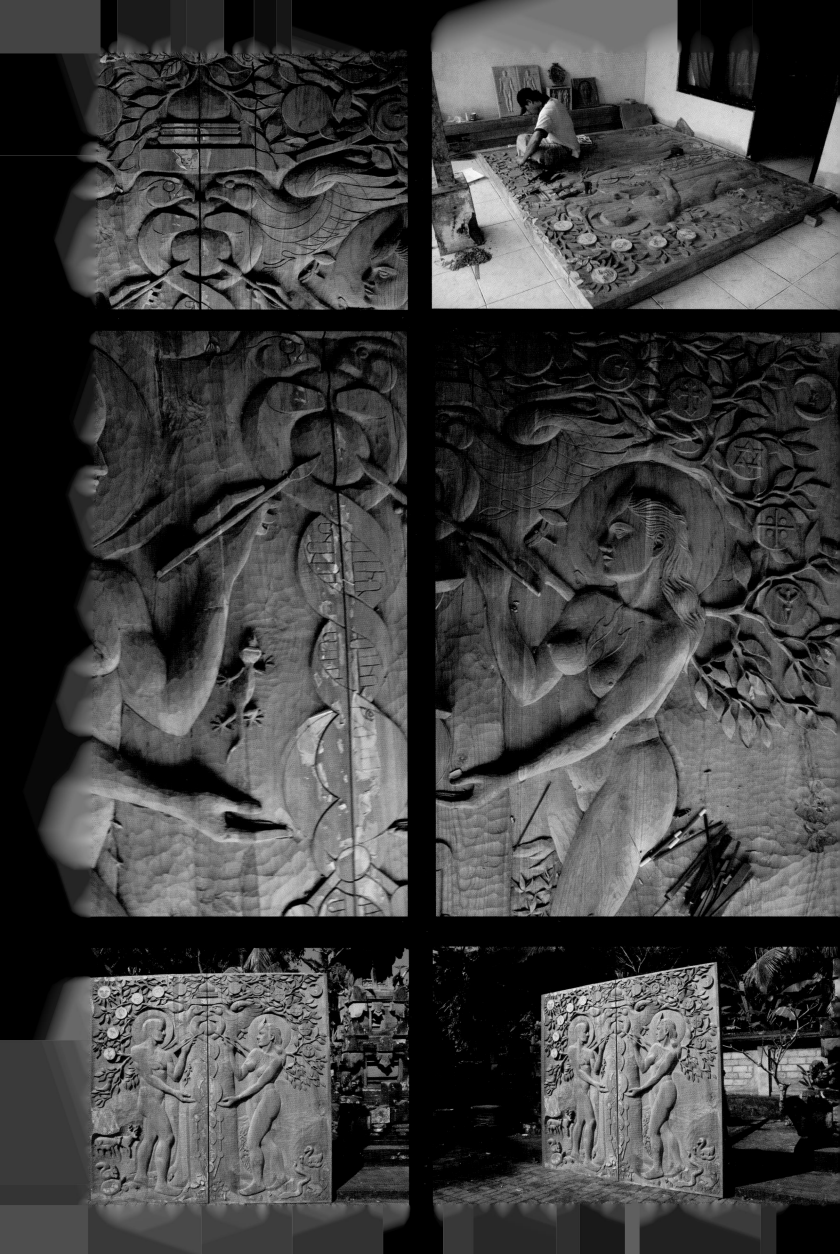

GRIAL DE COSM
2012, bronce
16,5 cm. de altura

El Grial de CoSM es un cáliz que simboliza que somos portadores de una energía creativa con una visión amplia. Este objeto sagrado se identifica mayormente con la copa de vino que usó Jesús en el Séder de Pésaj, la Última Cena que pasó junto a los apóstoles, su familia de elección. El mito del Grial se hizo popular en los relatos del Rey Arturo y los Caballeros de la Mesa Redonda, que hicieron una cruzada por la vasija sagrada. Símbolo de la divinidad femenina y la iluminación gnóstica, el grial solo se puede encontrar cuando se bebe de la copa de la realidad espiritual.

AVE DEL ALMA
2010, madera
10 x 23 x 38 cm.

El alma y el ángel alado están fusionados desde el punto de vista histórico y arquetípico. En la mitología egipcia se asocia el alma con un ave de cabeza humana llamada Ba, que sale del moribundo cuando este exhala su último suspiro. Este símbolo escultórico combina al ángel de cuatro caras con el cuerpo de un ave. Su posibilidad de ver en todas las direcciones al mismo tiempo indica una visión universal. Las alas con ojos indican el vuelo de la conciencia superior.

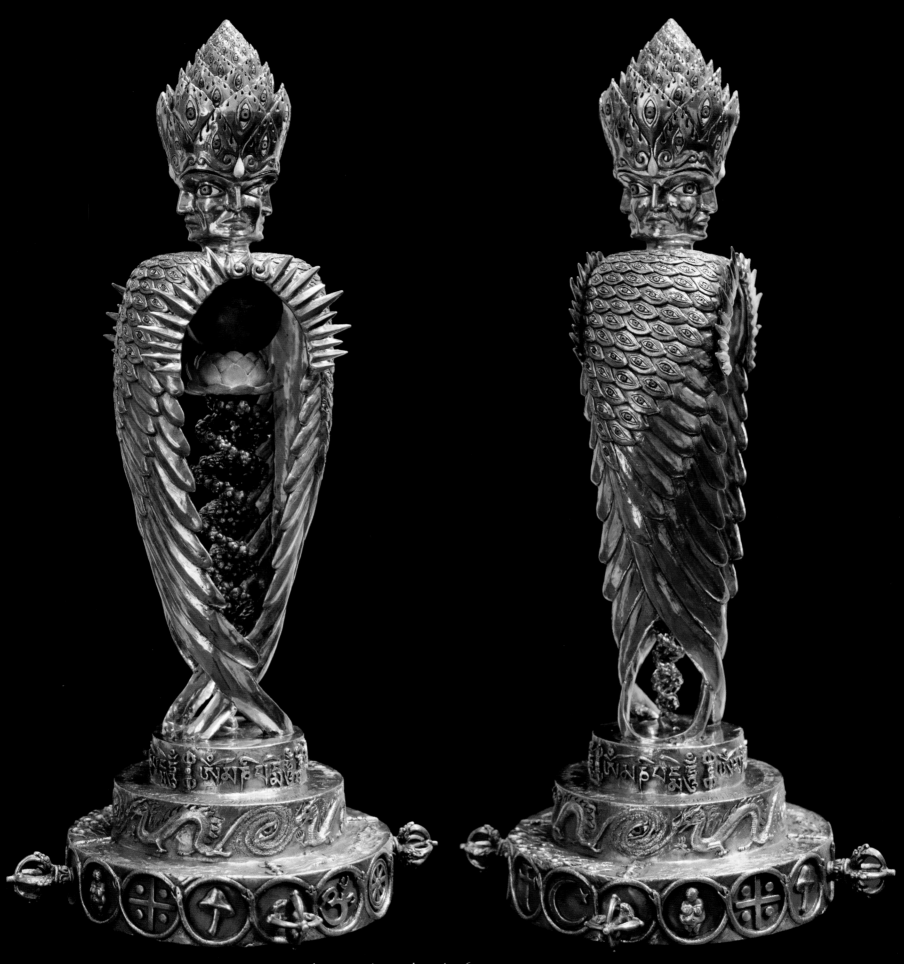

RUEDA DE PLEGARIA MUNDIAL, 2005–2012, bronce y pintura de aceite, 61 x 20 cm.

La rueda de plegaria es un objeto ritual del budismo tibetano, una rueda sobre una espiga, hecha de varios materiales, con el mantra sánscrito *Om mani padme hum* grabado en su parte externa. Las tradiciones budistas tibetanas alegan que hacerla girar es tan meritorio como el rezo oral. *Om mani padme hum* se traduce como, "Te saludo, Joya del loto". La joya es la mente iluminada y el loto es la vida. La mayor aspiración que uno puede tener es alcanzar la iluminación en beneficio de todos los seres. El Buda de la compasión activa ofrece el rezo *Om mani padme hum* para la iluminación; ese *bodhisattva* ayudará a quien use este mantra.

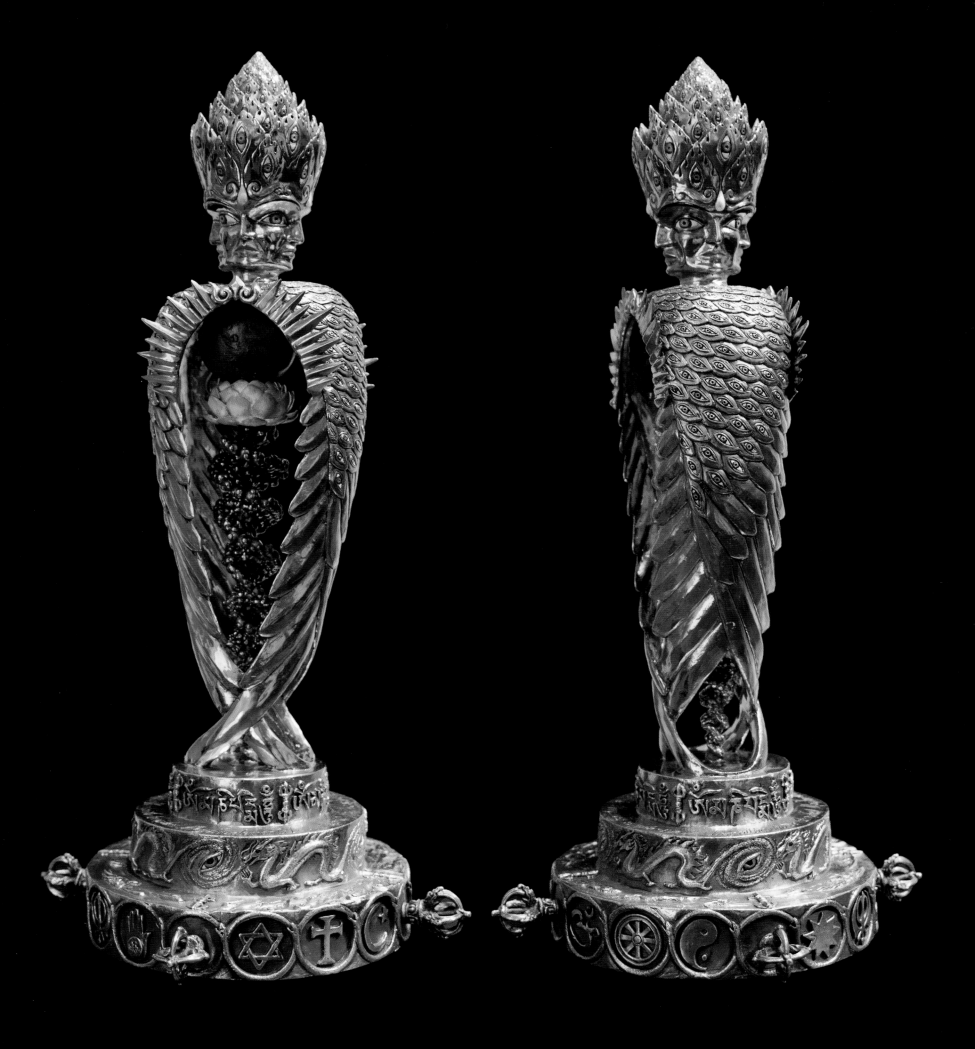

Es el mantra nacional del Tíbet. Es así que la rueda de plegaria invoca la energía de la compasión activa para uno y el mundo. La rueda de plegaria mundial fue creada en CoSM específicamente para reconocer todas las sendas de la sabiduría, invocar al espíritu de la compasión activa y fortalecer el sentido de la conciencia cósmica. La escultura es un ángel guardián de cuatro caras que miran en cuatro direcciones, una corona de ojos y alas visionarias que cubren el planeta Tierra nacido del loto. En la base hay plegarias para la purificación de los elementos, la paz entre todos los seres, la abundante energía creativa y la iluminación de todos los seres.

El Enteón

Enteón se refiere "a un lugar para descubrir el Dios que llevamos dentro" y es el mismo nombre que dimos al renombrado "Campamento del hombre ardiente", que vio la luz en 2006. Muchos de los mejores y más brillantes pintores visionarios han exhibido pancartas y pinturas en los diversos domos y carpas de esculturas en la comuna de Enteón. En CoSM, Enteón (que se encuentra en construcción) será un santuario del arte visionario. Su arquitectura apuntará a la unidad trascendental de todas las religiones mediante una franja continua de divinidades idénticas que revisten (y protegen) la estructura, con el símbolo de una religión diferente del mundo sobre cada ojo. Ángeles de la creatividad y de la imaginación, empuñando simbólicamente el pincel del artista y al servicio de cada tradición de sabiduría, surgen con las lágrimas de misericordia que salen de las muchas caras de la Divinidad, conectando los ojos cósmicos de Dios con los de los humanos. La primera exposición en el Enteón será la de Alex Grey, incluidos sus veintiún Espejos sagrados. Cuando se termine de construir la capilla, sacaremos esas obras del Enteón para dar paso a una colección de arte visionario de todo el mundo y acoger exposiciones itinerantes. Las nuevas tecnologías de moldeado e impresión en tercera dimensión servirán para crear los elementos escultóricos de este diseño arquitectónico. Este legado duradero se ha podido manifestar gracias a las donaciones de visionarios cósmicos de muchas partes del mundo.

Boceto computarizado del Enteón, 2012, creado con la ayuda de Ryan Tottle

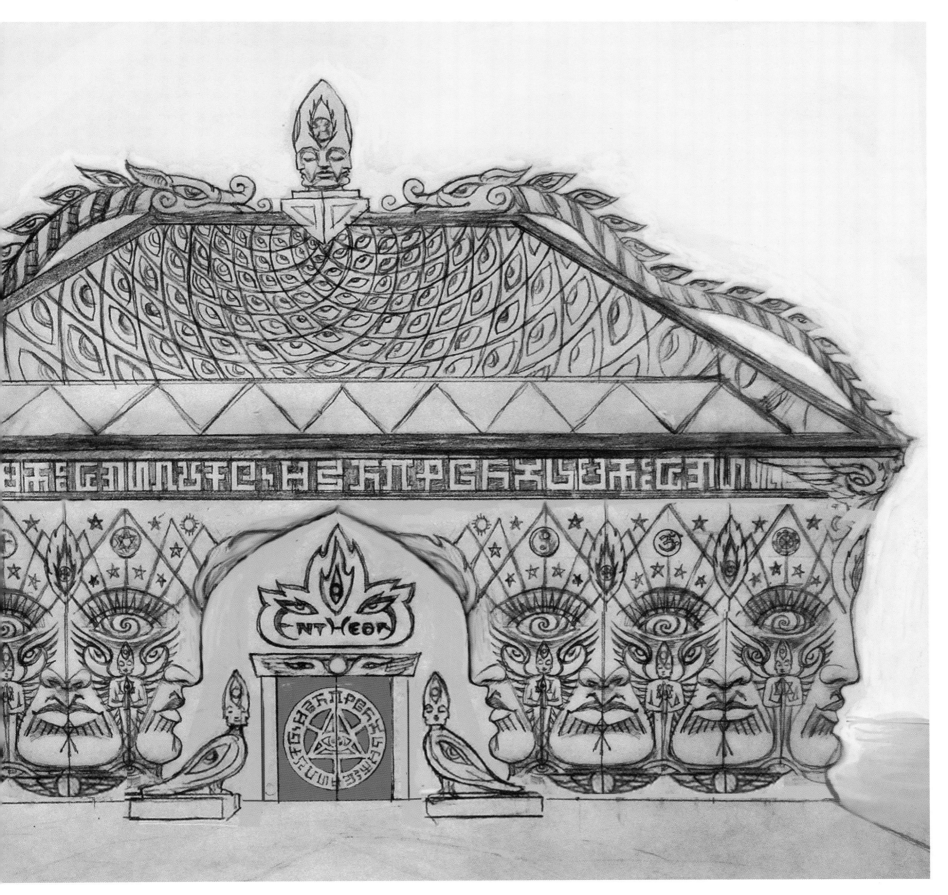

Boceto del Enteón, 2012, grafito en vitela, 30 x 46 cm.

Luna llena sobre CoSM, Wappinger, Nueva York, 2010

Alex comparte con la audiencia en una luna llena de CoSM, Wappinger, Nueva York, 2010

¿Es posible que Dios añore conocernos?

La Divinidad suprema es más grande y va más allá de todo el conocimiento y la conciencia. No alcanzan todas las palabras y conceptos para expresar el gran misterio del origen transcendental de la existencia. Aun así, el Dios incognoscible debe desear que de una vez lo conozcamos. De lo contrario, ¿por qué se nos revelaría el Infinito a través de la experiencia mística de la comunión con los reinos visionarios? Por eso la experiencia mística es lo más sanador que puede ocurrir en la vida de una persona. Lo incognoscible se nos revela en las teofanías de la imaginación divina.

Sin cosmos, Dios no puede ser conocido y amado por las criaturas. A cada momento, Dios crea una obra de arte maravillosa para asombrarnos e inspirarnos, si fuéramos capaces de apreciarla. Por eso es que un templo o cualquier tipo de obra sagrada se presentan primero en la mente de un místico como teofanía para ser compartida, para que Dios pueda ser revelado y lo desconocido se conozca. Los artistas se esfuerzan por traducir las visiones en formas tangibles como una ofrenda al espíritu y para estimular a la gente. Quienes no conocen a Dios llevan en sí la tristeza de lo no revelado. Esa es la razón por la que el alma añora conocer a Dios y buscamos conocernos con más profundidad, y por eso el Corán afirma: "Conocerse a sí mismo es conocer a Alá". Dios es el tesoro escondido que anhela ser descubierto y con ese conocimiento es que somos sanados y conducidos a la luz del amor y la sabiduría.

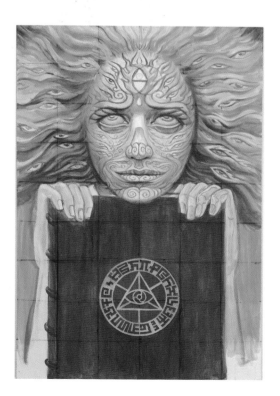

Mysteriosa, 2010,
acrílico sobre lienzo, 61 x 76 cm.

Vengan a construir conmigo

Dijo la voz al amanecer,
Tenemos una oportunidad de construir juntos algo extraordinario.
Soy el arquitecto de la realidad. Ustedes son mis constructores.
Trabajaré con ustedes cuando me pidan que los ayude a resolver un problema.
¿Cómo recaudaremos los fondos para construir la Capilla y los demás edificios?
Sigan recurriendo a quienes tienen interés.
Díganles que les he pedido que vayan a ellos.
He puesto en sus vidas muchas otras almas que pueden ayudar.
Ellos saben quiénes son.
Darán un paso al frente si ustedes insisten.
No son ustedes quienes piden.
Soy yo, el arquitecto de la realidad.
Soy la voz del espacio, el cuerpo del tiempo.
Soy el Dios del extranjero y el destello en la mirada de tu mejor amigo.
Formé los arcos de la cúpula del cielo.
Senté las bases de los elementos.
Levanté los muros de las montañas.
Soy el Maestro de Obras,
El que da forma a sus pensamientos, y el sol que los impulsa.
Esculpo todas las criaturas.
Pinto todos los colores de todas las superficies.
Soy el artista de toda la creación y ahora los estoy llamando.
Constrúyanme un templo de cielo y tierra.
En honor a todas las sendas del espíritu, donde todos los seres puedan venerar.
Transformen el mundo material en figuras y formaciones como les oriento.
El Templo ayudará a purificar los elementos mediante lugares de oración y ruedas de
 plegaria.
El templo mostrará símbolos del macro y el microcosmos,
Colocará a la humanidad y la red de vida en la adecuada relación con el cosmos.
Entrar en el templo tendrá el efecto de borrar gran parte del karma negativo.
A través de cristales magnéticos programados e imanes de la Madonna Negra del Espacio
En una recámara para la extracción de las negatividades arraigadas y de los padecimientos
 de todas las enfermedades.
La energía sanadora de Cristo ha estado guardada en el corazón de la Tierra.
Y espera a ser liberada.
El Fuego Divino encenderá el amor que animará a un mundo que sufre.
Contemplen cómo renuevo todas las cosas.
Ya verán.
Les esperan milagros.
Trabajen con hermanos y hermanas sagrados.
Trabajaremos juntos y resolveremos cada reto.
Hagan esto conmigo y ayudaremos y salvaremos a la gente
Y difundiremos la bondad con nuestro ejemplo.

La vida es una prueba
Ustedes mismos se califican
Y Dios es la única respuesta.
Vengan a construir conmigo.

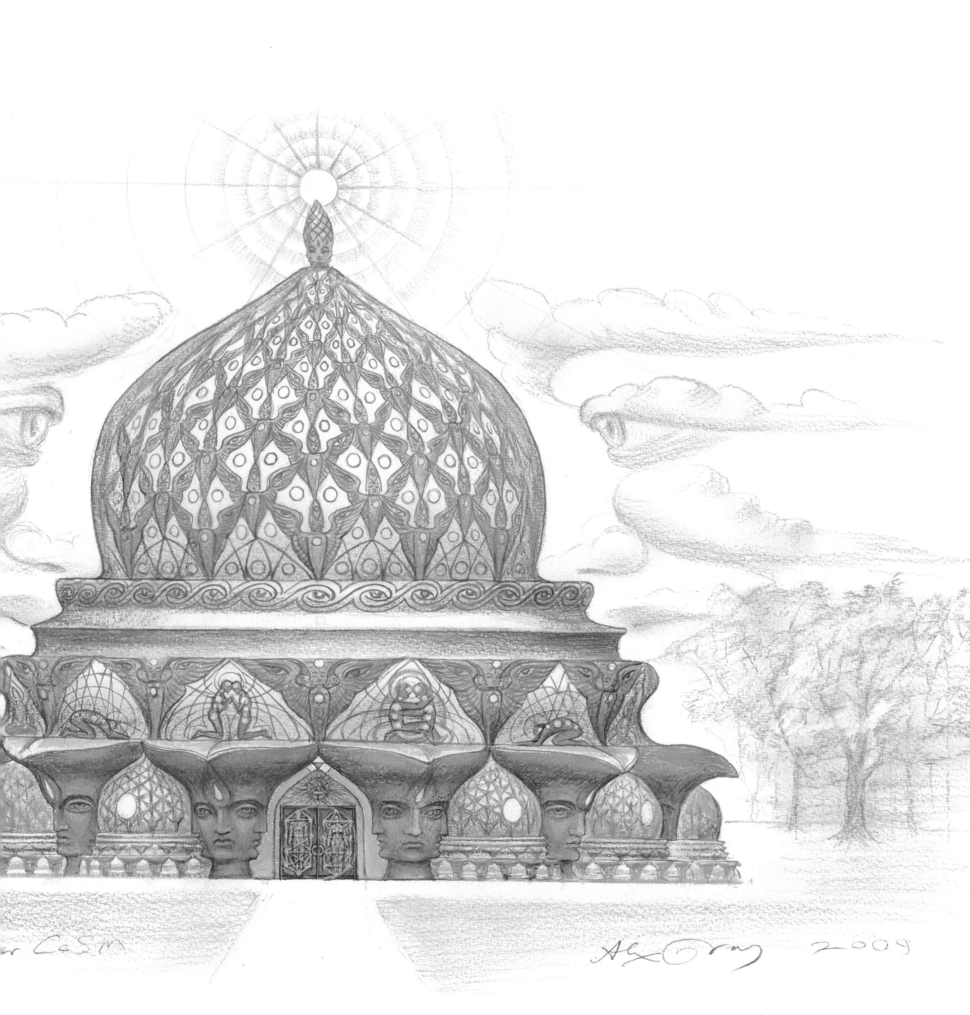

Boceto para CoSM, 2009,
lápiz sobre papel, 36 x 46 cm.

AGRADECIMIENTOS

Gracias infinitas a las misteriosas fuerzas espirituales creativas que dirigen la conciencia y pisan el pedal cósmico de la evolución.

Gracias a Allyson Grey, mi querida amiga en tantas vidas pasadas y futuras, quien con devoción trabajó conmigo escribiendo, editando y diseñando el libro de LOS NEXOS DEL SER como ofrenda de amor a nuestra comunidad. Allyson es la musa que ha inspirado y dado nombre a los ESPEJOS SAGRADOS y, por tanto, ha inspirado a crear la capilla que los honra en nombre del Todopoderoso. La construcción de templos es la consecuencia inevitable del amor.

Mi profunda gratitud a Inner Traditions, a Ehud Sperling y Jeanie Levitan por su fe en mi trabajo y su perseverancia en hacer realidad este libro. Les estaremos siempre agradecidos por la visita que nos hicieron al hospital cuando un accidente automovilístico impidió la entrega de LOS NEXOS DEL SER en el tiempo previsto hace dos años.

Un reconocimiento especial a Eli Morgan por su amistad y su paciencia al trabajar conmigo en el diseño de LOS NEXOS DEL SER, sus fotografías de las obras de arte y nuestros viajes juntos por el mundo. Gracias a Eli por su dirección creativa y su dirección de eventos, esenciales para el éxito y crecimiento de CoSM desde 2001.

Gratitud eterna a los integrantes del grupo musical Tool: Adam Jones, Maynard James Keenan, Danny Carey y Justin Chancellor. Adam ha sido un amigo motivador que me ha estimulado a crecer en nuevas formas y ha permitido que mis obras lleguen a millones de personas. No puedo imaginar una introducción más impactante de mi obra que el haber estado acompañado por Tool.

Gracias a Frank Olinsky por sus útiles consejos sobre el diseño del libro LOS NEXOS DEL SER.

Gracias a la junta directiva y los miembros pasados y presentes de CoSM por su dedicación y la forma en que se sumaron a este proyecto.

Gracias al equipo de CoSM por su extraordinario trabajo para dar vida a la capilla. Un saludo muy especial para Brian James, el primer CoSMonauta que tocó tierra Santa en el valle del Hudson, una fuerza impulsora del proyecto CoSM. Gracias también a nuestro intrépido arquitecto Al Cappelli por su sólido liderazgo en los esfuerzos constructivos de CoSM.

Gracias al pueblo de Wappinger por su bienvenida a un nuevo vecino, a una nueva iglesia.

Agradecemos con amor a nuestros padres, familiares, antepasados y a nuestra hija Zena, que siempre es nuestra inspiración.

Una reverencia de gratitud para nuestros maestros Namkhai Norbu, Ram Dass, Su Santidad el Dalai Lama, Ken Wilber, Mickey Singer y todos los espejos sagrados que conocemos cada día.

SÍMBOLO DE CoSM

El "Ojo del Espíritu", u ojo en el triángulo, es un símbolo antiguo que representa la singularidad de Dios. En la geometría sagrada, el triángulo que apunta hacia arriba, como una llama, representa la mente. Con el ojo, el símbolo puede interpretarse como una "visión elevada". Para contemplar a Dios hay que ver a través del ojo de Dios. La simbología secreta en el círculo es de un alfabeto original intuido y un elemento esencial en el arte de Allyson que representa "el idioma sagrado de la creatividad". Del ojo de Dios sale el lenguaje de la expresión creativa.